台灣戲劇——從現代到後現代

馬森文集

學術卷 01 Sen Ma

Taiwan Modern Drama:
from Modernism to Post-modernism

秀威版總序

　　我的已經出版的作品，本來分散在多家出版公司，如今收在一起以文集的名義由秀威資訊科技有限公司出版，對我來說也算是一件有意義的大事，不但書型、字體大小不一的版本可以因此而統一，今後如有新作也只須交給同一家出版公司就行了。

　　稱文集而非全集，因為我仍在人間，還有繼續寫作與出版的可能，全集應該是蓋棺以後的事，就不是需要我自己來操心的了。

　　從十幾歲開始寫作，十六、七歲開始在報章發表作品，二十多歲出版作品，到今天成書的也有四、五十本之多。其中有創作，有學術著作，還有編輯和翻譯的作品，可能會發生分類的麻煩，但若大致劃分成創作、學術與編譯三類也足以概括了。創作類中有小說（長篇與短篇）、劇作（獨幕劇與多幕劇）和散文、隨筆的不同；學術中又可分為學院論文、文學史、戲劇史、與一般評論（文化、社會、文學、戲劇和電影評論）。編譯中有少量的翻譯作品，也有少量的編著作品，在版權沒有問題的情形下也可考慮收入。

　　有些作品曾經多家出版社出版過，例如《巴黎的故事》就有香港大學出版社、四季出版社、爾雅出版社、文化生活新知出版社、印刻出版社等不同版本，《孤絕》有聯經出版社（兩種版本）、北京人民文學出版社、麥田出版社等版本，《夜遊》則有爾雅出版社、文化生活新知出版社、九歌出版社（兩種版本）等不同版本，其他作品多數如此，其中可能有所差異，藉此機會可以出版一個較完整的版本，而且又可重新校訂，使錯誤減到最少。

　　創作，我總以為是自由心靈的呈現，代表了作者情感、思維與人生經驗的總和，既不應依附於任何宗教、政治理念，也不必企圖教訓或牽引讀者的路向。至於作品的高下，則端賴作者的藝術修養與造詣。作者所呈現的藝術與思維，讀者可以自由涉獵、欣賞，或拒絕涉獵、欣賞，就如人間的友情，全看兩造是否有緣。作者與讀者的關係就是一種交誼的關係，雙方的觀點是否相同並不重要，重要的是一方對另一方的書寫能否產生同情與好感。所以寫與讀，完全是一種自由的結合，代表了人間行為最自由自主的一面。

　　學術著作方面，多半是學院內的工作。我一生從做學生到做老師，從未離開過學院，因此不能不盡心於研究工作。其實學術著作也需要靈感與突破，才會產生有價值的創見。在我的論著中有幾項可能是屬於創見的：一是我拈出「老人文化」做為探討中國文化深層結構的基本原型。二是我提出的中國文學及戲劇的「兩度西潮論」，在海峽兩岸都引起不少迴響。三是對五四以

來國人所醉心與推崇的寫實主義，在實際的創作中卻常因對寫實主義的理論與方法認識不足，或由於受了主觀的因素，諸如傳統「文以載道」的遺存、濟世救國的熱衷、個人的政治參與等等的干擾，以致寫出遠離真實生活的作品，我稱其謂「擬寫實主義」，且認為是研究五四以後海峽兩岸新小說與現代戲劇的不容忽視的現象。此一觀點也為海峽兩岸的學者所呼應。四是舉出釐析中西戲劇區別的三項重要的標誌：演員劇場與作家劇場，劇詩與詩劇以及道德人與情緒人的分別。五是我提出的「腳色式的人物」，主導了我自己的戲劇創作。

與純創作相異的是，學術論著總企圖對後來的學者有所啟發與導引，也就是在學術的領域內盡量貢獻出一磚一瓦，做為後來者繼續累積的基礎。這是與創作大不相同之處。這個文集既然包括二者在內，所以我不得不加以釐清。

其實文集的每本書中，都已有各自的序言，有時還不止一篇，對各該作品的內容及背景已有所闡釋，此處我勿庸詞費，僅簡略序之如上。

馬森序於維城，二〇一〇年七月二十三日

台灣戲劇——從現代到後現代

目 次

台灣戲劇：從現代到後現代

緒　言

緒　言

一、從語言符號所衍生的問題

　　台灣現代戲劇包含兩個關鍵詞：一是「台灣」，二是「現代戲劇」。

　　台灣作為一個地區的名稱，有其特殊的意指。先拋開政治上的統、獨不論，就歷史與文化而言，台灣在漢人移民之前，早就有原住民在此生活。到了明、清兩代，曾長久地作為閩粵兩省的移民之地，但是其間曾一度為荷蘭人佔據，時間約為明熹宗天啟四年（1624）至清世祖順治十八年（1661），共三十八年。鄭成功驅逐了荷蘭人以後，鄭氏父子統治台灣二十三年，至清康熙二十二年（1683）為清廷所敗，台灣收歸大清版圖，稱台灣府，隸屬福建省。

　　十九世紀中葉後，因中國先後敗於英、法，恐西方勢力染指台灣，遂將台灣升格爲行省，派遣劉銘傳任台灣巡撫，對台灣加意經營。台灣在清廷的統治下長達兩百多年，漢語、漢文以及漢人的風習成爲當日台灣人民生活的主流。就文化的層次而論，原住民逐漸漢化（其中平埔族漢化甚深），荷蘭人據台爲時短暫，未留下文化遺跡，於是漢文化遂成爲台灣的強勢與主導的文化，到 1895 年中國因戰敗割讓台灣予日本爲止。

　　此後日本統治台灣長達五十年之久，直到第二次世界大戰日本戰敗始重新回歸中國。在 1937 年日本發動全面侵華戰爭之後，爲了安撫台灣漢人的民心，使其不致於過分同情中國大陸被侵略的悲慘處境，日人遂在台積極推行皇民化運動，鼓勵台灣人民說日語及改冠日本姓氏，誘使台灣人民向大和民族認同。因此在 1945 年光復以後的台灣，實際上漢文化與日本文化交相混雜，人民的國族認同也受到日本長期統治及皇民化的影響，呈現出複雜的認同心理。以其歷史與文化的沿革有異於中國大陸的任何省份，故台灣一詞所代表的文化意義，基本上雖爲漢文化，但並不純粹。

　　其次，現代戲劇，指的是由西方移植而來的新劇種，不包括傳統以歌舞爲主體的戲曲，如京戲及歌仔戲等。然而此處所言的「現代戲劇」乃專指「新劇」而言，包括西方寫實的「現代戲劇」（modern drama）以及超越寫實或反寫實的「現代主義戲劇」（modernist drama），故此「現代戲劇」一詞的內涵，既不等同於西方的 modern drama，也不等同於西方的 modernist drama。

　　至於荒謬劇以降的「後現代主義戲劇」（post-modernist drama），

是否仍然包括在「現代戲劇」的範圍之內，正是本書討論的焦點之一。書名中所云的「從現代到後現代」，正意欲提示「後現代主義戲劇」作為一種新戲劇美學導向的可能性。

二、台灣現代戲劇的來龍與去脈

台灣、中國、日本的現代戲劇，都是西方現代戲劇的移植，但是在時間上有先後之別。最早的是日本，跟隨明治維新的腳步，日本在十九世紀末期已引進歐洲的寫實戲劇。中國則一面直接受到上海西方人演劇以及教會學校學生演劇的影響，另一方面也間接經過留日學生受到日本新劇的影響，故演出新劇的時間較晚，蓋在二十世紀初期。台灣的新戲劇為時更晚，應始自 1912 年台北主持「朝日座」的日人高松豐次郎組織「台語改良劇團」排演《可憐之壯丁》、《廖添丁》、《周成過台灣》等劇目始。那時正當日本據台時期，除了日人在台的戲劇活動之外，台灣的留日學生也會專門學習日本的新劇，是故台灣初期的現代戲劇受到日本的影響自是不可避免的事。但是台灣畢竟是漢人的天下，大陸的文明戲劇團來台演出，台灣由大陸回歸的學生帶回大陸的新劇劇本以及大陸新劇的演法，也時有所見。基本上，由於母語的關係，台灣與大陸早期的新劇比之與日本新劇更為接近。所異者，大陸新劇使用普通話，台灣新劇使用閩南方言。

三、兩度西潮的立論

在研究中國現戲劇的發展時，我曾提出「兩度西潮」的立論（馬

森 1991)。此一論點同樣也適用於台灣的現代戲劇，因爲第一度西潮時期所接受西方的戲劇，日本、中國大陸與台灣無別，只有時間先後不同。嗣後因爲日本發動侵華及東亞戰爭，不獨阻礙了中國大陸與西方世界的交往，同時日本與台灣也同樣與西方世界隔絕，直到戰後重啓溝通的門戶，才又開始第二度的西潮東漸。

第一度西潮，像大陸一樣，台灣所接受的西方戲劇，主要是流行於十九世紀後期歐陸的寫實劇，其次是更早的浪漫主義戲劇。在寫實美學的追求上，正像大陸的話劇，台灣的現代戲劇也同樣力不從心，沒有高水準的寫實表現，充其量也是「擬寫實」一類的作品。

至於現代主義與後現代主義的戲劇，在台灣發生在 1960 年以後第二度西潮的來臨。如果說，大陸在毛澤東死後鄧小平實行對外開放的政策，大陸的戲劇在 1978 年之後也不可避免地發生第二度西潮，受到西方現代主義與後現代主義的影響，比之於台灣，則晚了將近二十年。在第一度西潮時，台灣的戲劇固然頗受大陸文明戲及話劇的影響，在第二度西潮的時期，台灣的戲劇卻反過來影響了大陸的現代戲劇。

四、台灣戲劇與大陸戲劇的關係

因爲出之於同文（文化與語文），大陸的戲劇固然可以爲台灣觀眾所瞭解，台灣的戲劇同樣也可爲大陸的觀眾所瞭解，中間無須翻譯。但是由於海峽兩岸隔絕長達百年（日據五十年加國共分裂五十年），雙方又實行著不同的經濟與政治制度，人民的思想與意識型態的差異頗大，字面上的瞭解，並不能保證意涵上的互通，故正像一般文學作品，

使台灣的現代戲劇具有地域與文化的特殊風格。未來，無論政治上的
統、獨爭論如何解決，文化上海峽兩岸的相互溝通聲息絕對是需要而
迫切的。

五、台灣戲劇的研究成果

　　台灣現代戲劇的發展最近幾年漸漸引起學者（包括海峽兩岸的學
者）的注意，從原來的不毛之地，已見耕耘的痕跡，除了呂訴上的《台
灣電影戲劇史》（1961）有開山之功外，繼有邱坤良的《日治時期台灣
戲劇之研究：舊劇與新劇（1895~1945）》（1992）、楊渡的《日據時期
台灣新劇運動》（1994）、焦桐的《台灣戰後初期的戲劇》（1990）、田
本相主編的《台灣現代戲劇概況》（1996）、鍾明德的《台灣小劇場運
動史》（1999）等把台灣戲劇的不同時期的樣貌勾勒出一個大概的輪
廓。拙著《中國現代戲劇的兩度西潮》（1991），其中有一部分也專寫
到台灣戲劇的發展，但敘述過於粗略，故尚待更細緻的耙梳與鑽研。
做為一個身處台灣而又研究戲劇的人，台灣戲劇自始就是我關注的焦
點。

　　我對台灣戲劇的發展有些個人的看法：首先，台灣有其地理與歷
史上的特殊性，與中國大陸其他地區不同；其次，因為台灣多為閩粵
兩地移民的後裔，再加上 1949 年國府的撤退來台時帶來了大批大陸各
省的移民，在語言、文字以及社會習俗方面與大陸差異不大，故又與
大陸上的漢族文化有其共通之點，使吾人無法孤立地研究台灣戲
劇，必須與大陸上現代戲劇的發展相互對照、比較，始能真正看出台

灣現代戲劇的來龍去脈。另外,我以爲在兩度西潮的理論框架下,更能突顯戰後台灣戲劇的重要性。如果把台灣現代戲劇放在華文戲劇的領域中審視,在第二度西潮的時期,台灣的現代及後現代戲劇實在發揮了華文戲劇的先驅作用。

參考書目

1:1961呂訴上《台灣電影戲劇史》,台北華銀出版部。
2:1990焦桐《台灣戰後初期的戲劇》,台北台原初版社。
3:1991馬森《中國現代戲劇的兩度西潮》,台南文化生活新知出版社。
4:1992邱坤良《日治時期台灣戲劇之研究:舊劇與新劇(1895~1945)》,台北自立晚報社文化出版部。
5:1994楊度《日據時期台灣新劇運動》,台北時報文化出版公司。
6:1996田本相主編《台灣現代戲劇概況》,北京文化藝術出版社。
7:1999鍾明德《台灣小劇場運動史》,台北揚智文化出版公司。

台灣戲劇的發展

二十世紀的台灣現代戲劇

一、前　奏

　　現代戲劇的發展，不管在台灣，還是在大陸，其實都是廣義的文化在現代化過程中不可分割的一環。我國文化的現代化又是全世界整體文化發展不可避免的現象。由於科技的日益精進，資訊及交通的日益暢達，地球空間無形中相對地縮減，世界文化同質性日增，一地文化要想保持封閉式的獨立發展幾乎是不可能的事。我國文化的變遷，在鴉片戰爭以後的這個階段，史家多以「現代化」一詞概括之。其實「現代化」的內涵幾乎等同於「西化」，因為我國現代化的腳步是踏著西方現代化的足跡前進的。

　　因此我國文化就不可避免地接納並吸取了諸多西方文化的成分，西方的現代戲劇也正是在這樣的歷史大潮流下傳入中國大陸及台灣。我在《中國現代戲劇的兩度西潮》中曾以「進化論」（evolutionism）

和「傳播論」（difusionism）來詮釋這一現象，此一理論架構在本文中仍然適用（馬森 1991：1~26）。現代戲劇之傳入中國大陸已有百年，傳入台灣也將近九十年，早已扎根於本土。但是正因爲它畢竟與西方戲劇有極近的血緣關係，所以它仍然不時地會受到西方現代劇場的影響，這是我們談到二十世紀台灣現代戲劇時不能不關注的問題。

二、日據時期的台灣現代戲劇（1912~1944）

根據目前保留原始資料最豐富的呂訴上《台灣電影戲劇史》記載，1911 年 5 月 4 日，日本新演劇的創始者川上音二郎的劇團來台北市「朝日座」演出現代社會悲劇，獲得好評。次年，日人莊田和「朝日座」主人高松豐次郎等嘗試組織台語改良戲劇團，招募了一批當日的遊手好閒之徒，在日本導演高野氏指導下排演了《可憐之壯丁》、《廖添丁》、《周成過台灣》等劇目，林火炎、陳阿達扮演女角，黃國隆扮老生，土牛扮反派如廖添丁。

因爲演員多爲流氓之徒，故被人稱作「流氓戲」。該團不久結束，本地人自己改組爲寶來團，巡演到台南，因資力不足而解散（呂訴上 1961：293~294）。無獨有偶，中國大陸留日學生曾於 1906 年組織春柳社，演出《茶花女》；留日的台灣學生也曾於 1919 組織劇社，演出日本劇《金色夜叉》和《盜瓜賊》。主要演員有張暮年、張芳洲、吳三連、黃周、張深切等（呂訴上 1961：294）。

早期對台灣的新劇影響最大的當數由上海來的文明戲劇團「民興社」，從 1921 年 6 月 10 日起在萬華、桃園和新竹三地巡迴演出兩個月。

期滿後，又由台中人劉金福包戲，到台中、台南、嘉義等地巡迴演出。演出的劇目有喜劇《賣花結婚》、《兩怕妻》等，也有正劇《西太后》、《楊乃武》、《新茶花女》等。

「民興社」的演出雖用的是大陸現代戲通用的北京話，經過細心轉譯後在台灣產生了巨大的迴響。麻豆戲院主人劉金福留下了「民興社」的兩位演員姚嘯梧與霍蔓軒，吸收舊寶來團的演員組成「台灣民興社文明戲劇團」，演出《情海恨天》、《KK女士》、《新茶花》等戲。演了一個多月解散了。劉金福並不死心，又設法雇用上海過氣演員來台演出，在彰化劇場初演，後至台南，期滿結束（呂訴上 1961：295）。

楊渡的論文《日劇時期台灣新劇運動》敘述從 1923 到 36 年間的新劇活動，著眼在「鼎新社」的成立。但「鼎新社」一說成立於 1923 年（張維賢 1954），一說成立於 1925 年（呂訴上 1961），楊渡引《警察沿革志》，也說是成立於 1925 年（楊渡 1994：56）。那麼，1923 年前後另有台南人吳鴻河因曾擔任民興社解說工作深受影響，組成「台南黎明新劇團」，巡迴全台演出，惜為時不久（呂訴上 1961~295~296）。1925 年由大陸返台的學生陳崁、謝樹元、林朝輝、周天啓等在彰化成立「鼎新社」，演出由大陸帶回的劇本《社會階級》及《良心的戀愛》，是早期對台灣劇運影響較大的一個劇社。

但數月後「鼎新社」即宣告分裂，周天啓等另組「台灣學生同志聯盟會」。同年，留日返台的學生也組成「草屯炎峰青年會演劇團」，演出《改良書房》、《鬼神末路》、《愛強於死》等劇。翌年，原「鼎新社」創始社員陳崁由北京歸來，重整「鼎新社」與「學生聯盟」為「彰化新劇社」，演出胡適的《終身大事》、日人菊池寬的《父歸》以及陳

崁改編的《張汶祥刺馬》等劇。同年，新竹人林冬桂成立「新光社」，聘周天啓指導，演出《良心》、《復活的玫瑰》等。

此外，愛好戲劇的張維賢爲了學習新劇曾兩度赴日、一次在 1928 年到日本東京的築地小劇場學了一年多，於 1930 年返台後成立「民烽演劇研究所」。因爲研究生表現不佳、令張維賢失望，於是二度赴日，學習舞蹈律動，半年後返台，糾集昔日同志再組「民烽劇團」。後來與在台日人的新劇團合組「台北劇團協會」，共同推行新劇運動（馬森 1991：199~200）

呂訴上《台灣電影戲劇史》載，從 1925 到 1937 年抗日戰爭爆發，台灣先後成立的新劇團計有：鼎新社、學生演劇團、草屯炎烽青年會演劇團、新光社、台灣演劇研究會、文化演藝會、台南共勵會演藝部、台灣藝術研究會、台灣博愛協會、麗明演劇協會、星光演劇研究會、民運新劇團、民烽劇團、民生社、彰化新劇社、鐘鳴演劇研究會等十多個團體。因爲多數的劇團與文化協會都有些關係，故那時台灣的新劇被稱作「文化戲」，又稱「文士劇」。

七七事變之後，中國和日本正式進入戰爭狀態，日人看上用日語演出戲劇可以作爲侵略宣傳的有效工具，因此以「皇民化劇團」的名義先後成立了十多個皇民化劇團，可說盛況空前，但民眾的反應至爲冷淡。「皇民化」時期，在服從日本軍方的前提下，也偶有偷渡民族感情的情形，例如鍾喬提到的楊逵改編自俄國劇作家的劇本《怒吼吧！中國》。此劇表面上指控英、美列強侵華，實質上則影射日帝侵華的卑劣行徑（鍾喬 1987）。這種例外畢竟很少，大多數則被納入「皇民運動的決戰體系」。在進入高潮時，日人進一步把一些劇團改組爲「皇民

奉公會指定演劇挺身隊」，予以軍事化了，當然已經不再有藝術可言。

三、台灣光復初期的現代戲劇（1945~1948）

1945 年日本無條件投降，根據菠茨坦宣言，台灣重歸中國。10月 17 日第一批國軍由基隆港登陸。25 日，日本駐台總督安藤利吉在台北中山堂向陳儀簽遞降書，台灣正式重歸中國版圖，定該日為台灣光復節。這是台灣關鍵性的一年，不但台灣人的命運從此改弦易轍，也使台灣文化在重歸故土之餘走上了以後有別於中國大陸的道路。日據時代所發展的現代戲劇，首要工作是擺脫日本殖民主義和軍國主義的影響，正如呂訴上所說，光復後，「把日本『皇民化』及『決戰下體制』的鎖枷摧毀無遺，日語對白、日式服裝、日本劇本等完全被拋棄了，恢復我民族形式的戲劇。」（呂訴上 1961：332）

其實日人在台五十年佔領和經營，又豈是一旦可以切斷的？除了日人所遺留的意識形態依然不絕如縷外，光復後仍有日語劇的演出，甚至有日人劇團的公演，觀眾也幾乎全是日人。

光復後首次本地人新劇演出是 1945 年 9 月前後，台南市主辦的慶祝台灣光復演藝大會上演出的獨幕劇《偷走兵》（黃昆彬編溥）和二幕劇《新生之朝》（王育德編，陳汝舟導）。不過翌年元旦由台灣藝術社在台北市中山堂演出的獨幕歌舞喜劇《街頭的鞋匠之戀》，台詞用的是台語，歌詞卻還是日語。同台也演出了以國語對話的獨幕劇《榮歸》。據當日留存的資料看，那時候純粹的話劇並不多，多半都是歌舞中夾插戲劇場面，例如「大甲演劇音樂研究會」演出的《良心》（周東成編）、

《人生鑑》（陳炎森編）、《意志集中》（吳淮水編）等就是此類。

戰後日人遣返及大陸劇團來台才開始消除日本對台灣演劇的影響。1946 年初，最早來台的駐軍第七十師政治部劇宣隊跟特地由上海請來的一批戲劇工作者演出了《河山春曉》、《野玫瑰》、《反間諜》、《密支那風雲》等劇，由於初次全部以國語演出，在社會上的反應不大。同年 11 月，一批大陸來台人士為籌募台北市外勤記者聯誼會基金，在台北中山堂一連三天演出曹禺的《雷雨》，頗獲好評，因而又到台中加演三天，也很轟動，是國語話劇在台灣第一次受到群眾的歡迎。

1946 年 12 月，台省行政長官公署宣傳委員會特聘請上海由歐陽予倩率領的「新中國劇社」來台演出，在中山堂首演魏如晦（錢杏邨）的四幕歷史劇《鄭成功》（原名《海國英雄》），是台灣光復後首次由職業劇團大規模演出國語話劇。該劇社於翌年初又連續演出了吳祖光的《牛郎織女》、曹禺的《日出》和歐陽予倩的《桃花扇》。

演《桃花扇》時，為減少語言隔閡，曾付印大量劇情本事廉售，效果良好。由於「新中國劇社」在台北演出成功，紛紛接到中南部市政當局邀請，預備南下巡迴演出。台北行政長官公署宣委會下的「台灣省實驗劇院」也計劃邀「新中國劇社」代為設班訓練戲劇人才。不幸這一切都因 1947 年的「二二八事件」而作罷，「新中國劇社」合約期滿返回上海。重要的是其一系列示範式演出，不但給當地劇場帶來莫大刺激，同時也奠定了今後台灣數十年話劇發展的規模。

當大陸話劇展現其影響力的同時、本土的劇人雖說因政治及語言的轉換受到影響，卻並未失其活力。1946 年 6 月 9 日至 13 日，宋非我、張文環等領導的「聖烽演劇研究會」在中山堂演出簡國賢的獨幕

劇《壁》和宋非我的三幕喜劇《羅漢赴會》。因為用台語演出、很受當地觀眾歡迎。本來7月還要預備繼續演出，不幸遭到市警局禁止，據說是因為劇中的主題涉及貧富懸殊，是當日十分敏感的階級鬥爭話題，觸犯了政治禁忌，實際上是台灣的左派勢力踩上了大陸右派政權的痛腳，但恰巧是本地人演出的台語劇，容易演繹成潛在的省籍誤會。幸而本省的業餘劇人林摶秋、賴曾等主持的「人劇座」於同年9月29日至10月3日又在中山堂公演了台語獨幕話劇《醫德》）和三幕劇《罪》，才淡化了此一事件。緊接著，楊文彬、陳學遠、辛金傳等人於10月間組織了「台灣藝術劇社」演出一些通俗歌舞劇，像《幸福的玫瑰》、《美人島綺譚》等，賣座鼎盛。不久，台南人王莫愁又在台南成立「戲曲研究會」，演出自編自導的獨幕劇《幻影》和黃昆彬編的《鄉愁》。

　　光復初期，國語話劇和台語話劇本有同等發展的空間，有心人士且有意促成二者的合作，譬如陳大禹、王淮合組的「實驗小劇團」，就輪流以國語和台語分別演出莫里哀的《守財奴》。47年初，受到「新中國劇社」成功的鼓勵，熱中戲劇的青年紛紛預備成立新劇團，「實驗小劇團」也正籌備排演台語史劇《吳鳳》，就在這時發生了影響台灣今後數十年社會和諧的「二二八事件」，不少本地的文化菁英因而殉難或隱退，形成台語話劇今後發展的致命傷。

　　正當此戲劇淡季，南京聯勤總部特勤處演劇第三隊調來台灣，改隸為國防部新聞局軍中演劇第三隊，其中有不少優秀演員成為以後台灣戲劇界的中堅。該團於47年7月在中山堂演出宋之的的《刑》。9月「實驗小劇團」又以國語與台語兩組輪流演出曹禺的《原野》。10

月，演劇三隊演出宋之的的《草木皆兵》，青年軍第二〇五師新青年劇團演出于伶的《大明英烈傳》。

11 月 1 日為慶祝光復節，「實驗小劇團」演出陳大禹編導的四幕喜劇《香蕉香》（又名《阿山阿海》），描寫「二二八」前後本省和外省同胞之間的種種誤會。不想演出間引起了本省和外省觀眾間的爭吵，雙方都指責劇情內容侮辱了自己的一方，以致第二日即被停演。由此可見「二二八事件」已經造成了不易化解的省籍情結。同一時期，台灣糖業公司邀請「上海觀眾戲劇演出公司旅行劇團」來台演出。該團由劉厚生、冼群率領，於 11 月 9 日起在中山堂演出楊村彬的《清宮外史》。這是繼「新中國劇社」後第二個大陸的職業劇團來台演出。該團在台滯留到 1948 年 4 月，先後又演過曹禺的《雷雨》、冼群改編平內羅原著的《續弦夫人》和袁俊的《萬世師表》。離台前，又到中、南部巡迴演出《萬世師表》一劇，深獲各地觀眾的歡迎。1948 年光復節，台灣省政府舉辦盛大博覽會，邀請了「國立南京戲劇專科學校劇團」來台公演吳祖光的四幕史劇《文天祥》（又名《正氣歌》）。繼又演出黃宗江的四幕喜劇《大團圓》。本預定年底再演出柯靈、師陀改編自俄作家高爾基的《地層下》的《夜店》和師陀改編自俄作家安德列夫的《吃耳光的人》的《大馬劇團》，因發生徐蚌會戰，威脅到南京，故該團只好匆匆結束訪台之行。

綜觀台灣光復到 1949 年國府撤退來台這幾年的戲劇活動，「二二八事件」前，國語、台語話劇都具有蓄勢待發的情勢，只有日語劇及其影響因日人的撤走及國人的有意抵制而消沉。「二二八事件」後，沿襲日治時代而來的本土劇運受到嚴重的打擊，台語話劇和台語劇人只

有依附國語劇團而存活。除了三次大陸職業劇團來台做示範性的演出外，軍中劇團及各級學校劇團所演也以國語話劇爲主。那時候尚無禁演左派劇人作品之令，所演的劇本多出後來的所謂的「附匪」劇人之手。本土劇人所寫的劇本，像簡國賢的《壁》、陳大禹的《香蕉香》等，反因政治問題而遭到禁演，也是很夠諷刺的一件事。

四、反共抗俄的現代戲劇（1949~1959）

1949 年台灣正式進入戡亂反共時期後，「反共抗俄」既然定爲當時的國策，舉凡一切的文學、藝術無不納入此國策的指導方針之下，戲劇也不例外。由於戲劇的宣傳效力大，且鑑於過去戲劇界人士多半左傾，政府對戲劇的檢查及監督尤其嚴苛。此時的劇團多爲軍中、政府和學校中的劇團，例如陸軍的「陸光話劇隊」、海軍的「海光話劇隊」、空軍的「藍天話劇隊」、聯勤的「明駝話劇隊」、教育部的「中華實驗劇團」、台大的「台大劇社」、師院的「師院劇社」等。其他少數幾個民間劇團，像「實驗小劇團」、「戡建劇團」、「成功劇團」、「自由萬歲劇團」等，也跟政府或黨部有著某些關係。（吳若、賈亦棣 1985）

在反共國策之下，一時之間還寫不出反共劇本，所以不得已常常拿抗戰時期的劇本來改頭換面加以演出。例如把原來陳白塵諷刺國府的《群魔亂舞》改編成諷刺共產黨的《百醜圖》，把沈浮諷刺戰時重慶社會的《重慶二十四小時》改編成《台北一晝夜》。有的時候使用偷天換日的手法，使陳白塵的《結婚進行曲》、《歲寒圖》、李健吾的《以身作則》、阿英的《海國英雄》、吳祖光的《正氣歌》等都曾在刪掉了作

者的名子或改一改劇名的情形下順利演出。這些劇作家，有的早就是
人盡皆的知的共產黨員，有的是後來附共的人士，按理都在被禁之列，
事實上卻沒有人加以深究，大概實在是因爲太缺乏可以上演的劇本的
緣故。

1950 年 3 月，政府成立了中華文藝獎金委員會，在獎金的鼓勵
下才漸漸出現了創作的反共劇本。例如李曼瑰的《皇天后土》（1950）、
雷亨利的《青年進行曲》（1951）、呂訴上的《女匪幹》（1951）、吳若
的《人獸之間》（1952）、鍾雷的《尾巴的悲哀》（1952）、丁衣的《怒
吼吧祖國》（1953）等才一一搬上舞台。在國語尚未完全普及的情形下
自是難以深入民間。這些獎金鼓勵下的劇作，爲了符合反共宗旨，不
免有矯情及任意編織的情形。又因爲政治要求，漢賊不兩立，忠奸須
分明，無形中侷限了創作者的藝術匠心，在戲劇藝術上難有突破。

五、台灣新戲劇的萌發與開展（1960~1979）

所謂「新戲劇」，是相對於五四以來的傳統話劇而言。它之所謂
新，一方面是形式上不再拘泥於傳統話劇「擬寫實」的狀貌（馬森
1992：67~92），另一方面是內容上擺脫過去過度政治化的狹隘視野，
擴及到人類心理、人際關係、愛、恨、生、死等大問題上。「新戲劇」
的萌發並不是獨立現象，而是與台灣的政經文化發展同一步趨。相對
於大陸的閉關自守，台灣從 1949 年國府遷台開始，就不能不仰仗美國
的援助，更不能不盡力開拓與東西方各國的外交關係。在政經交往頻
繁的情形下，文化的擴散就是一種自然而正常的現象，因此六〇年代

的台灣文化氣氛已明顯地轉向歐美的自由民主與文學藝術的現代主義。1960年創辦的《現代文學》揭開了台灣文學現代主義的帷幕。1965年，台灣留法同學創辦了《歐洲雜誌》，同年，另一批熱中戲劇與電影的台灣青年創辦了《劇場》。這三份雜誌對歐美戰後的戲劇新潮流諸如存在主義戲劇、荒謬劇場、史詩劇場、殘酷劇場、生活劇場等的介紹都不遺餘力，擴大了一代戲劇工作者的視野。這種現象，我稱之謂「中國現代戲劇的二度西潮」。（馬森1991）

　　熱心戲劇的李曼瑰決心赴歐美考察戲劇。她於1960年返國後，大力提倡「小劇場運動」，並率先成立了「三一戲劇藝術研究社」，舉辦話劇欣賞會。後來又成立了「小劇場運動推行委員會」，鼓勵民間‧學校組織小劇場，擴大戲劇活動的範圍。1962年，教育部社教司成立「話劇欣賞演出委員會」，聘李曼瑰擔任主任委員，繼續以政府的財力推展小劇場運動。李氏又於1967年創立了民間的戲劇機構「中國戲劇藝術中心」，從事戲劇組訓、聯絡、出版等活動。並配合話劇欣賞會，以學校劇團爲基礎，舉辦「世界劇展」（1967年開始，演出原文或翻譯的外國名劇）與「青年劇展」（1968年開始，演出國內作家的劇作）。李曼瑰於1975年去世後，熱中戲劇的菲律賓華僑蘇子和劇人賈亦棣相繼接續了李氏的未竟工作。

　　在這一個時期的劇作主題逐漸超越了反共抗俄的公式，劇作者的編劇技巧也日漸純熟，產生了不少富有人情味的佳作及頗具氣魄的歷史劇。叢靜文在1973年評論了十二個重要劇作家，其中有：李曼瑰、鄧綏寧、鍾雷、姚一葦、吳若、何顏、陳文泉、趙琦彬、趙之誠、劉碩夫、徐天榮和張永祥（叢靜文1973）。其實在這十二個人之外，像

丁衣、王紹清、王平陵、王生善、王方曙、王慰誠、徐訏、唐紹華、崔小萍、呂訴上、高前、彭行才、朱白水、賈亦棣、申江、上官予、張英、貢敏、姜龍昭等也都有豐碩的成績，並不在以上的十二人之下。這個時期的劇作多收在 1973 年「中國劇藝中心」出版的十輯《中華戲劇集》中，詳細的出版記錄可參閱黃美序和焦桐的文章（黃美序 1984；焦桐 1990）。

　　以上的劇作雖時有感人的佳作，但形式上大體仍沿襲早期話劇的傳統。最先脫出傳統擬寫實劇窠臼的是姚一葦的作品。他在 1963 年寫的《來自鳳凰鎮的人》仍然不脫老話劇的形式。但是到了《孫飛虎搶親》（1965）和《碾玉觀音》（1967），運用了誦唱的敘述，顯然受了布雷赫特（Bertolt Fridrtch Brecht）史詩劇場的啓發，加入了我國古典戲劇的技巧，有意擺脫傳統話劇中擬寫實的表現手法。他的《紅鼻子》（1969）和《申生》（1971）兩劇，具有了儀式劇的形式，更襲取希臘悲劇的場面，安排了歌隊。等到他遊美歸來後寫的《一口箱子》（1973）和《我們一同走走看》（1979），又添加了荒謬劇的意味。以姚一葦的年紀，這樣的求新求變，委實難能可貴。

　　我在 1967 年寫的《蒼蠅和蚊子》和《一碗涼粥》，是受了西方當代劇場影響以後的作品，裏面有荒謬劇的影子，加上我自己實驗的「腳色儉約」、「腳色錯亂」等技法，有意識跳脫出傳統話劇的形貌（馬森 1987：1~23）。1969 年發表的《獅子》一劇採用魔幻寫實，並加入一段電影，無非也具有企圖擴大已有舞台劇表現形式和開拓主題意蘊的用心。1970 年，我又一連發表了《弱者》、《蛙戲》、《野鵓鴿》、《朝聖者》等劇，無一不表現了反寫實劇的風格。《在大蟒的肚裏》（1976）

表現人在時空以外的孤絕處境。《花與劍》（1976）則企圖打破角色必須具有性別的常規，進一部挖掘人物的潛在意識，是演出最多的一齣。

七〇年代以後，擅於寫散文的張曉風發表了一系列劇作：《畫愛》（1971）、《第五牆》、《武陵人》（1973）、《自烹》（1973）、《和氏璧》（1974）、《第三害》（1975）、《嚴子與妻》（1976）和《位子》（1977）。這些戲都富於宗教意味，以「基督教藝術團契」的名義演出，相當受到注意。她的戲也採取了史詩劇場的風格，與傳統話劇不太一致。

另一位採用新技法的劇作者是黃美序。他在七〇年初期翻譯了一系列愛爾蘭劇作家葉慈的作品。1973年，他採取民間故事寫了《傻女婿》，1977、78年間又寫了《蛇與鬼》、《自殺者的獨白》、《南柯後人》幾個短劇，都帶有荒謬劇的意味。

從劇作上看，六〇年代末期到七〇年代初期是台灣「新戲劇」發軔的關鍵時期。從此以後，雖然傳統的話劇仍然不絕如縷，但年輕的一代戲劇愛好者和參與者顯然愈來愈背棄了傳統話劇書寫及演出的方式。

七〇年代以後，在西方學戲劇的學者陸續回國，開始從事教學，並參加小劇場運動，自然會把西方當代劇場的技法帶回國內，使戲劇的演出不再墨守成規。特別是「實驗劇場」觀念，雖然在第一度西潮的二三〇年代，已經被我國的劇人以「愛美的戲劇」的名義大事奉行過，但後來有很長的一段時間似乎被遺忘了。其實西方的小劇場，不管是紐約的外百老匯或外外百老匯的劇場、英國的邊緣劇場，還是法國的口袋劇場，都一直保持著實驗劇的精神。

由西方取經歸來的戲劇學者，既然提倡小劇場運動，其實也正是

在提倡實驗劇場。黃美序、司徒芝萍、汪其楣都在教學中進行過不同程度的實驗。其中比較引起注意且有記錄可查的是 1979 年汪其楣領導文化大學藝術研究所戲劇組的學生在 5 月 5~6 日及 18~19 日分兩個梯次演出的八個實驗劇,計:黃春明的《魚》、王禎和的《春姨》、馬森的《獅子》、朱西甯的《橋》、叢甦的《車站》、康芸薇的《凡人》、馬森的《一碗涼粥》和陳若曦的《女友艾芬》。其中除了《春姨》、《獅子》和《一碗涼粥》是原創劇本外,其他都是由學生根據小說原作改編的。這一方面說明當時前衛性的劇作還不多見,另一方面也說明了這次劇展一意求新求變的努力和企圖。這次劇展,後來被姚一葦稱作是「一個實驗劇場的誕生」(姚一葦 1979)。可能由於這次實驗劇的鼓舞,第二年就展開了一個全島性一連五年的「實驗劇展」。

六、七○年代可以說是台灣現代戲劇主動吸收西方當代劇場的經驗,加以醞釀、消化、升華,不但在戲劇創作上有所突破,在演出上也盡力打破過去的成規,為八○年代多彩多姿的小劇場運動做了鋪路的工作。

六、當代台灣的「新戲劇」(1980 至今)

八○年代的台灣戲劇,一般稱為小劇場運動的時代。從 1980 年 7 月 15 日到 31 日,舉行了第一屆「實驗劇展」,其中金士傑編導的《荷珠新配》大放光彩,獲得觀眾和傳播媒體的熱烈掌聲;演出《荷珠新配》的「蘭陵劇坊」也因此聲名大噪(吳靜吉 1982)。以後實驗劇展一連舉行了五屆,不但使不少編、導、演的人才脫穎而出,也帶動了

此後小劇場的蓬勃發展。據 1987 年 10 月 31 日成立的「台北劇場聯誼會」的記錄，台北一地參加聯誼會的小劇場就有十九個團體之多，末參加台北劇聯的劇團還有十五個組織。台北劇聯未曾記錄的至少尚有六個團體。到了九〇年代，又出現了一批所謂第二代的小劇場。至於在台北以外，高雄市早於 1982 年就有劇團成立。八〇年末、九〇年初，高雄、台南、台中、新竹、基隆、屏東、台東等分別成立好多個劇團。如今台灣全省的小劇場，隨時都會有新團體誕生，老劇團可以分裂成新劇團，隨時也會失去蹤跡，生生滅滅難以統計了。就連富有聲譽的「蘭陵劇坊」也沒有熬過九〇年代，團員分別加入了其他團體。

多半的小劇場傾向於實驗性的前衛劇演出，例如「環墟劇團」、「河左岸劇團」、「優劇場」、「臨界點劇象錄」等，他們不但在艱辛的環境中堅持不懈，而且也卓有成就。另一批小劇場，像「表演工作坊」、「屏風表演班」、「果陀劇團」，比較善於經營，也比較認同大眾的口味，兼顧到商業價值，漸漸從小劇場變成為中劇場，結果成為今日台灣現代戲劇演藝界的中堅。

在八〇年代的小劇場運動之外，仍然不時有傳統話劇的演出，有些是配合台北市政府舉辦的戲劇季或文建會主辦的文藝季製作的。文建會的設立，對八〇年代台灣劇運的推動助力不小，常常支援國家劇院的實驗劇場來辦實驗劇展，也曾跟報業媒體合作辦過劇展。1992 至 94 年間，文建會更慷慨地每年拿出兩百萬資金，連續兩年資助過台北以外的小劇場發展社區劇場的功能。高雄的「薪傳」和「南風」、台南的「華燈」（現改名為「台南人劇團」）、台中的「觀點」（後轉化為「頑石」），台東的「公教」（改名為「台東劇團」）等都曾先後接受過資助，

使劇運一直不夠發達的中南部和東部地區受益匪淺。

　　七〇年代以後，台灣的經濟條件漸入佳境，民間企業也大有施展身手的餘地。在新象的策劃下，曾推出三次大規模的戲劇演出。第一次是 1982 年白先勇小說改編的舞台劇《遊園驚夢》，第二次是 1986 年奚淞編劇，胡金銓導演的《蝴蝶夢》，第三次是 1987 年根據張系國小說改編的歌舞劇《棋王》。這三次演出都脫出了傳統話劇的形式，可以說是紐約百老匯商業劇場影響下的產物。在劇藝上的成就，三次演出雖各有不同的評價（黃美序 1982，鍾明德 1989），它們的共同點是宣傳上的成功，每一次都掀起了舞台劇的熱潮，吸引了大批觀眾走進劇場，使一般人覺得舞台劇不都是年輕人湊在一起搞出來的一種讓人莫測高深的玩藝，可以說對八〇年以來台灣現代劇的發展大有裨益。

　　1998 年 12 月「青田劇團」在國家戲劇院演出何偉康的《皇帝變》，邀請大陸導演陳薪伊執導，引起注目，咸認是一齣趨近莎劇的成功之作，同時也是一次鄉土融合西潮的成功例證。

　　從 1985 到 1999，這十餘年間，最活躍，也最能贏得觀眾口碑的正是前文提到的「表演工作坊」、「屏風表演班」和「果陀劇團」。賴聲川領導的「表演工作坊」從 1985 年推出了《那一夜，我們說相聲》以後，不乏成功的演出。「屏風表演班」為李國修創立於 1986 年，其作品幾乎全是喜鬧劇，有時帶出直刺社會時事的辛辣味，切中時代的脈搏，故常能激起觀者的共鳴。「果陀劇團」是另一個成功的例子，創團的梁志民畢業於國立藝術學院戲劇系，在校時已經顯露了他導演的才華。「果陀」演出的多半都是翻譯的世界名劇，近年轉向歌舞劇，如《天使不夜城》（1998）、《東方搖滾仲夏夜》（1999）等，都贏得相當好的

口碑。

　　除了上述三個劇團以外，台灣有太多個時演時輟或雖堅持卻難以開展觀眾群的小劇團，有的自立更生，有的靠向文建會申請一點津貼舉辦活動，使台灣的劇場看起來相當熱鬧。其中有的也具有開風氣之先突破禁域的企圖心，像「臨界點劇象錄」早就有以同性戀的主題訴之於眾的記錄，在近年政治劇場日漸活躍的趨勢下，於 1994 年 4 月演出了十分敏感的政治劇《謝氏阿女──隱藏在歷史背後的台灣女人》，表現共產黨員謝雪紅的一生。這齣戲在戲劇藝術上可說乏善可陳，但在政治問題上卻表現得十分大膽。95 年 3 月「臨界點」又推出了一齣女演員上空的《瑪麗・瑪蓮》（改編自羅蘭巴特的《戀人絮語》），大有在女性主義思惟主導下打破傳統性禁忌的企圖。當然事出非關色情，因為真正以色情為號召的牛肉場脫衣秀在台灣是早就公開存在的。1994、95 兩次「台北破爛生活節」的小劇場演出，不但帶有暴力及 S／M 的傾向，而且也使人覺得意在搞怪。「前衛劇場」或「另類表演」，在西方一向都具有突破禁域的企圖心，我國戲劇界過去是沒有的，這應該說是二度西潮的結果。

　　兒童劇場是近年來發展的另一股戲劇力量。目前已有不少個比較固定的兒童劇團，到了兒童節，熱鬧非凡，過去難以夢想。遺憾的是到如今偌大一個台北市還沒有一個固定的兒童劇場。

　　雖然當代的潮流並不靠文學劇本來帶動演出；然而也並不一定必然造成劇作家書寫的阻力。上一代的劇作家並沒有停筆，年輕一代在教育部和文建會每年獎勵佳作的鼓勵下，不斷有新作出現，偶然也會有上演的機會。問題是我們的文學市場不習慣推銷劇作，我們的讀者

連看演出都不過正在起步，眞不敢企望他們一時之間改變閱讀的習慣，把劇本也看作是可以獲益的文學讀物，因此劇本獲得出版的機會就倍感困難。每年獲獎的作品，還可以靠著公家的慷慨，不愁印製成書；個人的創作就不那麼容易了，即使是成名的劇作家也不例外。

在現當代戲劇研究方面，戲劇學者也正在努力中。如今文化大學、台灣大學和國立藝術學院都設立了戲劇研究所，戲劇學者的陣容自會日漸擴大。八年前國立中正文化中心兩廳院斥資創辦了一份《表演藝術》雜誌，提供了有關戲劇文章發表的園地，同時又可積貯有關的資料。其他的文學或學術雜誌，像《聯合文學》、《中外文學》等，有時也會出版戲劇專號，所以八、九〇年代的現代戲劇，不再像五、六〇年代那麼受到漠視與忽視。

台灣的政治到了九〇年代中期，從兩黨的對立演化到三黨的角逐，在民主的進程上似乎又朝前邁進了一步，但實質上台灣的社會非常脆弱，禁不起一點風吹草動。一地的一個小小信合社發生弊端，就會引起一場金融風暴。中共試射飛彈，馬上也會引起台灣股市爆落，台幣貶值。一個輸電塔傾倒，會造成全島斷電；九二一大地震更使台灣元氣大傷。台灣不管多麼富有，實在太小了，面對隔岸的強敵，如沒有足夠的智慧，謹慎適應，前途實在危險重重。在過去冷戰的時代，台灣還可以依賴他人的戰略部署，受到美國的保護和支援。如今國際情勢丕變，美國急欲與中共修好，台灣只有自求多福了。處於這種國際及國內情勢下，不論哪個政黨當政，都不能忽視中國大陸的存在，更不能不尋求和平相處之道。先是工商貿易兼旅遊，繼之則是文化及學術的交流，戲劇的交流也成為其中的一環。台灣的現代戲劇首先登

陸大陸，且發生了一些反響（林克歡 1995）。大陸的戲劇對台灣則姍
姍來遲。首先是由台灣的劇團搬演幾齣在光復初年早已在台灣演過的
劇作，例如曹禺的《雷雨》，表示開禁。直到 1993 年，北京的「人藝」
和「青藝」才得來台演出《天下第一樓》和《關漢卿》。翌年「人藝」
又為台北帶來了《鳥人》，使台灣的觀眾真正領略到「京味兒」話劇和
大陸話劇的氣派。大陸現代劇場的專業化以及技術的完美，遠為台灣
劇場所不及，唯獨其劇中所表達的意識形態及政治傾向，令腦袋太過
自由的觀眾不易下嚥。所以這幾次演出只能造成數日的話題，難以發
生實質的影響。在 1993 年末，香港中文大學召開了一次「當代華文戲
劇創作國際研討會」，第一次為兩岸三地的劇作家和戲劇學者製造了見
面的機會，第二年大陸的劇作家就組團訪問了台灣（台灣的劇作家訪
問大陸，早已是平常事）。1996 年在北京舉行了第一屆「華文戲劇節」，
98 年底在香港舉行第二屆，第三屆於 2000 年在台北舉行。這應該是
一個互相學習、彼此觀摩的好機會。其實大陸上也開始了前衛性的小
劇場運動，不過在政治體制的箝制和商業體制的衝擊下，比起台灣小
劇場的處境要艱難百倍。

七、尾　聲

回顧本世紀台灣現代戲劇的發展，自然是與台灣政經變革同一步
趨的。台灣的政治從日本殖民統治到國民黨的一黨專政，最後走向多
黨競逐與議會民主的局面；經濟則從殖民地經濟到控制的農業經濟，
轉化到今日比較自由的工商業體制。現代戲劇在這一個大潮流下也自

然從反抗外族到政治宣傳的官方言語，最後走向個人心志的自由表達。從話劇的誕生到今日，青年人第一次得以通過小劇場表達出個人的私密情懷，而不再是一種爲集體所制約的公眾聲音，可說是我國戲劇史上的一件大事。

如果說台灣的政經變革乃借鑑西方的他山之石，現代戲劇並不例外，那麼當代台灣劇場的二度西潮遂成爲台灣現代戲劇發展的重要動因和主要借鑑。

引用書目及篇目：

1954 耐霜（張維賢）〈台灣新劇運動述略〉，8月《台北文物》第三卷第二期。

1961 呂訴上《台灣電影戲劇史》，台北，華銀出版部。

1973 叢靜文《當代中國劇作家論》，台北，台灣商務印書館。

1979 姚一葦《一個實驗劇場的誕生》，8月《現代文學》復刊第八期，頁239~244。

1982 吳靜吉編《「蘭陵劇坊」的初步實驗》，台北遠流出版公司。

1982 黃美序〈少了一根骨頭——評《遊園驚夢》〉，1982年2月《中外文學》第九卷第七期。

1984 黃美序〈民國五〇~六〇年之台灣舞台劇初探〉8月《文訊月刊》第三期，頁122~129。

1985 吳若、賈亦棣《中國話劇史》，文建會。

1987 馬森《腳色》，台北，聯經出版公司；1996，台北書林出版公司。

1987 鍾喬〈從《怒吼吧！花岡》到《怒吼吧！中國》；——追溯日據時期台灣新劇的流派〉，10月《文訊月刊》32期，頁15~20。

1989 鍾明德〈赤裸無助的觀眾，或渴望被強暴的觀眾——寫在《棋王》演出之後〉，《在後現代主義的雜音中》，台北，書林出版公司，

頁155~160。

1990　焦桐《台灣戰後初期的戲劇》，台北，台原出版社。

1991　馬森《中國現代戲劇的兩度西潮》，台南，文化生活新知出版社。

1992　馬森〈中國現代小說與戲劇中的「擬寫實主義」〉，《東方戲劇‧西方戲劇》，台南，文化生活新知出版社，頁67~92。

1994　楊渡《日據時期台灣新劇運動》，台北，時報文化出版公司。

1995　林克歡〈大陸舞台上的台灣話劇〉，2月《表演藝術》第28期，頁53~58。

二度西潮的弄潮人
——論姚一葦《姚一葦戲劇六種》

　　姚一葦於 1963 年寫成《來自鳳凰鎮的人》一劇，那一年，已經四十一歲了。其實這不是他的處女作。他在廈門大學做學生的時候，已經寫過一部有十萬字的長劇《風雨如晦》，一直藏在箱子裡未曾發表。不發表的原因，當然是他自己覺得是青年時代的習作，不夠成熟〔註1〕。《來自鳳凰鎮的人》一劇在結構、理路上完全是三、四〇年代

〔註1〕姚一葦在《姚一葦戲劇六種·再版自序》中說「寫成之後，我沒有再看它一遍；寫完了就是一種愉快，就不再去想它了。這個劇本我現在還留在身邊，每年暑天拿出來晒一晒，以防蟲蛀。都沒有勇氣讀它，應該是非常幼稚的吧！我害怕看到自己的幼稚，但無論如何是我編劇生涯之始。」（見《姚一葦戲劇六種》，華欣文化事業中心，1982年，頁1）。

話劇的模式，尚未能擺脫「擬寫實主義」〔註2〕的窠臼。劇中的女主人翁朱婉玲的身份和命運，像極了曹禺《日出》中的陳白露，全劇的風格也近似《日出》。就此劇而論，姚一葦仍然屬於第一度西潮影響下的劇作家〔註3〕。

兩年後（1965），姚一葦在《現代文學》發表他的第二本劇作《孫飛虎搶親》，不能不使人眼睛為之一亮，因為此劇不但表現了他開始受到寫實主義以後的西方當代劇場的影響，同時也顯示出他對中國傳統劇場的探索與借鑑。

其間，因為授課的需要，姚一葦閱讀西方的戲劇理論及劇作甚勤，當然他不會忽略了當日盛行在西方的史詩劇場（epic theater）。布雷赫特（Bertolt Brecht，1898~1956）作於三、四〇年代的劇作，諸如《加利略的一生》、《勇敢母親》、《四川好人》、《灰欄記》等已廣為人知，布氏深受中國傳統劇場的影響也是為人樂道的一個話題。布氏的理論及作品自然會引起中國有心的劇作家的思考。姚一葦嘗言：「一提到敘事詩戲劇，有人一定會認為我受了Bertolt Brecht的影響，在此點上我無法辯解。」〔註4〕又說：「這時候我正謙卑地向我國傳統戲劇學習，使我企圖結合我國傳統與西方、古典與現代，在一個大家所熟知的故事中注入當代人的觀念。」〔註5〕《孫飛虎搶親》正是脫胎於《西

〔註2〕關於「擬寫實主義」，參閱拙著〈中國現代小說與戲劇中的擬寫實主義〉一文，收在《東方戲劇・西方戲劇》，文化生活新知出版社，1992年，頁67~92。
〔註3〕參閱拙著《西潮下的中國現代戲劇》，台北書林出版公司，1994。
〔註4〕見《傅青主・自序》，台北遠景出版社，1978，頁7。
〔註5〕同〔註1〕，頁2。

廂記》的一齣現代戲。西方的布雷赫特竟成為招引當代中國劇人回歸古典的一個有力的媒介，可能是他自己始料未及的一件事。

這齣戲拿《西廂記》中一個小腳色孫飛虎來大作文章，把他提升到主角、英雄的地位。姚氏所說的「當代人的觀念」有兩層指涉：一是對正邪、主奴觀念的再詮釋，二是從女權主義的「觀點」重寫崔鶯鶯。因此，在《西廂記》中作為搶匪的孫飛虎一變而為一表人才、風流倜儻、智勇過人而又尊重女性的大英雄；相反地張君銳（君瑞）卻成為一個懦弱偽善之人。阿紅（紅娘）為了保護女主人被迫更換衣飾後，馬上氣焰高漲，不再守婢女的本份。第二次崔雙紋（鶯鶯）再迫阿紅換裝時，後者說什麼也不肯，兩個女人因此大打出手。崔雙紋也不再是個癡情的女子，她一見孫飛虎英俊瀟灑，馬上承認自己才是小姐，扮作小姐的阿紅不過是她的奴婢。在作者的筆下，崔鶯鶯是個可以擺脫掉傳統禮法自作主張的新女性。這樣一詮釋，《西廂記》中的人物不但都具有了現代人的思想和觀念，而且其中所涵蘊的意義也遠較《西廂記》豐富了許多。在《西廂記》中張生與鶯鶯癡情相愛，幾經波折，最後是有情人終成眷屬（與原始版本元稹的唐人小說《鶯鶯傳》的始亂終棄不同）。但是姚一葦的《孫飛虎搶親》卻認為沒有什麼癡情的愛，男人都是一樣的東西，女人也都是一樣的東西，愛情毋寧是虛妄的。這其中的蘊義豈不都是現代的嗎？孫飛虎誤以阿紅為雙紋，待到雙紋揭露了自己的身份，孫飛虎反覺得不能接受了。最後，當崔雙紋自願獻身給張君銳時，後者竟恐懼地逃開，真是對《西廂記》的一大嘲弄。

使此劇走出傳統話劇陰影的，自然是所用的形式。這是齣借用史

詩劇場的技法向傳統古典戲曲採礦的作品,所以作者在劇中一再提示:「這些舞蹈與歌唱必須是純中國風味的,西洋的風格絲毫攙雜不得!」。劇初和尾聲的「路人甲」和「路人乙」很明顯地承擔了史詩劇場中「敘述者」的作用,正如布雷赫特約《四川好人》中的賣水者老王一樣。腳色的對白雖未用史詩劇場的夾敘夾唱的筆法,但是以「誦」代「說」,一樣會產生「疏離」的效果。姚一葦從此劇以後一連串古事新演的劇作,其故意拉遠觀眾審美的距離,與布雷赫特的用心如出一轍。

這齣戲在姚氏劇作中具有關鍵性的作用。第一,從此以後姚一葦沒有再走回傳統話劇的老路,表現了求新求變的企圖心,除史詩劇場外,他又接受了荒謬劇的影響;第二,在台灣繼以反共為主題及擬寫實為形式的戲劇後,他是第一個寫出「新戲劇」的人。《孫飛虎搶親》也正是我所謂的「第二度西潮」下的產品。雖然在文化的層面上,台灣從 1949 年已經開始了第二度西潮,但在劇作上,直到姚一葦的《孫飛虎搶親》發表的 1965 年,才真正表現出西方後寫實主義的影響來。

又兩年,姚一葦寫了《碾玉觀音》。此劇取材自宋話本《碾玉觀音》,原收在《京本通俗小說》中。同一個故事也見於《警世通言》,篇名改作《崔待詔生死冤家》。王府養娘璩秀秀愛上碾玉工崔寧,秀秀雖被郡王打死,陰魂仍眷愛著崔寧。破壞他們愛情的郭排軍最後遭到報應。姚一葦把一個果報的故事改編成一個強調愛情的故事,另外突顯出碾玉工對藝術的執著。

在姚劇中秀秀不再是養娘,而是郡王府的千金;崔寧則是寄住在郡王府的郡王夫人的遠房侄兒,一個在郡王夫妻的眼中無大志而只愛

吹吹、雕刻個什麼的年輕人。如說它是一個悽美的愛情故事，首先必須肯定秀秀與崔寧之間的愛情是眞摯的，這份眞摯的愛情受到郡王夫婦的干擾與阻礙，才造成悲慘的結局。

戲的第一幕和第二幕的確透露出這樣的意向：崔寧如非深愛秀秀，不會輾出來的玉觀音總是像秀秀，這暗示給觀眾他潛意識中對秀秀的摯情；而秀秀如非眞愛崔寧，不會捨棄疼愛自己的父母和郡王府的安逸生活情願跟崔寧私奔去過一種清苦的日子。在第二幕後半，秀秀懷了崔寧的孩子，被郡王府的人發現，爲了崔寧和孩子的安全，秀秀不得不忍痛離開崔寧回歸郡王府。這一線下來都在引導觀眾認同二人之間無瑕的愛情。但是到了第三幕，郡王夫妻死後，當崔寧成爲盲人苦苦地追尋秀秀母子下落的時候，秀秀卻避不見面。甚至當崔寧無意中誤撞秀秀居所的時候，秀秀依然不肯認他。作者並未寫出秀秀轉變的心理過程以及如此轉變的動機，不能不令觀者感到困惑。這一層困惑曾有學者加以解說，例如黃美序教授就曾說：「這個戲不是在寫一個藝術家和一個不平常女孩子的愛，作者在此所探討的是一個古老而卻永遠新鮮的問題——生命或生活與藝術之關係」〔註6〕。

鑒於在《孫飛虎搶親》中姚一葦認爲「沒有什麼癡情的愛，男人都是一樣的東西，女人也都是一樣的東西，愛情毋寧是虛妄的。」此一理念繼續延伸的話，又好像作者應該無意寫一個「純愛」的故事。但是，倘若寫的不是眞摯的愛情，而是生命或生活與藝術之關係，爲什麼崔寧死後秀秀又「發生了極大的變化，她由悲傷轉化爲悔恨，由

〔註6〕見黃美序《姚一葦戲劇中的語言、思想與結構》，1978年12月《中外文學》。

悔恨而恐懼。於是她一步步向崔寧走去，在他身旁跪下，把頭伏在他的膝蓋上，發出狂熱的愛的獨白呢？作為主人翁的秀秀的心理委實叫人難解。宋話本中的秀秀，是個單純的為愛而犧牲的女性。在改編中姚一葦試圖把秀秀的心理複雜化，但是沒有成功地塑造成一個為人易解的顯明個性。我曾經詢問演出過秀秀的演員，她承認不懂，而當時的導演也沒有合理的解釋，以致讓秀秀最後瘋狂了。那時候姚先生還在世，也看了演出，並沒有表示什麼意見，所以這種帶給觀眾的困擾就永遠存在那裡。一齣戲首先最重要的是通過觀者的邏輯，作為評論者，我無法在此強作解人。

再下一個戲是寫於 1969 年的《紅鼻子》。姚先生生前時常抱怨他的戲沒有人演出，沒有受到重視。《紅鼻子》卻是很受到重視的一齣戲，不但有英譯本、日譯本，而且於 1982 年在北京由「青年藝術劇院」盛大演出，不久又在日本演出。在台灣也有兩次公演。

《紅鼻子》一劇有擬寫實，也有非寫實的一面，上承三、四〇年代的傳統話劇，而吸收了史詩劇場和電影的特點，讓觀眾看到聚焦的場景及非寫實的一面。全劇最不寫實的是主要人物「紅鼻子」神賜。他被塑造成一個具有神性的人，當他戴上面具後，他的預言都會實現。更奇妙的是，他的神性會給人帶來好運，甚至可以治癒有自閉症的病人。正如史詩劇場一般，以戲為戲，作者意不在追求真實的幻覺。

戲分「降禍」、「消災」、「謝神」、「獻祭」四段，具有儀式劇的形式。其中寄託了作者的某種理想：在人生中追尋「什麼是快樂」。借著紅鼻子的嘴，作者告訴我們：「快樂就是犧牲！」因此作者使紅鼻子為了追求快樂脫離了優裕的家庭，背棄了愛他的太太，加入馬戲班甘願

做一個終日帶著紅鼻子面具的小丑。最後紅鼻子為了實現「犧牲就是快樂」的理想,在暴風雨時為救溺水的舞女淹死在大海中!

紅鼻子的死的確是一種犧牲,因為劇中明言落水的舞女是會游泳的,而紅鼻子卻「根本不會游泳,根本不懂游泳!」那麼他是借機而自殺嗎?落水的舞女並沒有死,救人的紅鼻子自己卻死了,這樣的犧牲有什麼意義呢?劇中曾舉了幾個犧牲的例子,如當釋迦牟尼步出他的宮廷的時候、當耶穌走上十字架的時候、當吳鳳騎在馬背上要去獻祭的時候,但這幾個例子與「快樂就是犧牲」或「犧牲就是快樂」並不相侔,他們的甘願犧牲並非為了尋求快樂,而是為了拯救世人;他們的犧牲非但不快樂,而是十分痛苦的,不過他們的痛苦有它的代價!紅鼻子的犧牲有什麼代價呢?這是此劇沒有解答的問題,無形中削弱了主題的說服力,令觀者感到困惑,而紅鼻子也無法達到悲劇英雄的高度。

除了主題令人困惑外,《紅鼻子》倒是一齣賞心悅目的戲,裡面穿插了不少詩意的對話,又有唱歌、舞蹈、雜耍等表演節目,讓觀眾在看戲時同時獲得娛樂性的收穫。

接下來的《申生》一劇,寫於 1971 年。在此劇中,姚一葦直接採用了希臘悲劇的形式,寫的對象既是王妃、世子,也用了歌隊的頌唱來展開劇情。1966 年姚一葦出版了《詩學箋註》一書,在精研亞里士多德的悲劇理論之餘,自然也會熟讀希臘悲劇,其影響就見於《申生》一劇。此劇除了在時間處理上採用延展型外,地點的集中、氣氛的營造、歌隊的作用等都是希臘悲劇式的,可以說在姚氏劇作中最明顯襲用希臘悲劇形式的一齣戲。

　　正如尤乃斯柯（Eugéne. Ionesco 1912~94）的《禿頭女高音》（*la cantatrice chauve*）中沒有禿頭女高音一樣，《申生》中也沒有申生出場。申生是劇中人談論的關鍵人物，雖然不出場，但他的影子無處不在，他的個性分明，給觀眾留下深刻的印象。如果說《碾玉觀音》中秀秀的心理令觀者不解，而《紅鼻子》中的神賜又太理想化，那麼《申生》中的人物卻個個性格分明。不但主要的人物驪姬、少姬性格清晰統一，連次要的人物像奚齊、卓子、優施、女官、黑衣老婦等也均有其獨特的一面，令人難忘。這齣戲的主人翁應該是驪姬，她的陰鷙與野心既傷了申生，也害了自己。她是女性的「馬克白斯」或「里查第三」，逃不出自設的陷阱。她的妹妹少姬是陪襯驪姬之惡的善良女性，單純、忍讓，不幸的是命運讓她們是姊妹，最後也不得不陪著姊姊步上死亡之途。與希臘悲劇人物不同的是此劇中人物善、惡分明，有驪姬之惡，便有申生與少姬之善。

　　我國傳統戲曲的人物雖也善惡分明，但反面人物不能成為戲中的主人翁。作為主人翁的驪姬，正如莎劇中作為戲中主體的反面人物，可以帶給觀者以震撼，卻難以引發觀者的憐憫。實以驪姬為主，卻名之以「申生」，正所以啓發觀者對申生的憐憫之情，以彌補驪姬自作孽所引生的厭棄情緒。

　　這齣戲雖說善惡分明，卻未落入傳統戲曲道德教訓的窠臼。正如作者借宮女之口所說「善與惡是一對雙生的兄弟，善的對面是惡，惡的對面是善。」如此一來，把善惡從主觀推向了客觀，迫使觀者不得不從比道德教訓更高的層次上來觀賞此劇。戲中的黑衣老婦除了扮演預言者的腳色外，也是個富有智慧的啓發者，例如下面這一段：

> 黑衣老婦：門前有兩株樹，一株低來一株高。外面
> 　　　　　飛來兩隻喜鵲，牠們在哪兒做巢？
>
> 優　　施：門前有兩株樹，一株低來一株高。外面飛
> 　　　　　來兩隻喜鵲，牠們在高樹上做巢。
>
> 黑衣老婦：忽然颳起了一陣狂風，把那株高樹連根
> 　　　　　拔起。那高樹上的鵲巢呢？都跌翻在哪
> 　　　　　裡？
>
> 優　　施：忽然颳起的一陣狂風，把那株高樹連根拔
> 　　　　　起。那高樹上的鵲巢呢？都跌翻在那泥
> 　　　　　地裡。

這就不只是預言，而成為具有智慧的啓示。在劇末的時候，這一段話由驪姬和少姬再唱一次，除了作為劇中人的自喻、自傷以外，也起到詩歌中「迭句」（refrain）的作用。

　　我覺得在姚氏的劇作中，《申生》一劇是結構最完整、人物最生動、意涵最豐富的一齣，雖然演出的機會不多。

　　在《姚一葦戲劇六種》一書中，《一口箱子》毋寧是較特別的一齣。這是他 1972 年由美返國後的作品。他說他在美國艾荷華大學參與「國際寫作計劃」時開了一個頭，返國後於 1973 年完成。無疑，他在美國時接觸到那時正在流行的「荒謬劇」，《一口箱子》便沾有了荒謬的意味。正像黃美序所言，《一口箱子》的第一幕極了《等待哥多》（*En attendant Godot*）的情境，不但景類似，老大和阿三之間的那種不停地拌嘴又不忍分離的關係跟貝克特（Samuel Beckett, 1906~89）的

兩個流浪漢也如出一轍。當然《一口箱子》的荒謬僅止於因爲一口箱子而惹出一條人命,並不就是一齣「荒謬劇」。第一姚一葦沒有存在主義的背景;第二姚氏基本上是一個理想主義者,不管他多麼不滿現實,他永遠對這個世界懷抱著希望,因此沒有荒謬劇作家的那種看穿世情的冷酷,寫不出荒謬劇的嘲諷與徹底的悲觀。俞大綱曾說這齣戲「具有中國戲劇的批判精神的優良傳統,而賦予現代思惟及形式」〔註7〕,應該是中肯的。

　　這六齣劇作只能算姚一葦前期的作品〔註8〕,不過我認爲他最重要與最好的作品都已經包括在內了。如果在中國現代戲劇的發展史上爲姚一葦找尋一個恰當的地位,當然首先必須熟悉五四以來的中國現代戲劇及劇作家,同時也要瞭解台灣的當代戲劇才行。比起三、四〇年代的話劇,當代台灣的戲劇的確表現出極不同的面貌。

　　如果說五四以降的傳統話劇只襲取了西方寫實主義戲劇的形貌,形成「擬寫實」的風尚,那麼當代的台灣戲劇所受的影響則泰半是後寫實主義的。在現代戲劇上,接受西方後寫實的影響而成功地運用在劇作上的,姚一葦是台灣劇作家中的第一人。他是個勇於接受新思想、新潮流的人,不管是在學術研究上,或者在創作上,都表現了這樣的態度。如果沒有姚一葦在戲劇創作上的多方嘗試,台灣的當代

〔註7〕 見俞大綱〈由《一口箱子》演出引發的個人感想〉,民國66年3月31日《中國時報,人間副刊》。
〔註8〕 在《姚一葦戲劇六種》以後,姚氏又寫了8個長短不等的劇本。從1978年的《傅青主》到1993年的《重新開始》,參閱陳映真主編《暗夜中的掌燈者──姚一葦的人生與戲劇》一書,台北書林出版公司,1998年。

戲劇也會走向後寫實，不過可能要多蹉跎不少光陰。所以我們必須承認姚一葦是從擬寫實的傳統話劇過渡到後寫實的當代劇場的關鍵人物，也可以說是現代戲劇中第二度西潮的領先弄潮者。

1999/1/31

鄉土 VS・西潮
——八〇年以來的台灣現代戲劇

一、鄉土 VS・西潮的轇轕

「鄉土」之與「文學」關聯，並非始自台灣七〇年代的「鄉土文學」之爭，早在三〇年代初期黃石輝就曾提出「鄉土文學」的名詞〔註1〕，不過究其含義似與 1935 年魯迅為《中國新文學大系・小說二集》寫〈導言〉時所使用的「鄉土文學」一詞及茅盾寫〈關於鄉土文學〉

〔註1〕據葉石濤《台灣文學史綱》載：「從1930年到1931年，在這一年中黃石輝在《伍人報》和《台灣新聞》上發表了〈怎樣不提倡鄉土文學〉、〈再談鄉土文學〉等評論。」（民國80年高雄文學界雜誌社出版，頁26。）

一文中的「鄉土文學」不盡相同﹝註2﹞。魯迅與茅盾使用「鄉土文學」，除了當作一個流派來概括王魯彥、許欽文、蹇先艾等人的小說外，主要乃指住在城市的作家回憶故鄉以及發抒鄉愁的作品，描寫的對象限於跟都市相對的農村；黃石輝所說的「鄉土文學」則指「只描寫「台灣事物」的文學」，而且「一定要使用勞苦大眾慣用的台灣話文」﹝註3﹞。

　　其實，台灣所使用的「鄉土文學」，也有一個發展的過程，不同的時代、不同的意識形態與政治立場造成了「鄉土」一詞的相異的內涵，大致說可以分兩個時期、四種意涵。第一個時期就是前文所言在日治時代的台灣，黃石輝等舊文人所提倡的「鄉土文學」：「鄉土」一詞除了「本土」的涵意外，並與「台灣話文」相連，含有與統治者的日文與日本文學對立的意味。第二個時期是七〇年代「鄉土文學」之爭時所湧現的百家爭鳴。細析各家之說，可歸納於三種意涵：一是余光中〈狼來了〉一文所說的「鄉土文學」，認定是跟當時大陸上「工農兵文藝」唱和的文學，含有與當政者所倡導的官方文學對立的意味；二是葉石濤所提的「鄉土文學」，是帶有強烈的排他性的「台灣人所寫的文學」，含有與外省作者對立的意味；三是一些具有民族主義色彩者所說的「鄉土文學」，是反崇洋媚外具有民族風格與愛國情操的寫實文學，含有與西方現代潮流對立的意味﹝註4﹞。這四種意涵，第一種早

﹝註2﹞ 趙家璧主編《中國新文學大系》，1935年上海良友圖書公司出版。
　　　 茅盾的〈關於鄉土文學〉一文原刊1936年2月《文學》第六卷第二期。
﹝註3﹞ 此為葉石濤語，見《台灣學史綱》，頁26。
﹝註4﹞ 例如尉天聰、陳映真、王曉波、侯立朝等均持這樣的意見。

伴隨著日本統治的結束而失去其另外的含義。第二種意涵也因社會主義政權的崩潰與變質以及台灣官方文學的日漸消彌而不再有意義。第三種意涵跟隨著八〇年代以降的本土意識的抬頭及統獨之爭的日熾而方興未艾。第四種意涵則形成了今日鄉土 VS・西潮的一種徘徊在迎拒之間的曖昧輭轕。

本文所關心的是鄉土 VS・西潮的問題。除了在「鄉土文學」之爭時有些作者所表露的反西方的情緒外，七〇年代初關杰明、唐文標對現代詩的批判也來自同一血脈〔註5〕。這種現象可以視為對五四以來中國文學過度擁抱西潮的一種反撥，同時也顯示了這一代作家對迷失自我的憂心和尋找自我認同的焦慮。

至於「西潮」的意涵，雖然自始即指來自西方的潮流，但是潮流的實質卻因時間的流失而更替。如果說五四一代影響中國文學的西潮主要是寫實主義，那麼當代衝擊中國文學最力的已經不再是寫實主義，而是現代主義了。在這樣的變動之後，今日對西潮的反撥，其實也不能排除在立足本土之外也含有站在寫實主義的立場反對現代主義的意味〔註6〕。寫實主義既然也是早期的西潮，以早期的西潮反晚期

〔註5〕參閱關杰明〈中國現代詩人的困境〉、〈中國現代詩的幻境〉、〈再談中國現代詩〉(均發表於民國61年2月份《中國時報・人間副刊》)；唐文標〈僵斃的現代詩〉(1973年5月《中外文學》第2卷第3期)、〈什麼時侯什麼人──論現代詩〉(1973年7月《龍族・評論專號》)、〈詩的沒落──香港台灣新詩的歷史批判〉(民國62年8月《文季》第一期)。

〔註6〕例如王拓〈是「現實主義」文學，不是「鄉土文學」〉(見《鄉土文學討論集》，民國67年台北遠景出版社出版)中就維護寫實主義的立場，其他在台灣站在寫實主義的立場批評或攻擊現代主義的大

的西潮，毋寧削弱了本土認同的初心，使鄉土 VS・西潮的繆轇變得益發曖昧不明。

二、台灣現代戲劇的二度西潮

　　談到中國的現代戲劇，無法避免西潮東漸這一個大關節，因為中國現代戲劇並非脫胎自故有傳統戲劇的改革，而清清楚楚地是西方現代戲劇的移植。不過以寫實劇為主流的西方現代戲劇移植到中土以後，繼續東漸的西潮曾因日本侵華戰爭及接續而來的國共內戰而停頓。直到 1949 年國府在大陸失利遷台，東進的西潮才又源源湧向台灣，形成了我在《中國現代戲劇的兩度西潮》一書中所稱的「二度西潮」〔註7〕，即是二次世界大戰後西方的現代思想、文學、藝術潮流注入台灣，使台灣產生了反早期浪漫及寫實傾向的現代詩、反戰鬥文藝的現代小說和反擬寫實主義的「新戲劇」〔註8〕。然而在橫的移植的同時，在更大層面的社會及政治環境中恰巧趕上本土意識的逐漸抬頭，不可避免地會滋生出一種作為本土意識副產品的排他意識。所排的對象當然是與「本土」對立的所謂「外來勢力」，在政治權力上指的是國民黨，在文化上則指的常是中原文化與西方文化。從文化的層面

　　有人在。
〔註7〕參閱拙著《中國現代戲劇的西潮》（1991年文化生活新知出版社出
　　　版）或《西潮下的中國現代戲劇》（1994年台北書林出版公司出版）。
〔註8〕關於「擬寫實主義」參閱拙著〈中國現代小說與戲劇中的「擬寫實
　　　主義」〉，收在《東方戲劇・西方戲劇》一書（1992年文化生活新
　　　知出版社出版）。

上看,如果同時既反中原文化又反西方文化,肯定會削弱本土文化發展的空間,毋寧是窒礙難行的,因此堅持本土主義的人士多半很睿智地依照一己的性向選擇反對其中的一項。在政治上具有獨派傾向的人比較排斥中原文化與中原心態,相反的具有大中國思想背景的人則常常把矛頭指向西方﹝註9﹞。

台灣的現代戲劇既然並非本土的產物,先天上深深地烙印著西方戲劇的形貌和早期大陸話劇甚至日本新劇的遺脈,因此無法執行對外來影響的排斥,以致本土意識不易在現代戲劇的珍域內伸張。這也就是為什麼在現代戲劇的領域內始終未嘗出現對橫的移植或對西化的批判。所以在現代主義旗幟下的當代西方戲劇的新潮流,在台灣當代的劇場中遭遇到絕少的阻力,相反地卻成為淘洗停滯的寫實主義或擬寫實主義的激流。如果我們瞭解現代戲劇的來源與本質,就不會訝異為什麼在新詩及小說領域中為維護民族風格或寫實主義的雄辯滔滔在現代戲劇的範圍內完全無能施力。此一情況使二度東漸的西潮得以在現代戲劇的領域裏輕易地衝鋒陷陣,六〇年代末期已經明顯地看出二度西潮的痕跡,七〇年代的前衛劇作及實驗劇﹝註10﹞更先行地為八〇年代的小劇場運動鋪平了道路。

三、台灣八〇年代的小劇場運動

﹝註9﹞譬如葉石濤比較排斥中原文化而陳映真則傾向批判西方的資本主義及現代主義。

﹝註10﹞例如姚一葦後期的劇作以及馬森、張曉風、黃美序等的劇作均一反寫實劇的傳統,在當時帶有實驗的性質,為後來的實驗劇做了開路的工作。

　　發生在 1967 至 1979 九年間的「鄉土文學」之爭以及七○年末的「美麗島事件」都顯示出台灣本土意識的日漸高漲。進入八○年代，民間進行政治抗爭的聲浪和動作日熾。1983 年起，一些黨外雜誌明白地申述了台灣獨立自主的信念。當時當政的蔣經國，不知是由於明智，還是為外在的情勢所迫，採取了開明的態度，開放報禁、黨禁，形勢上似乎是走向民主，實質上毋寧在把政權漸漸移交到本地人的手中，以便安撫本土族群的敵對情緒。立刻反映在文化上的就是言論自由的大幅度開放，對執政黨及執政者的批評和指責不再是惹禍上身的禁忌。這種情勢自然會影響到文學與戲劇表情的自由和形式的多元化，本土意識原不明顯的台灣當代戲劇便也因勢乘便地受益於因本土意識的升高所帶來的自由開放的氣氛。

　　八○年代的台灣戲劇，一般被稱為小劇場運動的時代。從 1980年 7 月 15 日到 31 日舉行了第一屆「實驗劇展」，共推出了五個劇目。其中金士傑編導的《荷珠新配》大放異彩，獲得了觀眾和傳播媒體的熱烈掌聲；演出《荷珠新配》的「蘭陵劇坊」也因此聲名大噪。「蘭陵」的成員本來自「耕莘實驗劇場」，於 1980 成立「蘭陵劇坊」，得力於曾在紐約「拉瑪瑪實驗劇場」（La Mama Experimental Theater Club）實習歸來的心理學者吳靜吉的協助，採用了西方現代劇場肢體語言的訓練方法，才使「蘭陵」在眾多的小劇場中脫穎而出，閃出了耀眼的火花〔註 11〕。

　　《荷珠新配》的成功，明顯地受益於西方現代劇場的訓練方法，

〔註11〕參閱吳靜吉編著《蘭陵劇坊的初步實驗》，民國71年台北遠流出版公司出版。

弔詭的是這是一齣傳統戲的翻新，使人不能不同時也歸功於其所含有的「本土」的成分。然而此「本土」卻又非在台獨意識浸潤下所割切成的狹隘的「本土」，毋寧是懷有大中國夢想者所樂見的廣義的「本土」。作為八〇年代引領風騷的一面旗幟，《荷珠新配》一面開啓了融貫鄉土與西潮的可行之路，一面也昭示了「本土」意義的廣闊性。

　　八〇年開始的「實驗劇展」，也是對東來的西潮廣開門路的諸種嘗試。嗣後每年舉行一次，一共舉行五屆，不但造就了不少編、導、演的戲劇人才，也帶動了此後小劇場的蓬勃發展。由於實驗劇的風行以及「蘭陵」成功的刺激，小劇場像雨後春筍般地冒生出來。

　　據 1987 年 10 月 31 日成立的「台北劇場聯誼會」的記錄，台北一地參加聯誼的小劇場就有：「屏風表演班」、「魔奇兒童劇團」、「果陀劇場」、「蘭陵劇坊」、「冬青劇團」、「九歌兒劇團」、「方圓劇團」、「媛劇團」、「隨意工作坊」、「一元布偶劇團」、「染色體劇社」、「水磨曲集劇團」、「京華曲藝團」、「龍說唱藝術實驗群」、「相聲瓦舍」、「外一章藝術劇坊」、「鞋子兒童劇團」、「當代傳奇劇場」、「銅鑼劇團」等十九個團體。當時未參加「台北劇聯」的劇團則有「杯子兒童劇團」、「糖果屋劇團」、「眞善美劇團」、「中華漢聲劇團」、「零場一二一二五劇團」、「中華文化劇團」、「表演工作坊」、「優劇團」、「環墟劇團」、「河左岸劇團」、「臨界點劇象錄」、「浦公英劇團」、「溫馨劇團」、「人子劇團」、「人間世劇團」等十五個組織〔註12〕。「台北劇聯」未曾記錄的至少尚有「結構生活表演劇場」、「故事工作坊」、「四二五環境劇場」、「幾

〔註12〕見《台北劇場》雜誌創刊號，1989年4月1日試刊，頁19。

何劇場」、「小塢劇場」、「湯匙劇團」。後二者那時已經停止活動。到了九〇年代，又出現了一批所謂第二代的小劇場，諸如「民心劇團」、「台灣渥克」、「戲班子劇團」、「身體氣象館」、「天打那實驗體」、「劇場工作室」、「進行式劇團」、「原形劇團」、「浮生演出組」、「比特工作群」、「綠光劇團」、「向日葵劇團」、「左右漆黑」、「狀態實驗劇場」、「普普劇場」、「變色龍劇團」、「耕莘實驗劇團」（非七〇年代的耕莘實驗劇團）、「混沌劇團」、「絲瓜棚劇社」、「密獵者」、「大大小小藝人館」、「獨角社表演工作室」、「嚇嚇叫劇團」、「金枝演社」等。

　　至於在台北以外，高雄市早於 1982 年就成立了「薪傳劇場」。1989年「屏風劇團」在高雄成立了分團，但是過了幾年又結束了。九〇年初，高雄又成立了「南風劇團」、「息壞劇團」、「狂徒劇團」等，台中成立了「觀點劇坊」，台東成立了「公教劇團」（後改名「台東劇團」）。九〇年代初，台南又成立了「那個劇團」和台灣唯一的老人劇團「魅登峰」，新竹成立了「玉米田劇團」。1995 年，基隆成立了「島嶼劇坊」，屏東成立了「黑珍珠表演工作室」。

　　此外，也出現了宗教性的戲劇團體，像「金色蓮花表演坊」，專演《廣欽傳》、《敦煌寶卷》、《密勒日巴尊者傳》等佛教劇。如今台灣全省的小劇場，隨時都會有新團體誕生，老劇團可以分裂成新劇團，但隨時會失去蹤跡，生生滅滅，難以統計了，就連富有聲譽的「蘭陵劇坊」也沒有熬過九〇年代，團員分別加入了其他團體。

四、前衛小劇場

　　這些小劇場的活力表現在他們不計票房價值的頻繁演出上。多半的小劇場傾向於實驗性的前衛劇的演出，例如「環墟劇場」、「河左岸劇團」、「優劇場」、「臨界點劇象錄」等，他們不但堅持不懈，而且卓有成就。由淡江大學學生組織的「河左岸劇團」和台大學生組成的「環墟劇場」創作力特別旺盛，在八〇年代的短短幾年中，前者演出了《我要吃我的皮鞋》（1985 年 6 月）、《闖入者》（1986 年 4 月）、《拾月──在廢墟10月看海的獨白》（1987 年 3 月）、《兀自照耀的太陽──I》（1987 年 5 月）、《兀自照耀的太陽──II》（1987 年 7 月）、《無坐標島嶼──「迷走地圖」序》（1988 年 10 月）及《在此地注視容納逝者之域》（1989 年 7 月）；後者演了《永生咒》（1985 五年 7 月）、《十五號半島：以及之後》（1986 年 2 月）、《舞台傾斜》（1986 年 8 月）、《家中無老鼠》（1987 年 2 月）、《流動的圖象構成》（1987 年 5 月）、《對於關係的印象》（1987 年 6 月）、《奔赴落日而顯現狼》（1987 年 7 月）、《被繩子欺騙的慾望》（1987 年 9 月）、《拾月──丁卯紀事本末》（1987 年 10 月）、《星期五／童話世界／躲貓貓》（1987 年 12 月）、《零時六一分》（1988 年 10 月）、《我醒著而又睡去》（1989 年 2 月）、《木樨香》（1989 年 2 月）、《方塊舞》（1989 年 2 月）、《搶救台灣森林》（1989 年 3 月）、《五二〇事件》（1989 年 5 月）。這兩個團體的創作力都是非常驚人的，可惜進入九〇年代他們未能繼續活動。

　　諸如此類演出多半沒有劇本，全靠團員之間的彼此切磋，演過即逝，很少有書寫資料存留下來。至於他們創作的靈感泉源和戲劇理念，多半受到西方當代劇場諸如「殘酷劇場」、「貧窮劇場」、「環境劇場」等的啓發和影響。其前衛性可說是西方一些前衛劇場的餘波蕩漾，譬

如拋棄文學劇本、反敘事結構、強調肢體語言及聲響、意象符號等，都是西方的前衛劇場實驗過的事物。其中只有「優劇場」在借鑑西方外，同時也借鑑日本，有時也從本地的民俗中挖掘，令人產生鄉土與西潮合璧的感覺。從創新的眼光看來未嘗沒有意義，但因實驗性太強，無法為一般觀眾所接受，以致並無票房價值，當團員的精力和財力都無能為繼的時候，劇團也就自然解體了。

五、傳統的遺緒及社區劇團

在八〇年代的小劇場運動之外，仍然不時有傳統話劇的演出，例如「真善美劇團」演出的吳若的《金錢與愛情》（1980）、劉碩夫的《爸爸回家時》（1981）、金馬的《千萬家產》（1981）、李曼瑰的《時代插曲》（1983）、吳若的《夢裏乾坤》（1983）、姜龍昭的《一隻古瓶》（1984）、姜龍昭、衣鳳露、蔣子安的《青春四鳳》（1984）、丁衣、高前、張珊的《台北二重奏》（1985）、施以寬的《我心深處》（1986）、熊式一的《樑上佳人》（1987）；「中國戲劇藝術中心」演出的王生善的《長白山上》（1980）、鍾雷、魯稚子的《石破天驚》（1984）；「星星實驗劇團」演出的大陸劇作家蘇叔陽的《左鄰右舍》（1983）、美劇作家林德塞（H. Lindsay）的《偉大的薛巴斯坦》（1984）；「中華漢聲劇團」演出的孫維新改編的王藍小說《藍與黑》（1985）、貢敏的《新釵頭鳳》（1985）等。進入九〇年代，則愈來愈少見傳統話劇的演出了。

以上的演出有些是配合台北市政府舉辦的戲劇季或行政院文化建設委員會主辦的文藝季製作的。政府機構主動地來舉辦文藝季或戲

劇季，表示了政府對人民文化生活的重視。特別是文建會的設立，對八〇年代台灣劇運的推動助力不小。除了傳統話劇的演出外，文建會也常支援國家劇院的實驗劇場來辦實驗劇展，並曾跟報業媒體合作辦過劇展，使台北的小劇場多些演出的機會。

1992 至 94 年間，文建會慷慨地針對個別劇團每年拿出兩百萬的資金，連續兩年資助過台北以外的小劇場發展社區劇場的功能。高雄的「薪傳」和「南風」、台南的「華燈」、台中的「觀點」、台東的「公教」等劇團都曾先後接受過資助，使劇運一直不夠發達的中南部和東部地區受益匪淺。不幸的是這些劇團本來只是地方劇團，不是社區劇團，一旦資助停止，就又回復地方劇團的性質。社區劇團應該是某一社區的居民業餘組織的消閒性的戲劇團體，後來成團的「魅登峰」倒是比較近似。台北的「民心劇團」本來有意辦成一個社區劇團，只可惜當地的居民並不熱心參與，使主持的人在無能使力之餘，未能繼續。看來這個泊來的觀念一時尚無法在此扎根，至少在商業劇團未能通行之前，談社區劇團可能為時尚早。

六、商業劇場的嘗試與發展

台灣經濟起飛以後，民間企業漸有所作為。許博允於八〇年代初期獨力創辦「新象藝術中心」，專門引進國外的演藝節目，同時對促進國內的演出事業也不遺餘力。在「新象」策劃下，推出了三次大規模的戲劇演出：1982 年白先勇小說改編的舞台劇《遊園驚夢》、1986 年奚淞編劇、胡金銓導演的《蝴蝶夢》和 1987 年根據張系國小說改編的

歌舞劇《棋王》。這三次演出可以說是紐約百老匯商業劇場影響下的產物。西潮，除對小劇場的衝擊，在商業劇場上也展現了它的影響力。三次演出在劇藝上的成就雖各有不同的評價〔註13〕，共同點是宣傳上相當成功，吸引了大批觀眾走進劇場。

　　八〇年以後的台灣，有錢，有人，有創力，按理說在戲劇上不該毫無成就。事實上，雖然到現在，令人不明所以的是仍然沒有一個完整的職業劇團，但是幾個不太完整的半職業劇團也能把台灣的現代劇壇渲染得有聲有色。從 1985 到 95，這十年間，最活躍，也最能贏得觀眾口碑的是一批比較認同大眾口味且善於經營的小劇團漸漸升格為半職業性的中劇團，遂成為今日台灣現代戲劇演藝界的中堅。

　　首先要說的是在 1984 年 11 月賴聲川成立的「表演工作坊」，於 1985 年 3 月推出了第一個劇目《那一夜，我們說相聲》。該劇利用傳統的民間技藝包裝起現代生活的內涵，獲得意外的成功，連演十二場，打破了多年來舞台劇連續演出的記錄，使導演賴聲川和兩位主演的演員李立群和李國修都因此聲名大噪。這又是一次鄉土與西潮相結合的成功。

　　接下去，「表演工作坊」每年都有新戲上演，計：《暗戀桃花源》（1986）、《圓環物語》（1987）、《今之昔》（1987）、《西遊記》（1987）、《開放配偶──非常開放》（1988）、《回頭是彼岸》（1989）、《這一夜，

〔註13〕參閱黃美序〈評舞台劇《遊園驚夢》──不只長錯一根骨頭〉，1982年12月《中外文學》第十一卷第七期，頁84~104；鍾明德〈赤裸無助的觀眾，渴望被強暴的觀眾──寫在《棋王》演出之後〉，載《在後現代的雜音中》，1989年台北書林出版公司，頁155~159。二人對台灣的商業劇場都做了比較苛刻的批評。

誰來說相聲？》(1989)、《非要住院》(1990)、《如果在冬夜一個旅人》(1990)、《來，大家一起來跳舞》(1990)、《台灣怪譚》(1991)、《推銷商之死》(1992)、《廚房鬧劇》(1993)、《戀馬狂》(1994)、《紅色的天空》(1994)、《一夫二主》(1995)、《意外死亡（非常意外！)》(1995)。

其中有的是西方名劇的翻譯或改編，有的是即興的集體創作，多半是喜劇，都能維持一定的水平。從劇目的選擇和表現的形式上可以看出來其鄉土 VS・西潮的配搭，較重後者。屬於集體創作的劇目，像《那一夜，我們說相聲》、《暗戀桃花源》、《圓環物語》、《回頭是彼岸》、《這一夜，誰來說相聲？》等，常能聯繫今日的台灣現況，形式上多能推陳出新，換一句話說，也正是鄉土與西潮適度接合的結果。

其次要說的是「屏風表演班」。該班為李國修創立於 1986 年。創團的作品為《一八一二與某種演出》和《婚前信行為》，開始就走喜鬧劇的路線。同年又推出《三人行不行》及演唱會形式的《娃娃丘丘臉》，首開餐廳劇的先例。以後一連串的劇作有：《傳與本記》(1987)、《民國七六備忘錄》(1987)、《西出陽關》(1988)、《沒有「我」的戲》(1988)、《三人行不行 II──城市之慌》(1988)、《變種玫瑰》(1989)、《半里長城》(1989)、《愛人同志》(1989)、《民國七八備忘錄》(1989)、《從此以後，她們不再去那家 coffee shop》(1990)、《港都又落雨》(1990)、《救國株式會社》(1991)、《鬆緊地帶》、《我的三個男朋友》(1991)、《蟬》(1991)、《東城故事》(1992)、《莎姆雷特》(1992)、《三人行不行 III──Oh！三岔口》(1993)、《徵婚啟事》(1993)、《西出陽關》(新版 1994)、《太平天國》(1995)、《半里長城》(新版，1995)、《莎姆雷特》(新版，1996)。

以上的戲過半數出自李國修之手，幾乎全是喜鬧劇。李國修喜歡用戲中戲的手法，在架構情節時隨時予以解構，譬如《半里長城》、《莎姆雷特》、《太平天國》等劇，都曝露出扮演的過程，帶有「後設戲劇」的意味。《西出陽關》在喜鬧中透露著感傷，足以令人低迴。有些戲，像《救國株式會社》等，則帶出直刺社會時事的辛辣味，切中時代的脈搏，故常能激起觀者的共鳴。以上這些劇目仍然是鄉土與西潮的兼容。

1988 年成立的「果陀劇場」是另一個成功的例子。創團的梁志民畢業於國立藝術學院戲劇系，他執導的畢業作《動物園的故事》後來就成為他的創團作品。以後接續推出了《兩世姻緣》（1988）、《淡水小鎮》（1989）、《燈光九秒請準備》（1989）、《台灣第一》（1989）、《雙頭鷹之死》（1990）、《愚人愚愛》（1991）、《隨心所慾》（1992）、《火車起站》（1992）、《晚安！我親愛的媽媽》（1992）、《城市之心》（1992）、重演《淡水小鎮》（1993）、《新馴（尋）悍（漢）記（計）》（1994）、《台北動物人》（1994）、《大鼻子情聖》（1995）、《完全幸福手冊》（1995）。「果陀」演出的多半都是翻譯的世界名劇，因此曾被期許為台灣「一扇開向世界劇壇的窗」，就其近年的演出看來，倒並沒有令人失望。

七、政治劇場的出現

除了上述的劇團以外，台灣有太多個時演時輟或雖然堅持卻難以開展觀眾群的小劇團，有的自立更生，有的靠向文建會申請一點津貼辦活動，使台灣的劇場看起來熱鬧非凡。其中有的大有開風氣之先，

具有突破禁域的企圖心，像「臨界點劇象錄」早就有以同性戀的主題
訴之於眾的記錄，在近年「政治劇場」日漸活躍的趨勢下，於 1989
年演出了《亡芭彈予魏京生》和《割功頌德——四十里長鞭》等政治
劇。1994 年 4 月又演出了《謝氏阿女——隱藏在歷史背後的台灣女
人》。此劇表現共產黨員謝雪紅的一生，十分敏感。這齣戲在戲劇藝術
上雖說乏善可陳，但在政治問題上卻表現得非常大膽。當舞台上降下
了「蔣中正出賣台灣人」和「打倒美國帝國主義」的大條幅，並嘲弄
著國民黨旗和美國國旗時，觀眾不能不為之動容，因為台灣畢竟還是
國民黨掌權的地方。到了台上顯出一片紅光，中共的國歌《東方紅》
唱起，以及隨之而來的「毛主席萬歲」的呼聲盈耳，幾使觀眾錯以為
自己身在北京。

　　1996 年 3 月「臨界點」又推出了一齣女演員上空的《瑪麗·瑪
蓮》（改編自羅蘭巴特的《戀人絮語》），大有在女性主義思惟主導下打
破傳統性禁忌的企圖。這樣的演出不能不使人聯想到西方的「另類劇
場」。此外，像「環墟劇場」演出的《搶救台灣森林》和《五二○事件》、
「優劇場」演出的《重審魏京生》（1989）、「果陀劇場」演出的《台灣
第一》，都是具有批判意識的政治劇場。

　　「政治劇場」、「前衛劇場」或「另類表演」，在西方一向都具有
突破某種禁域的企圖心，中國戲劇界過去是沒有的，這應該說是二度
西潮的結果。「前衛」不一定都有意義，但缺乏「前衛」，什麼藝術都
將成一汪死水，人類的生活也會停滯不前了。「政治劇場」不同於「政
治宣傳劇」，後者是為執政掌權的人講話的，前者呼喊出的則是反對或
批判的聲音。所以「政治劇場」的出現標誌著政治的比較民主及社會

的**趨**向多元。不可否認的，這樣的結果並非來自本土，而是他山之石所起的作用。

八、兒童劇場

兒童劇場是近年來發展頗佳的另一股戲劇力量。台北已有幾個比較固定的兒童劇團，像「九歌兒童劇團」、「鞋子兒童劇團」、「一元布偶劇團」、「杯子劇團」、「水芹菜兒童劇團」、「魔奇兒童劇團」、「蒲公英兒童劇團」、「萬象兒童實驗劇團」、「快樂兒童劇團」、「亞東兒童劇團」、「熱氣球兒童劇團」、「故事工廠兒童劇團」、「紙風車兒童劇團」等，每年都有好幾次演出。到了兒童節，氣氛更顯熱烈。

兒童劇場有兩種：一種是成人演給兒童看的，一種是兒童自己來演的。以上的兒童劇團都屬於前者。過去中國只有孩子演戲給成人看，卻沒有成人演戲給孩子看的傳統，所以兒童劇場的出現仍是西潮東漸的影響。可惜到如今在偌大的一個台北市還沒有一個固定的提供兒童劇演出的劇院。

九、戲劇與文學

八〇年代以後的演出熱潮似乎與劇本的創作各行其事，雖然演出的劇團並不熱心搬演既成的劇本，倒也並不一定必然造成劇作家書寫的阻力。上一代的劇作家並沒有停筆，例如姚一葦繼有《訪客》（1984）、《大樹神傳奇》（1985）、《馬嵬坡》（1989）、《重新開始》（1994）等新作，馬森又寫了《腳色》（1980）、《進城》（1982）、《美麗華酒女救風

塵》（1990）、《我們都是金光黨》（1995），黃美序發表了《木板床與席夢思》（1980）、《楊世人的喜劇》（1983）、《空籠故事》（1986）。這些由個別作家創作的文學劇本，形式上仍然是二度西潮之後的「新戲劇」，內容方面可能多一些人文的關懷和思想的深度，與時下流行只爲演出而作的集體創作有別。至於擬寫實主義的傳統話劇，到了八〇年代以後已經少有人染指了。

年輕的一代不斷有新作出現，也時有上演的機會。可惜台灣的文學市場不習慣推銷劇作，台灣的讀者也不把劇本看作是可以獲益的文學讀物，因此劇本獲得出版的機會就倍感困難。每年獲得教育部和文建會獎勵的作品，還可以靠著公家的慷慨，不愁印製成書，個人的創作就不那麼容易了。

1989年九歌出版了一套《中華現代文學大系》，其中有兩卷專收劇作，但所收劇本也十分有限〔註14〕。鑑於近年各劇團演出過的腳本已爲數不少（如果每次演出都有腳本的話，那就更多了），任其時久流失委實可惜，熱心的汪其楣挺身而出，爭取到「周凱劇場基金會」和文建會的協助，在1993年一口氣出版了二十五冊「戲劇交流道」劇本叢書。其中也出現了台語劇本。因爲台語的書寫尚未取得共識，作爲書寫的文本，閱讀及流傳恐怕都不容易。1995年繼續出版了第二批，看來值得留存的劇作今後不致輕易流失了。

研究方面，戲劇學者正在努力開拓，戲劇史、戲劇理論及戲劇批

〔註14〕1989年九歌出版的《中華現代文學大系》只選了十個劇作家的十部作品，所以只能算是取樣。

評各方面均有成果表現〔註15〕。文化大學、藝術學院和台灣大學都先後設立了戲劇研究所，戲劇學者的陣容自會日漸擴大。多年前國立中正文化中心兩廳院創辦了一份《表演藝術》雜誌，提供了戲劇文章發表的園地，又可積貯有關的資料。其他像《聯合文學》、《中外文學》、《當代》等，有時也會出版戲劇專號，所以八、九○年代的現代戲劇不再像過去那麼受到漠視。

十、戲劇的交流

到了九○年代中期，政治上台灣演化到三黨的角逐，似乎更加民主，但實質上台灣的社會是非常脆弱的，面臨對岸的強敵，如不謹慎適應，前途堪慮。今日國際情勢下，美國急欲與中共修好，台灣自不能忽視中國大陸的存在。這些年工商貿易、旅遊、文化及學術的交流

〔註15〕 在台灣出版的戲劇史方面，計有呂訴上《台灣電影戲史》（1961）、吳若、賈亦樣《中國話劇史》（1985）、焦祠《台灣戰後初期的戲劇》（1990）、馬森《中國現代戲劇的兩度西潮》（1991）、馬森《西潮下的中國現代戲劇》（1994，《中國現代戲劇的兩度西潮》的新版）、邱坤良《日治時代台灣戲劇之研究──舊劇與新劇：1895~1945》（1992）、鍾明德《從寫實主義到後現代主義》（199）；戲劇理論方面有姚一葦《戲劇原理》（1992）、孫惠柱《戲劇的結構》（1994）；戲劇批評方面有黃美序《幕前幕後·台上台下》（1980）、胡耀恆《在梅花聲裏》（1981）、吳靜吉編《蘭陵劇坊的初步實驗》（1982）、姚一葦《戲劇與文學》（1984）、馬森《馬森戲劇論集》（1985）、鍾明德《從馬哈／薩德到馬哈台北》（1988）、鍾明德《在後現代主義的雜音中》（1989）王墨林《都市劇場與身體》（1990）、馬森《當代戲劇》（1991）、馬森《東方戲劇·西方戲劇》（1992）等。

頻繁，戲劇的交流也成爲其中的一環。台灣的現代戲劇首先登陸大陸，例如姚一葦的《紅鼻子》於 1981 年在北京由「青藝」演出〔註16〕；大陸的戲劇來台則較遲。先是台灣的劇團搬演幾齣大陸劇作家早期的劇作，像曹禺的《雷雨》、吳祖光的《風雪夜歸人》等，直到 1993 年，北京的「人民藝術劇院」和「青年藝術劇院」才得來台演出《天下第一樓》和《關漢卿》，翌年「人藝」又爲台北帶來了《鳥人》。

　　大陸現代劇場的專業化以及技術的完美，遠爲台灣劇場所不及，唯獨劇中的意識形態，令慣享自由的觀眾不易接受。除了意識形態的問題以外，傳統話劇的形式固然仍具有相當的藝術魅力，但卻難以震撼或激發創造的心靈，聲名卓著的「莫斯科藝術劇院」來台演出契訶夫的名劇《海鷗》，也遭到同樣的問題，反不如理查‧謝喜納（Richard Schechner）所帶來的「環境劇場」的理念〔註17〕及彼德‧舒曼（Peter Schumann）來台演出的「麵包傀儡劇場」〔註18〕受到青年人的歡迎。無他，只因此二人的東西比較新穎，雖然粗糙，卻更具有活力。

　　如果說與大陸的交流是擴大「鄉土」的內涵，與西方的交流則是進一步迎納西潮的東進。西方劇人的來台實地演練，毋寧使西潮的潤澤更加滲透土地，更加深入人心。

〔註16〕參閱林克歡〈大陸舞台上的台灣話劇〉一文，1995年2月《表演藝術》第28期，頁53~58。

〔註17〕謝喜納除曾來台講習「環境劇場」外，並於1995年秋來台導演「當代傳奇劇場」的新編京劇《奧瑞斯提亞》。

〔註18〕參閱鍾明德主編《補天——麵包傀儡劇場在台灣》，民國83年台北四二五環境劇場出版。

十一、結　語

　　從話劇的誕生到今日，中國的劇作家及演出者第一次在台灣得以小劇場的形式，表達出個人的私密情懷，而不再是一種為集體所制約的公眾的聲音。

　　這非但是中國戲劇史上的一件大事，也是中國文化的一種再生的契機。不管台灣的前途如何，都不失其對中國未來舉足輕重的影響力。如果說台灣的政經變革乃受益於對西方的他山之石的攻錯，現代戲劇何獨例外？台灣當代的劇場，在演出實踐中，化二度西潮為本土生長的活力，使在其他文學、藝術領域裏曖昧輾轉的鄉土 VS・西潮的關係順暢熔結而少有間隙，為中華文化的現代的蛻變樹立了一種榜樣。

　　在人類的歷史上，文化的傳播與擴散向來都是自然的水到渠成。某一個文化在接受另一個文化的衝擊時，如果不是物質上暴力的摧毀，像美洲印第安人的命運，最後無不成為一個民族自身創發的沃土，歐洲引鑑希臘古文化的文藝復興以及日本師法西洋的明治維新都是歷史的前鑑。如是觀，就知道台灣所面臨的鄉土 VS・西潮的命題，其實是一種歷史的契機，是未來的茁壯以及開花結果必經的曲折與過程。

一九九九年台灣現代劇場
研討會觀察報告

　　1996年台北舉行以「1986~95台灣小劇場」為主題的「台灣現代劇場研討會」後，大家覺得意猶未盡，認為為了促進台灣現代戲劇的發展，應該繼續舉辦類似的研討會，研討不同的主題。文建會也支持這樣的提議，逐有第二屆「台灣現代劇場研討會」之議。為了平衡南北文化的落差，經議決會議移往南部舉行，會議的主題定為「專業劇場」、「社區劇場」與「兒童劇場」，故選出的籌備委員有「果陀劇團」（代表專業劇場）、「台南人劇團」、「南風劇團」（代表社區劇場）、台灣兒童劇場協會（代表兒童劇場）、吳靜吉、司徒芝萍（代表北部戲劇學者）、卓明（代表東南部地方劇場）和我（代表南部戲劇學者），包括了與這三個主題有關的人士。我那時尚未在成大退休，故有人提議由舉辦學術研討會富有經驗的高級學府成功大學承辦最為合適，獲得

了與會者的一致同意，而經我徵求成大有關當局的同意後，於是這個重擔就落在了成功大學中文系的身上。

在籌備期間，雖然成功大學的文學院和中文系都換了主管，我也從成大退休，但是絲毫未影響到籌備工作的進行。新任系主任廖美玉教授和中文系的同仁仍然細心籌劃，熱心投入，達一年之久，終使「1999台灣現代劇場研討會」有聲有色地召開，圓圓滿滿地閉幕，贏得與會者的一致肯定。

研討會於 3 月 12 日開幕，3 月 14 日閉幕。主要成就有以下諸點：

一、此爲第一次在南部召開如此大型的戲劇研討會。除三天的研討會外，尚有「劇場資料展」及「果陀劇團」、「台南人劇團」、「南風劇團」、「一元偶戲團」、「杯子劇團」、「魅登峰劇團」、「螢火蟲劇團」、屏東「花痞子劇團」及成大「都說了不是劇團」等九個劇團分別於午晚兩個時段演出。

二、除中南部及東部的戲劇學者和劇團獲得發言的機會外，北部的學者及劇團代表也均南下，且熱烈發言。因爲論文涵括「專業劇場」、「社區劇場」、「兒童劇場」三大領域，使戲劇學者及劇場工作人員第一次在這三大領域中獲得意見溝通與交流的機會，達到各抒己見的目的。

三、因爲參與的人士包括北、中、南、東部各地代表，沒有第一屆會議所謂的「北部觀點」，當然也不會形成所謂獨特的「南部觀點」，是一次各方都有發言機會的會議。

四、大陸分由北京話劇研究所所長田本相教授及南京大學文學院董健院長代表參加，兩位皆爲大陸重要的戲劇學者；國外則有美國加州大學 Dr. Patricia Haner（洛杉磯分校戲劇系主任）、哥倫比亞大學 Dr. John

B. Weinstein（戲劇學者）及英國倫敦大學研究戲劇的蔡奇璋先生參加，均有論文發表，如此廣泛的參與前所未有，也獲得他山之石的借鑑。

五、與會者多全程參加，至閉幕式仍然滿座，在一般研討會少見。至於論文發表人各持論點，相互辯難，乃學術研討會之常態，並非如《聯合報文化版》所言「定位不明，議題混淆」所致。任何學術研討會，非政治談判，目的不在求取「結論」或達成「共識」也。

六、第一天「果陀劇團」演出《淡水小鎮》，排隊進場觀眾從成功廳一直排到成大校門外，在南部可說罕見的現象。其他演出均吸引大批人潮，在南部亦少見如此盛況。

七、會議期間的「劇場資料展」，吸引了不少觀者，爲南部群眾開闢另一條認識戲劇的管道。

詮釋與資料的對話
——談現、當代戲劇史的書寫問題

　　現、當代文學史是一個新開發的學術領域，現、當代戲劇史比較起來，尤其是一個新開發的學術領域。所謂新開發，即意味著研究的時間短，學術成績的積累淺，從事研究的人員少，未能形成熱門學科，學術資源的投資不足等等。

　　雖然目前現、當代戲劇史的研究具有以上的種種尚未能形成氣候的原因，實際上卻也並非是猶待開發的處女地，或是不毛的荒原。其中的犁痕鋤跡顯然，花花草草也頗能搖曳生姿，只是尚未形成眾花競豔的園圃而已。

　　就現、當代戲劇史的書寫成績而論，在數量上大陸似乎佔了優勢。最近幾年已經出版的，有陳白塵、董健主編的《中國現代戲劇史稿》（1989）、葛一虹主編的《中國話劇通史》（1990）、黃會林著的《中

國現代話劇文學史略》（1990）、高文升主編的《中國當代戲劇文學史》
（1990）、張炯主編的《新中國話劇文學概觀》（1990）、柏彬著的《中
國話劇史稿》（1991）、田本相主編的《中國現代比較戲劇史》（1993）
等。這些戲劇史並沒有包括現、當代台灣的戲劇在內。

一、台灣現、當代戲劇史出版有限

　　就時間而論，台灣出版的現、當代戲劇史本佔有了先機。呂訴上
的《台灣電影戲劇史》在 1961 年已經出版了。此後二十多年未見有關
的著作出版，一直到 1985 年，文建會才出版了吳若、賈亦棣合著的《中
國話劇史》。該書從新劇之傳入中國起，一直寫到八〇年代初期的小劇
場，材料相當豐富，書後並附有台灣戲劇作者小傳及各重要演出的圖
片。書中雖未涉及台灣日治時期的戲劇運動，正好可以由呂訴上的著
作及邱坤良的《日治時期台灣戲劇之研究》（1992）予以補足。有關台
灣戰後初期的階段，另有焦桐所著《台灣戰後初期的戲劇》（1990）加
以敘述，而且特別凸顯了本地作家的成就〔註 1〕。拙作《中國現代戲
劇的兩度西潮》（1991，**本書以《西潮下的中國現代戲劇》書名由書林
出版公司於 1994 年 10 月重新出版**），則企圖把現、當代的中國戲劇（**包
括海峽兩岸**）納入社會發展的理論架構中加以審視，以便同時凸顯整
體的文化變遷和個別文類成長之間的互動關係。
　　我之所以走上戲劇研究者的道路，與我青少年時代的興趣有關。

〔註1〕該書前三章是論述，後三章全為資料的鋪陳，在一般的著作中應歸
　　　入附錄。前三章有三分之一的篇幅寫楊逵一人。

遠在大陸上中學的時候就參加了校中的戲劇活動。到了台灣的宜蘭中學，延續了這樣的興趣。1950 年進入台灣師範大學（改制前稱師範學院），同時加入了「戲劇之友社」和「人間劇社」〔註2〕，就在這一年這兩個劇社合併為「師院劇社」，以後隨著學院的改制大學正名為「師大劇社」，直到今日。

　　五〇年代正是以反共抗俄為主題的戰鬥戲劇昌熾的時代，政府及軍中附屬劇團所演出的劇目多屬反共抗俄的宣傳劇，但學校劇團演出的劇目卻常常與反共抗俄無關。譬如我們演出過的《都市流行症》、《同胞姐妹》、《樑上君子》、《晚禱》、《求婚》等均為翻譯或改編的世界名劇。甚至於大陸劇作家的劇本，像陳白塵的《未婚夫妻》、《歲寒圖》等也在隱去作者的姓名下演出過〔註3〕。

　　那時候台北的大學尚只有台大和師大，所以經常活動的大學劇團，也只有這兩所學校。每次校內的演出，觀眾最少也有數百人，規模遠遠超過八〇年代小劇場的演出，如果在校外中山堂那樣的場地演出，觀眾就有上千人了〔註4〕。可惜那時候我還不曾意識到保存資料的重要，到了手邊的材料，任意丟失。又因缺少劇評家的筆（特別是史筆），事後俱皆煙消火滅了。

〔註2〕在民國39年我進入台灣師範學院時，「人間劇社」由李行、顏秉嶼主持，「戲劇之友社」據說是由早期學長馬驥伸創辦，當時由馮友竹（馮雯）主持。但是就在這一年二者合併為「師院劇社」。
〔註3〕《未婚夫妻》演出時未標示劇作者姓名。《歲寒圖》演出時，負責畫海報的白景瑞誤把劇作者寫成了夏衍。但是夏衍在當時也被叫作「附匪作家」，所以劇作者的大名被李行塗去。
〔註4〕例如師大與台大合作演出的《煉獄》，就是在中山堂演出的。

二、書寫歷史需要資料和詮釋

我注意蒐集戲劇資料，認真研究中國現、當代戲劇的發展，始自1979 年在倫敦大學開設中國現代戲劇課程的時候。在 1981 年間，曾接受英國文化基金會和倫敦大學的支援到中國大陸和港台進行過一次長達一年的田野調查和研究，包括訪問尚在世的前輩劇作家和調查各大圖書館所藏有關現、當代戲劇的書冊，並閱讀可能搜求到的劇作。我所訪問過的早期劇作家有些不久以後就謝世了，像李健吾、沈浮、陳白塵等，尚在世的，像曹禺、夏衍（此文寫成後，夏衍於今年 2 月6 日逝世於北京）、楊絳等，有的因健康問題已住進醫院，有的閉門謝客，再想進行這樣的訪問，已經不可能了。

在撰寫《中國現代戲劇的兩度西潮》一書時，我個人已掌握了不少有關現、當代戲劇的史料，也不時發表一些這方面的論文，因此國史館在編寫《中華民國文藝誌》的時候，其中現、當代戲劇文學的部分就由我來執筆。東大書局出版的《國學常識》和三民書局出版的《國學導讀》有關現代戲劇的部分也是由我執筆的。如今又跟國立師範大學和私立文化大學教授現代文學的朋友進行一個規模較大的「二十世紀中國新文學研究」的計畫，其中有關現、當代戲劇的部分由我來負責。看樣子，我已經從一個劇作家和劇評者的身分漸漸不由自主地轉向現、當代戲劇史的研究了。

史，畢竟要靠詳實的資料。但是在資料之上，書寫的人必須也要具有相當的見解和詮釋的能力。司馬遷的《史記》，肯定不只是史料的堆積，而是在已有的史料上經過司馬氏詮釋的作品，這是顯而易見的

事。詮釋,並非不顧史實,也不能扭曲史實,而是從眾多的史料中發揮去僞存眞的辨識力以及釐析關鍵事件和無關宏旨的瑣屑的鑑別力。人事不像自然科學那麼黑白分明,有些事件可能出自當事人視角「觀點」的差異,是非曲直不可能判然若揭。遇到此類矛盾牴觸的史料,就需要書寫者從宏觀的歷史脈絡中予以合理的詮釋。

三、黃美序提五點疑問

不要說久遠的史料存在著這樣複雜的問題,就是近在眼前的事蹟,當事人都仍然活躍著的今日,已經發生一些互異的說法。例如前年(1993)12月在聯合報文化基金會、聯合副刊和聯合文學社主辦的「四十年來中國文學會議」上,我發表了〈八○年代台灣小劇場運動〉的報告,負責講評的黃美序就指出我文中引用的姚一葦的文章和吳靜吉編著的《「蘭陵劇坊」的初步實驗》中的資料都有錯誤和違反事實的地方。因爲當時姚一葦和吳靜吉兩位先生都不在場,無法替自己辯護,所以我建議黃美序把他的意見以書面寫下來,不僅是爲了澄清他所認爲的錯誤和疑點,同時也爲書寫當代戲劇史的人提供更多可資選擇的材料。於是黃美序最近在《中外文學》發表了〈台灣小劇場拾穗〉一文〔註5〕,文中他提出了不少與目前所見的資料有出入的地方。第一,他說在《「蘭陵劇坊」的初步實驗》一書中,卓明提到當年金士

〔註5〕黃文發表在《中外文學》第23卷第7期(總第271期;1994年12月),頁61~70。

傑接下耕莘實驗劇團團長的職務是「經過姚一葦和顧獻梁的推薦」〔註6〕，是不確的傳言，實際上是由他的大力推薦及在他和司徒芝萍「極力保證下，並答應在幕後全力協助任何金士傑無力解決的事」〔註7〕，有權決定耕莘團務的顧獻梁和耕莘文教院的李安德神父才答應聘金士傑接任耕莘實驗劇團的團長一職。

第二，《「蘭陵劇坊」的初步實驗》一書記載吳靜吉的參與劇場活動是由於金士傑和陳玲玲的堅邀及說服（吳靜吉自己的話）〔註8〕，黃美序補充說，金士傑接任耕莘實驗劇團的團長之後，「再接下去就是由司徒（芝萍）和我協助金商定下一步的劇團工作：訓練演員及其他人員。於是，吳靜吉出現了」〔註9〕。他又說金士傑之所以找上吳靜吉全因為陳玲玲的關係。而陳玲玲之所以認識吳靜吉，又是因為黃美序自己邀請吳靜吉分擔他在文化大學的戲劇課程，因而吳靜吉也成為他的學生陳玲玲的老師的緣故。

第三，他說台灣小劇場第一個用集體即興發展出來的戲應該是「蘭陵劇坊」的《包袱》而不是賴聲川的作品。

第四，他不同意我在《中國現代戲劇的兩度西潮》一書中所說「1980年『實驗劇展』的產生，可能來自 1979 年姚一葦稱作『一個實驗劇場的誕生』的一次研究生劇展的靈感」〔註10〕。原因是在 1977 年 3 月，

〔註6〕參閱吳靜吉編著《蘭陵劇坊的初步實驗》，台北：遠流出版公司，1982年10月，頁110。
〔註7〕同〔註5〕，頁61。
〔註8〕同〔註6〕，頁5。
〔註9〕同〔註7〕。
〔註10〕參閱馬森《中國現代戲劇的兩度西潮》，台南：文化生活新知出版

他所導演的姚一葦的《一口箱子》也可以稱作「實驗劇」，而且他認為1979 年由汪其楣指導的那次實驗演出「雖然戲碼不少，但本質上屬於『課堂作業』，成熟度也不高，放在台灣實驗劇場的發展上絕沒有馬森所說的那麼重要」。〔註11〕

第五，他以為備受讚揚的《荷珠新配》「就劇本而論，絕沒有比『世』展（按：指「世界劇展」）中的世界名著精彩，『青』展（按：指「青年劇展」）中的某些國人創作也不會比它差」。〔註12〕

四、若有紀實則可避免以訛傳訛

以上五點，有的是對他人的校正，有的是提出個人的看法，都是很可貴的，可以做為今後書寫當代戲劇史的參考。

不過，因此也使我感到，在當事人以及事件還不曾進入歷史之前，大家都應該像黃美序一樣熱心地把自己經驗中的事照實記錄下來，以免旁人以訛傳訛，以致將來撰寫當代戲劇史的人引用了錯誤的材料。像關於第一個問題，更有資格說清楚當日真正情況的應該是當事人的金士傑。如果是他的自述，可信性就會更高了。

關於第二個問題，只是補充，而非正誤。但是吳靜吉若有更詳盡的自述，就不曾遺漏了他之如何介入劇場活動的所有有關人士。

關於第三個問題，應歸類為詮釋的問題。我自己也看過《包袱》

社，1991年7月，頁272。
〔註11〕同〔註5〕，頁64。
〔註12〕同〔註5〕，頁66。

的演出，我認為這個作品是為了呈現「蘭陵」訓練演員的過程，並非任何劇團都可以拿來演出的劇目。不管其在形成的過程中是否運用過集體的即興創作（其實每次呈現都是一種未定型的即興），都不影響賴聲川在小劇場運動中是第一個引用集體即興創作而完成表演劇作的人。集體即興創作在國內可能早已有人用過，正像黃美序所言，他自己也曾嘗試過，但是光嘗試而未能有作品完成，仍不算數。所以在沒有其他可據的資料以前，我仍認為賴聲川是第一個引介集體即興創作而完成作品的人。

五、「實驗劇場」誕生於何時何地？如何誕生？

第四個問題仍是一個需要詮釋的問題。我相信姚一葦先生是一個執筆嚴謹的人。他稱 1979 年汪其楣指導的文大藝研所研究生的實驗演出為「一個實驗劇場的誕生」，說明了這次演出的重要性。至於 1977 年黃美序導演的《一口箱子》，姚一葦只說是「一次實驗性的演出」，用詞不同，意義也不同。這是我的了解。

至於 1979 年的實驗劇場是否在實驗劇場的發展上真正有其重要性，端看它的表現和影響，並不是因為「課堂作業」就一定成熟度不高，也不因為「成熟度不高」，就沒有戲劇史的意義。有些早期南開大學並不成熟的學生演出，今日都成為現代戲劇史不能遺漏的實例。我所以認為 1979 年汪其楣指導的這次實驗劇展為 1980 年一系列實驗劇展的先聲，除了時間上的銜接性以外，也由於姚一葦對這次實驗劇的稱讚和重視，稱其謂「一個實驗劇場的誕生」，而 1980 年起一系列實

驗劇展恰恰又是由姚一葦策畫的。

其實，除了姚文以外，我另外在報上也看到過對於 1979 年文大實驗劇的詳盡報導，有對其中每一齣戲的分析，可見它的影響已不限於是「課堂作業」了。我說這些並非否認黃美序於 1977 年導演《一口箱子》也是一項可資參考的資料。

第五個問題，黃美序認為對《荷珠新配》，人們（其中也包括我）有溢美之嫌。我認為拿一齣實驗劇與世界名著作比，有些比擬不倫。如拿來跟國內同時期的創作劇相比，則應該舉出實例來，倘若言之成理，人們（包括我在內）沒有理由不接受的。不過，證之於黃美序在為九歌出版社選編《中華現代文學大系·戲劇卷》時，在同時期的國人創作劇中特別選了《荷珠新配》，又在金士傑多種劇作中獨獨選了《荷珠新配》，可見「就劇本而論」，黃美序也並非認為該劇像他最近說的那麼不值得讚美。

黃美序的「拾穗」，說明了台灣當代戲劇史的材料尚不夠豐富到使我們有加以鏨析抉擇迴旋的空間。材料有限，詮釋也不容易，所以黃美序的「拾穗」，不管多麼「無法避免濃厚的『個人色彩』」，仍然是彌足珍貴的。

我所盼望的是多一些戲劇工作者的「拾穗」，就可以使有心從事現、當代戲劇史研究的人多一些迴旋的餘地。資料的鋪陳並非歷史，歷史需要書寫的人可以展開詮釋與資料之間的對話，就如同我這篇文章中企圖以我的詮釋與黃美序所提供的資料建立一種對話一樣。

當代戲劇的歷史縱深

　　因為撰寫去年度《表演藝術年鑑》現代戲劇評論的總評，閱讀了全年有關的評論。其中有些評論寫得非常好，不但顯示出作者對舞台藝術的專業知識，而且態度公正、文筆流暢，洵稱佳作。但是也有一個共同的缺陷，就是缺少歷史的縱深，一如我們的當代戲劇是一個孤立的現象，無所繼承。

　　這個現象當然不獨見之於戲劇評論，平時一般的戲劇報導更難見歷史的縱深，不知是否由於目前的戲劇教育對於戲劇史的講授不足，抑或因為種種歷史的悲情使年輕的一代失去了回顧的興味？譬如「小劇場」並非始自八〇年演《荷珠新配》的「蘭陵劇坊」，不知為什麼一談到台灣的小劇場，好像八〇年以前都是一片空白，毫無可足稱道之處。

　　談到「商業劇場」時，大家似乎也都忘記了五、六〇年代在台北的西門町也曾有過一度商業劇場的盛況，當時有些劇目的票房，恐怕

今日大多數的商業劇場猶未超過,只是後來銷聲匿跡了,逐漸爲人所遺忘。又如近年來盛行翻譯或從外國劇作改編,這些劇作都有某種歷史的背景。譬如《淡水小鎮》的原作懷爾德的 *Our Town*,對其表現手法很少有人提及與史詩劇場以及與我國傳統劇場的關係。從美國劇作家貝絲・漢利的劇作改編的《寂寞芳心俱樂部》,評論者認爲導演、表演都頗具水平,唯獨對於原作是否受過契訶夫《三姊妹》的影響不著一墨。其實這類的歷史承傳問題,也是觀眾有興趣瞭解的。再如談到賴聲川所運用的集體即興的創作方式,其自言乃師承「荷蘭阿姆斯特丹工作劇團」的雪雲・史卓克(Shireen Strooker)而來,但是集體即興創作在中西兩方均淵源流長。過去舊劇和文明戲的「幕表戲」也曾是一種集體的即興創作。在西方,義大利喜劇不但用即興創作,演出中也不乏即興的表演。特別是到了阿赫都(恕我不能用亞陶這個譯名,因為距原文發音實在太過遙遠了)的「殘酷劇場」,自從他振振有詞地排斥了文學劇本之後,集體即興創作才在當代的西方流行起來;雖然並未替代了文學劇本的寫作方式。

　　阿赫都是一個滿心傾慕東方劇場的西方劇人,他之所以提倡集體即興創作,恰恰是爲了不滿西方從古希臘戲劇以來的「作家劇場」的傳統,一心想實現東方以演員爲中心的「演員劇場」。正因爲在他的背後有一個強有力的東方劇場的歷史,才使他的理論在西方世界受到如此的重視。

　　對西方劇場而言,阿赫都戮力提倡「演員劇場」的結果,的確起到了豐富西方劇場的作用。一向欠缺「作家劇場」傳統的我國,如果一味追隨阿赫都的腳步,卻不見得是樁好事,因爲「演員劇場」本是

我們的傳統，而「作家劇場」猶待建立。諸如這一類有關中西戲劇的過去經驗，正是建構吾人當代劇場的基石，應該是不容忽視的基本認識。

　　台灣當代戲劇的歷史縱深，一方面直接上承六、七〇年代的「新戲劇」，其與五〇年代的反共抗俄劇、日據時代的新劇運動以及文明戲以降的中國大陸話劇都有千絲萬縷的關係。另一方面，因為廣義的華文新劇是西潮衝擊下的產物，而台灣的當代戲劇更比大陸早二十年接受了二度西潮的衝擊，那麼另一條歷史的縱深便伸向西方，至少要上溯到歐美的寫實主義、現代主義，以及目下眾說紛紜的後現代主義的戲劇。雖然在第一度西潮的衝擊時，中國的現代戲劇主要傾心於西方的寫實主義，可是由於種種時代的謬誤，結成的果實卻只是「擬寫實主義」的，在美學的鑑賞上無法真正震撼或抓住觀眾的心。因此，當第二度西潮沖來了現代主義的反寫實的潮流時，對我們的當代戲劇而言便不是那麼順理成章。西方的社會文化環境已經走到不能滿足於寫實主義所提供的美學訴求，而我們卻還沒有真正嚐到寫實主義的美味，以致當西方的現代主義力反寫實主義的表象的形式寫實時，我們反的只能說是食之無味的「擬寫實主義」而已。所以寫實主義在我們的土地上仍有其發展的空間。在當代的劇場的創意中遂形成寫實、現代、後現代並存的情境。

　　如果放棄探尋這雙重的歷史縱深，便很難理解當代台灣劇場的形貌，更不用說為之定位了。這幾年我在成功大學以及其他大學所指導的涉及現代戲劇的碩、博士論文，便有意導向歷史的探尋，希望多少能彌補這一個缺憾。

　　每一個年代都不乏戲劇的熱中者，運氣好的趕上戲劇的熱潮，他們的所作所為常能留存在人們的記憶中；相反的，當戲劇在潛流的狀態時，不管人們多麼努力，總不易引起一般人的注意，即使他們的貢獻說不上輝煌，卻也不容抹殺，否則便出現歷史的罅隙。

　　歷史，指的是經過記錄、整理、詮釋的文本。未經過記錄的活動，都經不起時光的摧殘，不旋踵即會灰飛煙滅。回頭看五、六○年代和七○年代的台灣戲劇，不可諱言，已經成為歷史了。趁曾經參與那時代戲劇活動的人士仍然健在，趁一些有關的資料尚未淹沒以前，現在正是記錄、整理的時刻。也許尚難以做出公正而合理的結論，只需盡量記錄、整理，使時空的活動化作文字或者多媒體的載體，就可成為未來撰史者的檔案。至於詮釋，則是一種需要學養與明鑑的工作，也正是今日文學及戲劇研究所的學生所應接受的挑戰，所應勉力以從的志業。

2000/2/25

台灣的小劇場

話劇的既往與未來
——從《荷珠新配》談起

　　從我國傳統戲劇中尋找靈感和素材，似乎是目前不少劇作家一種不謀而合的心向。胡金銓編導的電影已經做過這種嘗試。我沒有看到的黃美序的《傻女婿》據說也採用了京戲中的素材，我自己恰巧也正在企圖把京戲中的某些特點溶於話劇中。金士傑的《荷珠新配》則是在這種嘗試中一次很成功的表現。其所以成功之處，我想最重要的有三點：

第一、是劇作者掌握住了京戲《荷珠配》與現代社會規範中的相契點，也就是說《荷珠配》中諷譏世人重視身份地位的主題在改編以後恰恰可以反映了現代社會中爲人所熟知的行爲模式。

第二、與其說是改編，不如說是借原劇的骨架與靈感遵守話劇規格的再創作。劇作者應用了現代的語言，表現了現代的生活，並不受原作

歷史性的局限。

第三、劇作者適宜地採用了京戲中的某些素材，很巧妙地溶在話劇中。其實這種企圖焊接古今與中西的嘗試，可以說是從西方戲劇東來以後就已經開始了，而且始終不曾中斷。一般目為中國話劇運動發動者的「春柳社」的同仁，從日本回國以後，就促起了一種當時叫做「文明戲」的熱潮，所謂「文明戲」，就是一種熔接傳統劇（不一定限於京戲）與西方話劇的中西合璧的形式。歐陽予倩在「談文明戲」一文中說：「春柳劇場的戲是先有了比較完整的話劇形式，逐漸同中國的戲劇傳統結合起來的。當時上海的其他劇團，最初對話劇的形式並不熟悉，更不習慣，他們就按照從學校演劇以來的經驗，只在舞台前掛上一塊幕就搞起來了。當時他們所能看到的只是京戲、崑戲；他們所能看到的劇本，大多數只是街上賣的唱本一類的東西；在表演方面，就他們所耳濡目染，不可能不從舊戲舞台上吸取傳統的表演技術，至少是不可能不受影響。」（見《中國話劇運動五十年史料》第一輯）。

那時候的「文明戲」我自己當然沒有看到，但據史料的記載可知是一種沒有真正編劇（多半只用一種像故事大綱一樣的「幕表」）；而靠演員即興發揮的一種劇型。如果碰到好演員，也許有幾場精彩熱鬧的戲看，但就整齣而論，一定無甚可取。在這種任由演員發揮的情形下，自然大量地存帶了傳統劇中的表演方式。在不同的情形下，有的舊戲的成分多一些，有的話劇的成分多一些，可以說是一種不成規格的大雜燴。這種形式的「文明戲」盛盛衰衰，時斷時續，一直在中國各地與所謂遵守西方戲劇規格的正統話劇並行發展。我還記得小時侯在北方看過由京戲演員演出的時裝文明戲《貧女淚》，除了穿時裝、說

京白以外，還不時地夾唱幾段西皮二黃。這也可算是後來江青所炮製的「樣板戲」的早期樣板。

「文明戲」在中國戲劇發展史上，雖說本身缺點很多，甚至不能登大雅之堂，但卻也盡到了促進京戲改良和普及話劇的使命。「文明戲」本身之所以不足取，則由於其藝術上的粗糙、內容的膚淺和表現方式的庸俗。我所以提到這一點、主要的是想說明，融合中西兩種不同的劇種，很可能產生極不同的結果。弄得好，就可以有金士傑的《荷珠新配》的表現；弄不好，很可能走上「文明戲」的老路。金士傑的《荷珠新配》所以不同於以往的文明戲，正由於以上所舉的三點。其中最重要的則是第二和第三點，也就是說劇作者在話劇的基礎上有選擇地擷取了京戲中的某些素材，而非任意地濫用。

因此在把京戲中的素材溶於話劇之中時，是不能不經過考慮和實驗的。以此而論，《荷珠新配》的確算得上一齣實驗劇。金士傑自然沒有看得到以前的「文明戲」，所以並不能說他曾經直接從「文明戲」的失敗中吸取了什麼教訓。但他很可能看過這方面的資料，或聽年長的人談說過，因而避免了一些前人的誤失，而在可行的一方面予以嘗試。我認為從傳統戲劇中汲取主題是不多麼需要的，而且很可能弄巧成拙步上「文明戲」內容陳腐膚淺的老路。重要的是在傳統劇表現方法和表現形式上有所擷取，譬如說京戲中的抽象動作，如開門、關門、坐車、上船等，對看慣傳統戲的觀眾非常熟悉，用在舞台上在瞭解一方面不會有問題，問題只在是否合於劇作本身的風格，在用實景的寫實劇中當然不能用。因此如要採用抽象的動作，就不能走寫實的路子，只能在寫實以外創立另一種象徵的形式。

這種純抽象的動作，在西方是啞劇演員的專長，話劇中不大用。就是在內容和佈景都很抽象的現代劇中，也不曾把運用抽象的動作形成一種特點。金士傑適合地擷取了京劇中抽象的動作，是他對現代話劇的一大貢獻，也許可以形成一種新風格。在這風格中，既不重寫實，當然連京戲中的腳色類型也可以採用，例如《荷珠新配》中用了劉媒婆這一型，將來也可以把白臉的曹操、黑面的包丞等型溶入現代劇中。

不過應注意的是只能取做擴大創作和發揮想像力的素材，不能硬搬，也不能為其所限；否則就難以避免又步上文明戲失敗的命運。腳色以外，服裝和音樂都可以有限度的採用，這一點金士傑的戲中也做出了好榜樣。我非常欣賞小喇叭所帶來的一種特有的喜劇感。如果動作、腳色、服裝、音樂都形象化了，佈景乾脆不用，道具極有限度，燈光呢，也自然不必寫實，那麼時與空都變成一種自由的形式；也可以說除了動作的統一性外，時空兩律可以完全不管了。

在西方的現代劇中，雖然也有突破時空的表現，但多半只破一律，而且總沒有像京戲中的時空那麼自由，寫起劇來不免有些縛手縛腳的感覺。然而，現在這麼一來，是否就可以任意揮灑了呢？我想也還不完全能。因為舞台劇總有舞台的侷限，不像電影上天入地都可以表現出一種視覺的實感，也不像京戲之可以借重歌舞而不顧實感，所以第一應該以觀眾易於想像到的時空為限，第二以不需要強調視覺上實感的時空為限。在此範圍之內，有很大的處置的自由。金士傑處理讀信的一場，當在此限度之內。他同時破除了時空二度的侷限，自然是受了電影的影響，但卻創了一個在舞台上可行的例子（在杜斯托也夫斯基《罪與罰》改編的舞台劇和米勒的《售貨員之死》中有的導演

用過類似的手法,但金不一定看過這種舞台劇的例子)。在這方面《荷珠新配》的實驗是成功的。

《荷》劇也並非全無缺點,例如在全劇的節奏方面還不十分諧和,這自然是導演方面的問題,而非劇本的問題。在劇作方面,有好幾個片段我沒聽懂是什麼意思,在這種節骨眼上,觀眾的情緒中斷,失去反應,造成暫時的冷場。當然演員的發音不清或太弱、劇場的擴音裝置不理想,也會造成同樣的結果,但我覺得有幾處確是劇中對話的問題。

金士傑這次相當成功的嘗試,也帶有一種可以預見的危險性,那就是在引導話劇走入傳統劇中去取材時,可能流於形式化而脫離現實的生活與現實的感覺。所以我盼望大家明白這只是多種劇型之一種,而非唯一的可行之道。現代舞台劇的路子應該是相當廣闊的,舉凡寫實的、象徵的、表現的,超現實的、社會的、荒謬的、悲的、喜的、悲喜的等等都可以嘗試,要像我們對口味鑑賞一樣的寬宏和多樣化才好。

不過目前的問題在於如何使近幾年來幾乎中斷了的一個曾經有過相當成績的話劇傳統延續下去,不但延續下去,而且要發揚起來。

以目前台灣的經濟環境而論,實在優於民國以來的任何歷史階段;以國民的教育水平而論,也可以做如是觀。但為什麼話劇卻在如此優良的環境下一蹶不振呢?一方面固然可能由於這一代的觀眾沒有培養起看話劇的習慣,但主要的恐怕還是在於這幾十年來社會上的逃避現實的傾向。話劇在西方是種最能反映現實、聯繫現實的藝術,傳到中國以後,所以能夠贏得群眾的歡迎而一度與傳統的戲劇並駕齊

驅,就在於其反映現實生活這一點。這也就是為什麼有些人誤為話劇在中國近代歷史與社會的演進中起了破壞的作用。(更甚者以為五四以來的新文化運動都是破壞性的,胡適就是罪魁禍首,所以有好多年連五四都不能慶祝。) 其實文學、戲劇和藝術,主要的作用乃在溝通民情、反映現實。如果一個社會有問題,自然會反映出來,正如一個人感到鼻塞喉痛就知道感冒一樣。如果打上一針麻藥,硬使鼻喉失去了正常的感覺作用,卻並不能阻止感冒菌的侵襲:結果只會造成翹了辮子還不知道為什麼而已。因感冒而恨惡鼻塞喉痛是十分不智的;因怕知道感冒而不許鼻塞喉痛,更是愚昧的行為。可是偏偏在中國起到了鼻塞喉痛作用的話劇運動就背了很多年的黑鍋。

到底中國的話劇運動在歷史的長流中是促進了還是破壞了中國的進步,將來的歷史家恐會做出公平的論斷。今日燃眉的問題是:如限制話劇與現實生活結合,那就絕沒有話劇!因為話劇的本質就在反映與批評社會。平心而論,一部戲不能反映現實問題,也不能引起觀眾的共鳴,哪又何懼之有?這樣的戲根本不會發生任何影響;反之,如果一部戲反映了某種社會問題,而又能引起廣大的共鳴,那問題不在戲的身上,而在社會裏存在著的問題上。

雖然這是說起來並不多麼難解的道理、但夾纏了這些年,話劇一直都成為受到猜疑與防嫌的一種藝術。也就無怪乎話劇欲振乏力了。

另一個阻撓話劇在中國發展的原因,起於中國人傳統上對劇人的輕視,所謂「優伶」者,在世人的眼中,幾與娼妓同等。據說我國早期的劇人洪深,到美國去留學,本來專攻燒磁工程,後來轉習戲劇。他家裏因此著了慌,令他立時回國,並以託人謀取某省煙酒公賣局長

為餌。可見就是對大學中的戲劇系也深具戒心。可是洪深終於捨局長而取戲劇，在那時可以說是一種非常有勇氣的決定。現在社會上對劇人的觀念雖然大為改觀，但老一輩的人在言談間仍然不免流露出輕蔑的神情。對這一種傳統，恐怕要靠劇人自己的表現來糾正社會上的偏見了。

話劇自本世紀初在中國出現以來，多少已奠立了基礎。從前在國內的各大城市中並非沒有職業性的劇團和做經常演出的職業性的劇院。除了早期在上海曾轟動一時的文明戲以外，稍後的戲劇協社和左傾的南國社等經常在南京、上海一帶演出。抗日戰爭時的重慶，更是話劇運動最熱烈的時期，很多成名的電影演員，因為沒有電影可演，都回到舞台上來（那時候的電影演員多半是戲劇演員出身的）。抗戰勝利後，各大城市都出現過職業性的劇院。就我自己看過的，在北平至少就有兩家。一家在前門外，演過曹禺的《日出》和《雷雨》，後來又演《福爾摩斯探案》。另外一家把當時轟動一時的殺妻解屍案搬上了舞台。劇本編得不錯（那時候的感覺），又都是名演員，重點在揭露社會問題，並非強調謀殺，所以像我那種小孩子也可以去看。至今印象仍然深刻，可惜忘記了劇名和劇作者。那個戲當時相當轟動，大概演了很久。

就是在遠不及今日的台北繁華的濟南市，也有過一個劇院，名字就叫「實驗劇院」，駐演的是由好幾個上海來的著名電影演員參與的實驗劇團。我只記得其中有諧星關宏達。

在國民政府遷台以前的話劇，因為遭逢戰亂和社會變革的時代，又趕上經濟的恐慌、不穩定的政局，很多劇人不可避免地捲入了政治

鬥爭的漩渦。有的甘流爲政治宣傳的工具，不但未曾深入地反映社會情貌，反倒可能歪曲了社會眞相。有的逃避現實，不敢觸接任何政治問題，專寫專演些風花雪月無關人生社會的題材。但這兩種現象只能算話劇運動的幾個支流，主流卻表現了一種勇於揭露黑暗促進社會進步的向上之心。所可惜的是劇作者的改革社會之心遠勝過了關懷藝術之心，因此自然難以避免內容膚淺與形式粗糙的缺陷。那也可以說是受了歷史時代和經濟環境的侷限吧！要創造精緻的藝術，當然需要某種穩定與繁榮的社會做爲先決條件。因此就藝術而論，中國的話劇還處在一種萌發的階段，不曾踏入鼎盛期。其中的天地實在廣闊，大有可爲之地。

　　國民政府遷台以後，因爲重要的劇作家和知名的導演、演員多滯留在大陸，立刻顯得人材凋零，但也並非全無話劇可言。在藝專成立以前，雖沒有教授戲劇的專門科系，那時候台灣僅有的兩所大學台大和師大，卻都有過劇團的組織。軍隊裏也有過演劇隊。

　　其中師大劇社特別活躍，在四〇年代，每年還有一、兩次公演。當時演出的劇目，我記得的有多幕劇《歲寒圖》、《火燭小心》、《樑上君子》、《人獸之間》和不少獨幕劇，如《都市流行症》、《同胞姐妹》、《五子登科》、《求婚》、《尼龍絲襪》、《晚禱》等。觀眾的對象並不限於校內，有許多次演出是相當成功的。該社成立於民國三十九年，即我考入師大（當時尚稱師院）的那一年。發起人有三年級的李行、馮雯，二年級的顏秉嶼、王人祥（已去世），和剛進校門的一批新血劉塞雲、金慶雲、童眉雲、白景瑞、劉芳剛和我。以後又加入了另一批新血，我記得的有尹杭青（已去世）、李聖文、朱友龍等。我自己同時也

參與了中廣公司崔小萍組織的廣播劇團。以後劉塞雲和我又加入了中影前身的農教電影公司。那時候大家對戲劇都狂熱得不得了。今日有些雖然在影視界工作，但都不曾對舞台劇做出什麼貢獻。是什麼原因呢？我想還是出於客觀的因素。第一因為一般人對戲劇活動並不重視，第二有關機關對戲劇演出的要求與束縛太多。推出與現實生活結合的戲吧，又怕出問題；只演一些與現實沒有瓜葛的古裝戲或是官定樣板戲，那自然是鼓不起勁兒來的。我去歐洲以後，聽說已去世的李曼瑰教授很為話劇運動出了些力，但畢竟也沒有建立起一種經常演出的傳統。後由俞大綱（已去世）、姚一葦等先生的推動，張曉風女士、趙琦彬先生等又編又導的參與，還有在大學中教授戲劇的新血像黃美序先生、汪其楣小姐等的努力，再加上各影劇科系已畢業和未畢業的學生的響應，又有「蘭陵劇坊」這種有生氣的業餘劇社的投入，話劇運動應該到了可以改觀的時候。但願今日「蘭陵劇坊」可以為未來的話劇運動闖出一條路來。

我希望所有喜愛戲劇的人都能予以支援與鼓勵。積極的支援固然需要，消極的支援也許更為重要。甚麼是消極的支援呢？就是信任他們自擇自創的能力，不要加予太多的干預和限制，使他們可以放手去做。失敗了，算他們不行；成功了，則整個社會均獲其益。

這次《荷珠新配》演出的成功，除了編導以外，我想乃由於演員的精彩表現。看了啞劇《包袱》的演出，就可知道演員有如此生動的成績並非倖致。《包袱》一劇表現了突破傳統的現代化的演員訓練方法。因為一個演員的藝術表現工具，就是他的身體。工欲善其事，必先利其器。傳統京戲演員的坐科，是非常嚴格的訓練。

這種傳統爲復興劇校及其他軍中劇團保持了下來。京劇演員的訓練雖然嚴格，但專注於個人的基本功夫，而且重技巧而不重情緒。話劇演員則不但特重情緒之控制，且把個人的技巧奠基在人與人之間的結合上。京劇演員多半的時間在獨唱獨演，話劇演員則除了演獨腳戲和偶然的獨白外，幾乎時時需要與其他演員彼此溝通。京劇演員可以用歌舞來淨化情緒，話劇演員則要把情緒適當地表現出來，因此在訓練的方法上當然有所差別。

在中國社會風習中長大的演員，自然傾向於京劇式的表演方式，而拙於話劇的表演方式，因爲京戲中甚少有身體的觸接，但在話劇中，因爲偏重寫實，不是身體的觸接，就是情感上的磨擦與折衝。達到身體肌肉與情緒的控馭自如，須要經常而嚴格的訓練。「蘭陵劇坊」的成員，似乎已經經過相當時間的磨練，所以在《荷珠新配》中的演員一看就很爲不同。

例如飾演趙旺的李國修，身體的運作不但放得開，而且收得住，控馭相當自如。又如飾演老鴇的李天柱，把一個很易流於誇張的腳色控制得極有分寸，達到了一任自然的境界。對一個如此年輕的演員來說，是非常難得的。唯一的缺憾是演員的聲音訓練似嫌不足。一個演員很難改變他的音色，但發音之清晰度與音量的控制則可改進。後來我獲知在演員訓練力面，吳靜吉先生是盡了力的。所以我們看了《荷珠新配》精彩的演出後，也不要忘了吳先生的心血。

演員的天份只有在經常而嚴格訓練的基礎上，才能眞正地發揮出來。沒有好劇本，好演員沒有用武之地；沒有好演員，好劇本也難以發揮其應有的效果。「蘭陵劇坊」在這方面也建立了一個好榜樣，使我

們對未來的劇運更不能不樂觀起來了。

　　我的看法是，客觀上台北市早已具備了發展話劇的經濟和文化的條件。人的條件也不缺，因為每個時代都會有為戲劇而著迷的傻子，現在所缺的恐怕是有關部門的容忍和如何建立一個經常演出的劇院的問題。我聽說以前也有人做過小型劇場的嘗試，不知為什麼沒有繼續下去。在倫敦、紐約和巴黎，這種大劇院充斥的都市，尚且有發展小劇場的餘地；一個劇院都沒有的台北，為什麼反倒不能呢？所謂小劇場，可以不必有劇院的型式，在咖啡館或茶館裏就可以演出。我所看過的咖啡館裏的演出，最小的只有三排長凳，最多只坐得下二十幾個觀眾。當然這種場地不能演《荷珠新配》這樣的戲，但卻很適宜於兩三個腳色而動作幅度不大的獨幕劇。

　　「蘭陵劇坊」不妨先租一個廉價的閣樓或地下室嘗試嘗試。除了演戲之外，還可以擺幾個茶座賣賣茶、咖啡、冷飲一類的東西，同時做愛好戲劇的人士聚會的一個場所，如此也許可以維持開支。開始的時候不要怕觀眾少，就是有一個觀眾也值得演。戲劇史上不乏這種由少到多、由失敗到成功的先例。就像在倫敦剛演過數月上座頗佳的史特林堡（August Strindberg）的《父親》一劇，1891 年在挪威初次上演時只有一個觀眾，就是當時已成名的易卜生。易卜生看不下去，中途退場，戲院就空無所有了。

　　由此可見一炮而紅的戲固然幸運，就是演出失敗的戲也並不一定是戲本身的問題，因為傳達媒介的導演、演員和接受回應的觀眾都要負一部分責任。就是懂戲的行家，也有看走眼的時候；何況異地異時，觀眾的口味都不盡相同。但廣闊的口味與納量，卻是文化較高的特徵。

觀眾的口味得要慢慢地養成。小劇場正是培養觀眾的口味、興趣和習慣的最佳場所。這也是建立較大劇院的先決條件之一。將來嘗試小型劇場的人多了，就可以無形中培養出一批喜歡看戲的觀眾，一步一步地走下去，終會有實現建立大劇場理想的一天。

八〇年以來的台灣小劇場運動

一、所謂「小劇場」

「小劇場」(Little Theatre)一詞來自西方。首先在英美兩國都曾經有過名叫「小劇場」的劇院,英國的「小劇場」於 1910 年 10 月 11 日開幕,只有三百五十個座位,所以以「小」名之;美國紐約的「小劇場」於 1912 年 3 月 12 日開幕,位於百老匯跟第八街之間,有過一段輝煌的歲月。前者於 1941 年為德機炸毀,1949 年拆除;後者幾經變換使用,於 1964 年改用其創辦人之名,稱 Winthrop Ames Theatre,翌年改為電視影棚〔註1〕。但我們此處所講的「小劇場」,是指的一種劇場的類別、流派、風潮,或一種運動。

〔註1〕 見 Phyllis Hartnoll (Ed.) *The Concise Oxford Companion to the Theatre*,1981,p.30.

做為一種運動，西方國家都有自己的小劇場史，試舉影響美國至巨的英國小劇場運動為例，大概開始在本世紀初，由一些業餘劇團開其端，到了二○年代此一現象才逐漸引起社會的注意。1946 年，由九個加盟的業餘小劇團成立了「英國小劇場同業公會」（The Little Theatre Guild of Great Britain），如今成員已經增加到三十多個。當然，這些小劇場都是有些規模的，不但有經常的演出，也可做組訓的工作。未參加同業公會的不具規模的小劇場恐怕要多得多。

因各地環境有別，小劇場的性質也很難一致。舉凡業餘劇場（amateur theatre）、前衛劇場（avantgarde theatre）、實驗劇場（experimental theatre）、邊緣劇場（fringe theatre）、社區劇場（community theatre）等都可納入小劇場的範圍，或與小劇場有著血緣的關係。小劇場主要的特點即是規模小及具有業餘性質，故與職業大劇場可以截然劃分。小劇場的名詞和概念引入到台灣且獲得發展之後，也具有了以上的這些特質。

二、台灣小劇場的先驅

台灣小劇場的萌發並不是獨立的現象，而是與台灣的政、經、文化發展同一步趨的。相對於大陸的閉關自守，台灣從 1949 年國府撤退來台開始，就不能不仰仗美國的援助，更不能不盡力開拓與東西方各國的外交關係，特別是與日本的經貿往還。在政經交往頻繁的情形下，文化的擴散就是一種自然而正常的現象，因此六○年代的台灣文化氣氛已明顯地轉向歐美的自由、民主與文學、藝術的現代主義。

1960 年由台大一批外文系的學生創辦的《現代文學》揭開了台灣文學現代主義的帷幕。1965 年，一批台灣留法的同學創辦了《歐洲雜誌》。同年，另一批熱中戲劇與電影的台灣青年創辦了《劇場》。這三份雜誌對西方的現代主義和存在主義的介紹都不遺餘力。歐美戰後的戲劇新潮流諸如存在主義戲劇、荒謬劇場、史詩劇場、殘酷劇場、生活劇場等從此就漸漸地傳入台灣，擴大了熱中戲劇的年輕一代的視野。這種現象，我在《中國現代戲劇的兩度西潮》一書中稱作是中國現代戲劇的二度西潮〔註2〕。

二度西潮的來臨，並不像第一度西潮時那麼被動，而多半是由台灣的知識份子主動爭取而來的。有感於話劇運動的政治化、形式化以及無法扎根於民間，熱心戲劇的李曼瑰決心赴歐美考察戲劇。在她於1960 年返國後，即大力提倡「小劇場運動」，並率先成立了「三一戲劇藝術研究社」，舉辦話劇欣賞會。後來獲得「青年救國團」的協助，又成立了「小劇場運動推行委員會」，鼓勵民間、學校組織小劇場，擴大戲劇活動的範圍。

1962 年，教育部社教司成立「話劇欣賞演出委員會」，聘李曼瑰擔任主任委員，繼續以政府的財力推展小劇場運動。在這個基礎上李氏又於 1967 年創立了民間的戲劇機構「中國戲劇藝術中心」，從事戲劇組訓、聯絡、出版等活動。並配合「話劇欣賞會」，以學校劇團為基礎，舉辦「世界劇展」（1967 年開始，演出原文或翻譯的外國名劇）與「青年劇展」（1968 年開始，演出國內作家的劇作）。李曼瑰於 1975

〔註2〕參閱拙著《中國現代戲劇的兩度西潮》中〈當代劇場的二度西潮〉一章，1991年，文化生活新知出版社，頁259~312。

年去世後，熱中戲劇的菲律賓華僑蘇子和劇人賈亦棣相繼接續了李氏的未竟工作。

　　另一方面，受了西方現代主義、存在主義、史詩劇場、荒謬劇場等的影響，六〇年代末期到七〇年代初期台灣劇作也開始背離了擬寫實主義的話劇傳統〔註3〕，呈現出現代劇的荒謬意味。從此以後，雖然傳統的話劇仍然不絕如縷，但年輕的一代戲劇愛好者和參與者顯然愈來愈背棄了傳統話劇書寫及演出的方式。

　　七〇年代以後，在西方學戲劇的學者陸續回國，開始從事教學，並參加小劇場運動，自然會把西方當代劇場的技法（特別是美國的）帶回國內，使戲劇的演出不再墨守成規。特別是「實驗劇場」的觀念，雖然在第一度西潮的二、三〇年代，已經被我國的劇人以「愛美的戲劇」名義大事奉行過，但後來有很長的一段時間似乎被遺忘了。其實西方的小劇場都一直保持著實驗劇的精神。由西方取經歸來的戲劇學者，既然提倡小劇場運動，其實也正是在提倡實驗劇場。六、七〇年代可以說是台灣現代戲劇主動吸收西方當代劇場的經驗，加以醞釀、消化，不但在戲劇創作上有所突破，在演出了也盡力打破過去的成規，為八〇年代多采多姿的小劇場運動做了鋪路的工作。

三、台灣第一代的小劇場（1980~1989）

〔註3〕關於「擬寫實主義」，參閱〈中國現代小說與戲劇中的「擬寫實主義」〉一文，收在拙著《東方戲劇·西方戲劇》，1992年文化生活新知出版社出版，頁67~92。

發生在 1967 到 1979 年間的「鄉土文學」之爭以及七〇年末的「美麗島事件」都顯示出本土意識的日漸高漲。進入八〇年代，民間進行政治抗爭的聲浪和動作日熾。1983 年起，一些黨外雜誌明白地申述了台灣獨立自主的信念。當時當政的蔣經國，不得不採取開明的態度，一面開放報禁、黨禁，一面大力拔擢本土的政治菁英。立刻反映在文化上的就是言論自由的大幅度開放，對執政黨及執政者的批評和指責已經不再是禁區。這種情勢自然會影響到文學與戲劇表情的自由和形式的多元化，對台灣當代戲劇的發展是十分有利的。

八〇年以前的小劇場運動及實驗劇的演出，並未出現引起社會注意的小劇場，只能說是台灣小劇場運動的暖身階段。因此一般被稱為小劇場運動的時代，不能不從八〇年代算起。

1980 年 7 月 15 到 31 日，在剛接任「中國話劇欣賞委員會」主任委員的姚一葦的主催下，舉行了第一屆「實驗劇展」，共推出了五個劇目。其中金士傑編導的《荷珠新配》大放異彩，獲得了觀眾和傳播媒體的熱烈掌聲；演出《荷珠新配》的「蘭陵劇坊」也因此聲名大噪。「蘭陵」的成員本來自「耕莘實驗劇團」，於 1980 年成立「蘭陵劇坊」，得力於曾在紐約「拉瑪瑪實驗劇場」（La Mama Experi- mental Theater Club）實習歸來的心理學者吳靜吉的協助，採用了西方現代劇場肢體語言的訓練方法，才使「蘭陵」在眾多的小劇場中閃出耀眼的火花〔註 4〕。

我們可以說「蘭陵劇坊」是台灣第一個引起社會廣泛注意的小劇

〔註4〕參閱吳靜吉編著《蘭陵劇坊的初步實驗》，民國71年台北遠流出版公司出版。

場。「蘭陵劇坊」因參加「實驗劇展」脫穎而出，同一代的小劇場大概也都踵履著同樣的道路。「實驗劇展」每年舉行一屆，一共舉行了五屆，不但造就了不少編、導、演的戲劇人才，也帶動了小劇場的蓬勃發展。由於實驗劇的風行以及「蘭陵」成功的刺激，小劇場像雨後春筍般地冒生出來。

　　據 1987 年 10 月 31 日成立的「台北劇場聯誼會」的記錄，台北一地參加聯誼會的小劇場就有：「屏風表演班」、「魔奇兒童劇團」、「果陀劇場」、「蘭陵劇坊」、「冬青劇團」、「九歌兒童劇團」、「方圓劇團」、「媛劇團」、「隨意工作坊」、「一元布偶劇團」、「染色體劇祖」、「水磨曲集劇團」、「京華曲藝團」、「龍說唱藝術實驗群」、「相聲瓦舍」、「外一章藝術劇坊」、「鞋子兒童劇團」、「當代傳奇劇場」、「銅鑼劇團」等十九個團體。當時未參加「台北劇聯」的劇團則有「杯子兒童劇團」、「糖果屋劇團」、「眞善美劇團」、「中華漢聲劇團」、「零場一二一二五劇團」、「中華文化劇團」、「表演工作坊」、「優劇團」、「環墟劇團」、「河左岸劇團」、「臨界點劇象錄」、「蒲公英劇團」、「溫馨劇團」、「人子劇團」、「人間世劇團」等十五個組織〔註5〕。「台北劇聯」未曾記錄的至少尚有「結構生活表演劇場」、「故事工作坊」、「四二五環境劇場」、「幾何劇場」、「小塢劇場」、「湯匙劇團」。後二者那時已經停止活動。

　　以上的劇場都活躍在八〇年代，我們稱其爲台灣第一代的小劇場。這些小劇場的活力表現在他們不計票房價值的頻繁演出。多半的小劇場傾向於實驗性的前衛劇的演出，例如「環墟劇團」、「河左岸劇

〔註5〕見《台北劇場》雜誌創刊號，1989年4月1日試刊，頁19。

團」、「優劇團」、「臨界點劇象錄」等，他們不但在艱辛的環境中堅持不懈，而且也卓有成就。另一批小劇場，像「表演工作坊」、「屏風表演班」、「果陀劇場」，比較善於經營，也比較認同大眾的口味，兼顧到商業價值，漸漸從小劇場變成為中劇場，結果成為今日台灣現代演藝界的中堅。

八〇年代中期所出現的小劇場的分裂現象，可以詮釋為部分小劇場之所以為小劇場，只是因為規模小而已，其實他們無時無刻不在努力奮鬥以期走向職業劇場的道路；而另一部分小劇場則是在意識形態和個人理念上甘心停留在另類劇場（Alternative Theatre）的地位，表現出在政治上和觀念上反體制的傾向。此一姿態開啟了我國政治劇場的先河，例如 1989 年 3 月「環墟劇團」、「零場一二一二五劇團」、「河左岸劇團」和「臨界點劇象錄」都參加了「搶救森林行動」大遊行，並在街頭演出，吸引了大批行人圍觀。「優劇團」推出的《重審魏京生》、「環墟劇團」演出的《五二〇事件》和《事件三一五・六〇八・七二九》、「臨界點劇象錄」演出的《歌功送德——長鞭四十哩》等都含有政治劇場的因子〔註6〕。

四、台灣第二代小劇場（1990 至今）

到了九〇年代，又出現了一批所謂第二代的小劇場，諸如「民心劇團」、「台灣渥克」、「戲班子劇團」、「天打那實驗體」、「劇場工作室」、

〔註6〕參閱拙作〈說「政治劇場」〉，收在《當代戲劇》，1991年時報文化出版公司，頁213~218。

「進行式劇團」、「原形劇團」、「浮生演出組」、「比特工作群」、「綠光劇團」、「向日葵劇團」、「左右漆黑」、「狀態實驗劇場」、「普普劇場」、「變色龍劇團」、「耕莘實驗劇」(非七○年代的耕莘劇團)「混沌劇團」、「絲瓜棚演劇社」、「密獵者」、「大大小小藝人館」、「獨角社表演工作室」、「零與聲」、「嚇嚇叫劇團」等。至於台北以外,高雄市除了早於1982年就成立的「薪傳劇場」和1989年成立的「屏風表演班」高雄分團(但是過了幾年即結束)外,九○年初,高雄又成立了「南風劇團」、「息壤劇團」、「狂徒劇團」等,現在似乎只有「南風」仍在活動。1987同一年內,台南成立了「華燈劇團」,台中成立了「觀點劇坊」,台東成立了「公教劇團」(後改名「台東劇團」)。

到了九○年代,台南又成立了「那個劇團」和台灣唯一的老人劇團「魅登峰」,新竹成立了「玉米田劇團」。1995年,基隆成立了「島嶼劇坊」,屏東成立了「黑珍珠表演工作室」。如今台灣全省的小劇場,隨時都會有新團體,老劇團可以分裂成新劇團,但隨時也會失去蹤跡,生生滅滅,難以統計了。就連富有聲譽的「蘭陵劇坊」也沒有熬過九○年代,團員分別加入了其他團體。

經過八○年代中期小劇場的分裂,有些原來的小劇場,像「表演工作坊」、「屏風表演班」、「果陀劇場」等,由於規模的日漸擴大及商業色彩的日漸濃厚,已經不能再稱其為小劇場了。所留下的小劇場以及剛成立的小劇場,其另類性及前衛性就更加明顯,甚至隱約中形成了一種理念的共識,以致在1994年的「人間劇展」時發生抗議「收編」的事件。

因為「人間劇展」是由官方的「文建會」與「中國時報」合辦的,

有人不免擔心，一旦小劇場接受了官方的資助，難免會損傷其反體制的性向。「臨界點劇象錄」導演田啓元對這一點曾提出反駁〔註7〕。我們要指出的是小劇場參與者的這種疑慮，似乎沒有出現在八〇年代，那時候大多數的小劇場都不會以接受官方的資助爲忤（「實驗劇展」不就是官方資助的嗎？），這至少表現出第二代的劇場與第一代的確有些不同。

經過政黨政治的落實，有許多敏感的話題，到了九〇年代，都可以經過反對黨之口吐露出來，小劇場漸次失掉了先前的政治批判的著力點。像「臨界點劇象錄」的《謝氏阿女》中嘲弄中華民國和美國國旗以及蔣中正的形象、大唱中共的《東方紅》國歌，在過去簡直是不可想像的事，但在九〇年代的台灣不但公開演出了，而且並沒有引起觀眾的驚奇。政治的事既然可以直接訴諸民意代表之口，何需戲劇、文學或藝術來旁敲側擊呢？因此第二代的小劇場在失去了政治劇場的誘發力之後，轉而向爲反叛而反叛的驚世駭俗以及擁抱社會的弱勢團體的方向發展。

從「甜蜜蜜」到 1994、1995 年 9 月兩次「台北破爛生活節」的演出，不但帶有暴力及 S／M 的傾向，而且也有意在搞怪。餿水事件讓潑及的觀眾無法釋懷，豈不是正達到了搞怪的目的？小劇場的這種發展，西方早有先驅。在鼓勵人民個性肆意發展的資本主義世界中，永遠存在著不能或不願進入主流的邊緣心態，這種心態自然也永遠尋求另類戲劇、另類文學、另類藝術作爲發洩的出口。就整體社會的健

〔註7〕 參閱田啟元〈給劇場同志的一封公開信〉，1996年2月《表演藝術》，頁88~89。

康而言，未嘗不是一件好事。

在同一個時間，「甜蜜蜜」換手成為「台灣渥克」的咖啡劇場。1995年5月到9月推出了「四流巨星藝術節」，十六個週末演出十六個小劇場作品，共演五十九場，觀眾達2184人次〔註8〕。這樣的觀眾人次，比起代表主流的半職業劇場來自然微不足道，但就過去小劇場的記錄而言，已經是甚為可觀了。由「四流巨星藝術節」所演出的劇目諸如《桌子椅子賴子沒奶子》、《野草閒花》、《帶我到它方》、《愛死》、《幸福擁抱我》、《在愛不愛之間，我們……》、《青蛙王子的三個女朋友》等看來，同性戀有之，女性主義有之，裸體登場有之，的確是實現了擁抱弱勢團體，表露出從邊緣向中心反撲的態勢。

以上的主題，八〇年代已經有限度地出現過（譬如「臨界點劇象錄」的《毛屍》、《夜浪拍岸》等），不過到了九〇年代，表現得更為張揚、大膽，正如外外百老匯繼外百老匯的趨向主流而出現，小劇場也會分化出更小與更為邊緣的「小小劇場」來。最小的「小小劇場」可以小到只有一個人，於1995年6月出現在台南市的鄭政平，在《尋找馬克思》中集編、導、演於一身。馬克思這樣的主題在目前台灣當然仍是邊緣的邊緣，嚇壞了台南市政府的官員，因而封殺了鄭政平在台南市府前廣場演出的嘗試。

名為體制外，或反體制的第二代的小劇場，其實也與體制有擺脫不了的關係。不可否認，文建會及教育部對八〇年台灣劇運的推動都曾盡過力。到了九〇年代，文建會仍常支援國家劇院的實驗劇場來辦

〔註8〕見陳梅毛〈從不良的體制中卯力幹起──從四流巨星藝術節談起〉，1996年1月《表演藝術》，頁25。

實驗劇展，也曾跟報業媒體合作辦過劇展，使台北的小劇場多一些演出的機會。1992 至 94 年間，文建會更慷慨地針對各別劇團每年拿出兩百萬的資金，連續兩年資助過台北以外的小劇場發展社區劇場的功能。高雄的「薪傳」和「南風」、台南的「華燈」、台中的「觀點」、台東的「公教」等劇團都曾先後接受過資助，使劇運一直不夠發達的中南部和東部地區受益匪淺，也使這些劇團相對地壯大起來。例如台南的「華燈」，利用這兩年的公家資助整修了場地，加強了燈光和音效的設備，如今更有能力做經常的演出和組訓的工作。95 年 3、4 月間舉辦了第一屆「華燈戲劇節」，台北的「臨界點劇象錄」、「密獵者」、「絲瓜棚劇團」和當地的「魅登峰」、「那個劇團」都曾應邀演出。

五、結　語

　　有人主張把 1980 年以來的台灣小劇場分成三代，我個人覺得分做兩代較爲恰當。第一，前十年算做一代，在未來歷史的長流中已經夠短了，如果把十年再分成兩代，實在短得看不出什麼變化。第二，八〇年的小劇場與九〇年代的小劇場的確有明顯的不同。八〇年代是台灣小劇場萌發及分裂的年代，同時也顯現了小劇場前衛性、實驗性和政治性的特色。到了九〇年代，分裂出去的小劇場已經不再是小劇場，剩餘的和新興的小劇場其作爲小劇場的特質更爲明確。這些小劇場的政治色彩隨著台灣社會的民主化和言論自由的幅度增長而日益淡化，原有的前衛性和實驗性則漸漸轉化爲另類劇場的反主流意識。比起八〇年代來，加強了娛樂的成分，但是仍不能脫離「小眾」的領域，

同時也感染了一些世紀末的頹廢氣息。世紀末必定是頹廢的嗎？讓我們拭目以待吧！

小劇場這個概念既來自西方，萌生在台灣的小劇場自也脫不了源源而至的西潮的影響，甚至給人一種亦步亦趨的印象。令人憂心的是這樣西化的事物到底如何融入中國人的社會？如何激發出民族性的創造力呢？這是一個大問題，無法輕易解答。但有些小劇場也戮力做著尋根的工作，像「優劇團」的擬古的儀式劇實驗，也是一種可行的路徑吧！

至於小劇場是否應有其本身的美學？我自己毋寧抱著存疑的態度。因爲一談到美學，就拋不開意識形態啦，體系啦，一大堆與體制、與主流有關的事物。如果我們把小劇場定位在反體制、反主流的立場，怎麼可能有一定的美學規範呢？另類藝術不正是反既有美學的嗎？

二度西潮或二次革命
──評鍾明德《台灣小劇場運動史》

　　雖然小劇場運動毫無疑問地在台灣的文化發展中佔有舉足輕重的地位，但在目前台灣出版業一致視出版戲劇書籍為畏途的情形下，甫成立不久的揚智文化出版公司居然肯於投資出版鍾明德的《台灣小劇場運動史──1980~89》這樣的一本書，仍不能不使人讚佩揚智的膽識，值得鼓勵、喝彩！

　　這本書是鍾明德在美國紐約大學求學時所撰寫的博士論文的中譯本，原作曾獲美國環境劇場健將謝喜納（Richard Schechner）等名師的指導，後又被名師推薦為「傑出博士論文」，其學術水準自然毋庸置疑。譯本內容充實，文筆流暢，誠為近年來討論台灣小劇場運動最完備、最有系統、也最有卓見的一本參考書。

　　作者也同意台灣的小劇場運動是二度西潮衝擊下的產物，難免踵

武於西方的前衛劇場或實驗劇場之後。作者自言在 1986 到 89 年間曾親自參與了小劇場運動,遂不可避免地「成為西潮注入台灣小劇場的管道之一」,因而時常被他人視為「西方前衛劇場在台灣的代理人」。這其實並非作者的初衷。通過這本書,作者寄望能夠扭轉這樣的一種誤解,並使讀者體會到作者代表本土發言以及冀望建立與西方主流文化對話的企圖心。

　　因為作者親歷小劇場運動的發展,親目觀察及資料搜集都比較方便,又訪談了不少小劇場運動中的當事人,肯定比時過境遷以後的著述具有更高的詳實性。但是另一方面,因為欠缺歷史的視距,主觀性可能較強;又因身在廬山中,是否真能看清廬山的真面目,可能也成問題。根據這樣的觀察,謹嘗試提出三點來就教於作者。

　　第一,大家都知道有幾年鍾明德很愛在口頭及行文中暢談「後現代劇場」,因而贏得「鍾後現」的綽號。本書的〈台灣第二代小劇場的出現與後現代劇場的轉折:抵拒性後現代主義或對後現代主義的抵拒〉一章,曾發表於 1994 年 10 月《中外文學》第 269 期。該雜誌的主編為了慎重,特邀請姚一葦、黃美序和我對鍾文提出意見,遂於同年 12 月《中外文學》第 271 期刊出姚一葦的〈後現代劇場三問〉、黃美序的〈細讀〈抵拒性後現代主義或對後現代主義的抵拒〉和拙作〈對「後現代劇場」的再思考與質疑〉三文。

　　我們三人主要的疑問是:一、什麼是「後現代劇場」?沒有明確的定義。二、根據鍾文的描述,「後現代劇場」似乎已經超越了「劇場」的範疇,是否還能稱之謂「劇場」呢?三、美國的所謂「後現代劇場」,例如 Robert Wilson 的作品,如今已曇花一現地成為過去,「後現代劇

場」是否有鍾文中所宣稱的那種重要性呢？現在又過了將近五年，這些問題依然在那裡。而況鍾明德自己也說過：

> 「後現代主義」到底是什麼？何時開始？有哪些徵兆？跟現代主義完全決裂，或一方面拒絕，另一方面繼承？或者後現代主義只不過是現代主義的一個流變？這些問題都不是任何一個作者、任何一本書或任何一個年代所能解決的〔註1〕。

既然自己也承認「後現代主義」是個尚待釐清的概念，爲什麼急於把這一頂帽子扣在台灣小劇場的頭上呢？這是否出之於「身在廬山」之蔽呢？

　　第二，鍾書中對小劇場運動中很重要的「實驗劇場」與「前衛劇場」這兩個名詞或並列，或對舉，好像這兩個名詞指涉兩類截然不同的劇場。其實，所謂「實驗劇」乃指對非傳統、非主流戲劇的新嘗試而言，其中多半就是「前衛劇」。有些新嘗試，不見得「前衛」，譬如「當代傳奇劇場」嘗試把莎劇改編成國劇的形式（如改編自《馬克白斯》的《慾望城國》與改編自《哈姆雷特》的《王子復仇記》等），也可以說是一種「實驗劇」，但卻並非「前衛劇」。這兩個名詞出於不同的層次，屬於不同的範疇，因此有很大的重疊性，不應並列或對舉。

　　第三，「二度西潮」或「二次革命」的問題，作者在「結論」一章中說：

〔註1〕見鍾明德《從寫實主義到後現代主義》，台北書林出版公司，1995，頁215。

馬森稱這個劇場十年為「第二度西潮」，將之與本世紀初的文明戲、話劇相比擬。我自己則考慮西潮東漸和本土反應的多元性，將整個八〇年代的小劇場運動定位為中國／台灣現代劇場上的「二次革命」〔註2〕。

這是個老問題了。早在 1995 年鍾明德在《從寫實主義到後現代主義》（書林）一書中已經提出「二度西潮或二次革命」的話題。我在《中外文學》的一篇書評中曾說：

> 在台灣六〇年代以後的戲劇現象，則是出於「二度西潮」的衝擊。鍾書原則上也釐析出這樣的一個脈絡，不過把「二度西潮」改稱「二次革命」，卻是值得商榷的。有「二次革命」，必需前曾有過「一次革命」，何況「革命」二字有其一定的含義。世紀初中國新劇的誕生既非來自對舊劇的改革，自然並非革命。六〇年代以後的台灣戲劇也並非對傳統話劇的改革，而是在又一度西潮影響下的另起爐灶，所以鍾書也終於不得不承認「我們的『二次革命』的確只是個『二度西潮』。」〔註3〕

在這本新書中鍾明德又改變態度，再次堅稱台灣的小劇場運動為「二次革命」。「革命」的意思是「推翻舊傳統，建立新秩序」之謂也。即使八〇年代以降的小劇場運動帶有顛覆傳統話劇的意味，那也只能說

〔註2〕見鍾明德《台灣小劇場運動史》，台北揚智出版公司，1999，頁238~239。

〔註3〕見馬森〈任督二脈是否已經打通？—評《從寫實主義到後現代主義》〉，1996年1月《中外文學》第284期，頁146~147。

是「一次革命」，而非「二次革命」，因為世紀初的「話劇」明明是西方劇種的移植，而非對舊劇的革命，二者到目前仍然並存於世，所以我上次評論鍾書所說得話依然是有效的。

台灣的社區劇場

　　毋庸諱言，今日台灣現代戲劇的生命力仍然表現在小劇場多彩多姿的多元姿態上，如果我們把「表演工作坊」、「屏風表演班」和「果陀劇團」定義爲半「專業劇場」或半「職業劇場」，立意把他們排除在小劇場之外的話。這三個劇場漸漸建立起自己的風格，贏得較多觀眾的信賴，因此他們已到了不能不看觀眾的臉色，不敢輕易造次的地步。他們已跟所謂的「實驗劇」愈行愈遠了。

　　幾個人組成的小劇場，朝生暮死得像大海中波波前湧的浪花，個別言之雖無足觀，但整體言之，卻造成一種景觀、一種現象。他們規模小、花費少、不怕有沒有觀眾，可以肆意而爲，所以他們盡可「前衛」，盡可「實驗」，盡可「另類」。他們也因此永遠停留在邊緣地帶，被大眾視爲異端。

　　這種現象跟西方的小劇場一般無二。所不同的是，西方有太多作爲主流的「大劇場」或「職業劇場」，異端的小劇場的存在恰恰可以矯

正大劇場庸俗化、膚淺化、保守化的傾向。不幸的是在台灣實在還說不上有形成庸俗化、膚淺化、保守化的大劇場的存在，小劇場的異端姿態來矯正些什麼呢？如果沒有矯正的對象，又何苦非要另類不可呢？

另一層意義是西方的大劇場一向擁有足夠的觀眾可以存活，而我們的半職業劇場卻不得不靠官方或民間企業的資助而苟活，如果我們放縱小劇場的前衛與另類嚇跑了我們潛在的觀眾，何時才能使現代戲劇成為表演藝術的主流呢？這些問題應該是從事小劇場運動的年輕人檢討的地方吧！檢討以後，如果仍然覺得非要前衛或另類不可，那可能不全是任性或肆意，而是真正有些創意了。異端的小劇場所引生的種種問題，恐怕也正是近年來使文建會出錢出力鼓勵小劇場向社區劇場轉型的原因。

「社區劇場」是西方的概念，直接從 community theatre 一詞翻譯而來。當然，先有「社區」，而後才有所謂的「社區劇場」。英文 community 一詞的用法，也因時因地而異，據白秀雄、李建興合著《現代社會學》一書所云：迄 1955 年，西方對此詞的定義已有九十四個之多。林偉瑜在她的論文《當代台灣社區劇場》中，從歷史演變的「觀點」綜合出三組概念：一、指地理範圍和服務設施；二、指心理互動和利益關係；三、指社會變遷與居民行動。她以為，如果「社區」與「劇場」連用，則側重地理範圍，指的是地區性的劇場；然則地區的大小卻是具有彈性的。

「社區劇場」的概念雖然來自西方（有哪些現代社會的概念不是來自西方呢？）卻並非排除我國過去也曾有過類似社區劇場的事實。

民間廟會的戲劇演出，有時不一定雇用職業劇團，也可以由地方仕紳出錢，集合當地的子弟演出一台戲來。這種由一地的居民演戲給當地的居民觀賞的方式，雖非常設，卻近似西方的「社區劇場」了。

林偉瑜的論文除了在理論上釐清「社區劇場」一詞的概念外，主要卻根據近年來政府的政策研究當代台灣社區劇場的存在與發展。在「社區劇場」的名義之下，她先後考察了台中的「頑石劇團」、台南的「華燈劇團」（現改名為「台南人劇團」）、高雄的「南風劇團」和台東的「台東劇團」。

有趣的是，以上這些劇團雖欣然接受了文建會「社區劇團活動推展計劃」的資助，有些劇團卻表現出被界定為「社區劇場」的疑慮。這又是為什麼呢？正因為小劇場可以為所欲為，害怕一旦被封為「社區劇場」，可能會失去了這種自由。同時，又害怕一旦成為「社區劇場」，不免給人一種「業餘」的印象，失去了向「職業劇場」轉型的動力。這種情形似乎說明了文建會以「資助」的手段迫使一些小劇場轉型為「社區劇場」。像以上林偉瑜所考察的幾個劇團，都曾在「社區劇場」的名義下接受過文建會的資助，所以一方面在眾多的小劇場中他們得以日漸壯大並穩定下來，另一方面不得不進行一些社區服務活動。

有人曾經質疑，文建會的「社區劇團活動推展計劃」似乎專對台北以外的地區而設，同樣受到資助的台北市一些小劇場卻不必冠以「社區劇場」之名。我想，文建會的原意不過是借用一種合理的名義來推動台北以外地區的劇運，並非說明台北市不該有所謂的「社區劇場」。

如今台灣的「社區」意識相當強烈，每次看到某地民眾包圍污染性的工廠，或者為傾倒垃圾所引起的抗爭，都是社區居民的集體行動，

沒有人敢再忽視有形的和無形的「社區」實在是存在著的。那麼,「社區劇場」的發展在「社區」意識的主導下是其時矣。戲劇本是要演給人看的、首先演給所在地的群眾觀賞,有何不可?與其讓眾多的小劇場朝生暮死,或是專演些嚇跑觀眾的戲碼,還不如迫使其中一部分轉型為「社區劇場」,來服務社區的居民。這些「社區劇場」如果一旦條件成熟,也並非不可轉型為「職業劇場」,何況沒有人規定「社區劇場」不可以專業化。

至於一般的小劇場,當然有其存在的必要,雖然它的異端性使它永遠留在主流以外的邊緣地帶,可也正因為是異端,才可以不時地搖憾著、矯正著主流文化的保守與世俗化的傾向,即使還沒有所謂的主流劇場。

從現代到後現代

對「後現代主義劇場」
的再思考與質疑

The term "postmodernism" is ubiquitous in current
cultural debate, but its meanings are difficult to grasp.
This is in some ways consitent with the deconstructed,
fragmented, fleeting versions of the world to which
postmoderncultural commentators allude.

——摘自 *Postmodernism, ICA Documents*

「後現代主義」（postmodernism）雖然是近幾十年來在西方學術
界時常出現的一個名詞，但對於這個詞的界定以及在各有關學術領域
中所具有的意義及概括的時域，都不曾有一致的認同（Jameson1984，
Eagleton1985，Newman1985，Kroker and Cook1986，Hutcheon1988）。
1985 年在英國倫敦的「當代藝術學院」（Institute of Contemporary Arts）

召開了一次後現代主義的研討會，與會提出論文的有李奧塔（Jean-François Lyotard）、戴希達（Jaques Derrida）等知名學者。在這次會議上當然也沒有共識，不過其中李奧塔的話是比較有根據的。他說後現代一詞首先由建築界所提出，是針對 1910~45 年間的現代運動而發，從 1945 年以後因建築美學轉向，故稱此後一些代表性的建築為後現代建築（Lyotard 1989）。如果說「現代」的概念是指對傳統的截斷，展開一種嶄新的生活和思維模式，那麼「後現代」是否也是對「現代」的截斷呢？

在所謂「現代主義」時期，世間發生了許多大事，如第一次世界大戰（1914~18），第二次世界大戰（1939~45），這兩次大戰給人類的生活和思維均帶來了莫大的影響。如今又遭逢到社會主義國家集團的瓦解，伊斯蘭回教國勢力的擴張，東亞經濟的起飛等大事，勢必也衝擊著人類的生活和思維模式，在人類文化的發展上另外劃出一個階段，也是言之成理的。問題是怎麼劃？從何時劃起？卻是傷神損腦的事。

鍾明德先生的大作〈抵拒性後現代主義或對後現代主義的抵拒：台灣第二代小劇場的出現和後現代劇場的轉折〉一文討論的正是戲劇的「後現代主義」。鍾先生對西方的現代劇場瞭解甚深，對台灣的當代劇場又是親身的參與者，這篇文章用的多半是第一手資料，可說是擲地有聲。問題只在如何定義台灣劇場的「後現代主義」以及如何劃分「現代」與「後現代」的時域。

在西潮衝擊下誕生的中國現代戲劇，當然不脫西方劇場的影響。在研究時的思維框架上套用西方的概念也是順理成章的事。我們知道

就戲劇而論，西方的現代戲劇一般皆認爲從易卜生開始，也就是說十九世紀中期的寫實主義戲劇把西方的戲劇帶入了「現代戲劇」這一個階段。至於「現代戲劇」（modern drama）是否即等同於「現代主義戲劇」（modernist drama），猶待釐清，因此討論這個問題時欠缺應有的理據。至於西方的後現代戲劇到底應該從何時開始？從反寫實的象徵主義，表現主義，史詩劇場開始呢？還是從破壞了傳統戲劇結構的荒謬劇場開始？或者從六○年代以後的生活劇場，環境劇場開始？抑或從更晚的意象劇場開始？更該問的也許是「後現代主義戲劇」始自歐陸或美國？這些問題在西方殊無定論。鍾文中也說「後現代劇場」在1986 年時，即使在美國，仍然是一個模糊的名詞（鍾明德 1994：111）。當然台灣的劇場發展在時間上並不與西方的劇場發展契合，因爲台灣目前處於一種文化性被散播的地區，某些受外來感染的文化自較散播地區爲遲，鍾文說：

> 小劇場運動在政治上的激進化之前，在 1986~87 年間，已經先經歷了美學上的激進化：一方面，前衛劇場工作者摒棄了鏡框舞台和「中產階級的劇場結構」，打破了表演者和觀眾之間有形和無形的界線，戮力反省表演者自身的文化構成，以企圖開發出一種屬於此時此地台灣的戲劇表演藝術；另一方面，前衛劇場工作者以反敘事結構的意象劇場語言來取代了話劇或實驗劇的文學劇場傳統，質疑了情節、角色的虛構性和宰治功能，從而解構戲劇、表演這個再現系統和國家意識型態機構（社會宰制系統）的血源關係，以圖解放出台灣被壓抑的本土論述。我將前者稱之爲

「環境劇場的嘗試」，後者稱之爲「後現代劇場的轉向」。
（鍾明德 1994：107）

這一段話引生了幾個問題，需要加以釐清：

一、發生在 1986、87 年間的「以反敘事結構的意象劇場語言來取代了話劇或實驗劇的文學劇場傳統」的台灣小劇場，在時序和文化傳播的因果上看顯然是其來有自，跟鍾文中強調的「自發性」是否有矛盾？

二、「後現代劇場的轉向」一詞，是說早已有了「後現代劇場」，到了 1986、87 年，這個「後現代劇場」轉變了方向呢？還是本來沒有「後現代劇場」，到了這個時刻才轉向到「後現代劇場」？

三、在 1986 年前所有發生在台灣的不同於「寫實主義八股老套」的前衛戲劇與「現代戲劇」的關係如何？

鍾文又說：

> 從今天往前回顧，這些在 1988 年初方興未艾或蓄勢待發的「環境劇場」、「後現代劇場」和「政治劇場」的實驗創新，的確構成了第二階段最耀眼奪目的三個新潮。（鍾明德 1994：108）

從這段話看，似乎「後現代劇場」並非代表一個「時段」，而是一種「類別」，在同一時段中並存著「環境劇場」、「後現代劇場」和「政治劇場」三種形式不同的劇場。這與詹明信（Jarneson）視「後現代主義」爲一種資本主義後期的文化現象（Jameson 1984）是很不一樣的。鍾文接下來說「河左岸」演出的《闖入者》、《兀自照耀著的太陽》以及「環墟」演出的《流動的圖象構成》、《奔赴落日而顯現狼》等在製作與接

受方面，相當接近美國戲劇學者柯瑞根（Robert M. Corrigan）對後現代主義劇場的觀察。鍾文引用柯瑞根的話說：

> 在理查‧福曼和羅伯‧威爾遜等人的劇場中，我們體驗到什麼呢？意象而已！當代劇場的根本元素就是各種視覺和聽覺的意象：語言可有可無；腳本有也好，沒有也無所謂。演員的咬詞吐字時而誇張，時而平淡；更多的時候是咕咕噥噥，不可理喻。沒有主題，沒有主旨，沒有故事——敘事結構幾乎蕩然無存；整個演出無寧是個持續蛻變的過程，好像是在舞台鏡框中不斷展現的巨幅拼貼一般。（鍾明德1994：129）

好了，正因為「河左岸」或「環墟」演出的形式接近柯瑞根對「後現代主義劇場」的觀察，所以鍾文才稱在台灣這些小劇場的演出為「後現代主義劇場」。那麼非但在台灣的這些戲劇現象不能說是自發性的或「閉門造車」的，甚至連鍾文的立論也是建基在美國戲劇學者對美國當代劇場的觀察之上。

鍾文特別拈出「反敘事」和「拼貼整合」做為「後現代主義劇場」的特徵。如果凡是具有這兩項特徵的就可以稱作「後現代主義劇場」，是不是就不再有時間的問題了？換一句話說，即使在「現代主義」時期如果有的演出具有了這兩項特徵，是否一樣可以稱其為「後現代主義劇場」呢？

我同意鍾文所說不能因為「後現代主義劇場」在歐美尚未獲得普遍的認同，就不可以稱台灣的某些演出為「後現代主義劇場」。我的疑問是「後現代主義」一詞既然仍是一個不確定的概念，如何能夠使用

一個不確定的概念來界定台灣的「歷史事實」？

「後現代」一詞進入文學批評，大概不會早於六〇年代後期（Eysteinsson 1990）。開始的意指有二：一是指科幻小說中所描寫的「後現代時期」，二是指具有「自覺意識」（self-concious）的文學，如「後設文學」（metaliterature）。

其中最爲人樂道的是「後設小說」（metafiction）。像朵麗絲・萊辛（Doris Lessing）的《金色的筆記》（*The Golden Notebook*）或約翰・福斯（John Fowles）的《法國中尉的女人》（*The French Lieutenant's Woman*），二者均具有反寫實的特質，視小說無寧爲一種語言架構的人工製品（artifact）（飛揚、熊好蘭 1991：24~27：101~104）。如果說「後設小說」展開了「後現代主義」小說，那麼「後設劇場」（metatheater），例如李國修熱心實驗的那些演出，算不算「後現代主義劇場」呢？在界定「後現代主義劇場」的時候爲什麼只取「反敘事」和「拼貼整合」，而棄具有作者「自覺意識」的「後設劇場」於不顧？

再看詩的「後現代主義」，我引用張錯的一段話做爲參考。他在〈當代美國詩與後期現代主義〉一文中說：

> 因爲後現代主義與現代主義一脈相承的關係，我們很難看
> 出後期詩人（少數如奧遜的「投射詩派」除外）明顯的反
> 調，我們甚至可以說，後期現代詩人並沒有追隨黑格爾的
> 辯證法來對正調作出反調的行動，種種跡象顯示出後期是
> 早期的一種變調。（張錯 1989：82~83）

張錯認爲美國的後現代詩與現代詩是一脈相承的，是變調，而非反調。但是值得注意的，是他有時用「後現代」，有時又用「後期現代」，可

見是把「現代」看成爲有「前期」與「後期」之分，而非視「後現代」爲「現代」以後的另一個時期。這種「觀點」正與凱爾莫德（Frank Kermode）把「現代主義」分作「舊現代主義」（paleo-modernism）和「新現代主義」（neo-modernism）（Kermode 1986）如出一轍。這一種「觀點」是否也可施用於戲劇呢？

　　最後要提出的一個問題就是有關鍾文中所界定的「後現代主義劇場」的特徵：「反敘事」、「拼貼整合」，再加上語言可有可無，演員不再創造角色，也不再扮演角色，只是在空間中創造圖案而已。這些特徵的確都摧毀了以往對戲劇（包括現代戲劇在內）的定義。既然一點也不含戲劇的定義了，它可能成爲另一種新的藝術，爲什麼非要稱之爲「戲劇」或「劇場」不可呢？譬如說電影有許多類似戲劇之處。只因爲所用媒體不同，就自成一種藝術，不再與戲劇混爲一談。像威爾遜的「意象」表演，如果有一天眞正征服了觀眾的耐心和定力，不如稱之爲「立體的圖畫」或「靜止的舞蹈」，何必非要借戲劇之名呢？

　　其實我對鍾明德先生的這篇大作很爲欣賞，其中也有不少「觀點」我是贊同的。我寫此文的目的，不過是說出我自己在閱讀鍾文及自行思考「後現代劇場」這個概念時所產生的一些疑問而已。

引用書目

Appignanesi, Lisa（ed.）1989：*Postmodernism, ICA Documents*. London：Free Associaition Books.

Eagleton, Terry 1985 : "Capitalism, Modernism and Postmodernism", *New Left Review* 152 : 60~73.

Eysteinsson, Astradur 1990 : *The Concept of Modernism*, Ithaca and London : Cornell University Press.

Hutcheon, Linda 1988 : *A Poetics of Postmodernism* : *History, Theory, Fiction*, New York and London : Routledge.

Jameson, Fredric 1984 : "Postmodernism, Or the Cultural Logic of Late Capitalism", *New Left Review* 146 : 53~92.

Kermode, Frank 1968 : *Continuities*, New York : Random House.

Kroker, Arthur and Cook, David 1986 : *The Postmodern Scene* : *Excremental Cultural and Hyper-Aesthetics,* Montreal : New World Perspectives.

Lyotard, Jean-François 1989: "Defining the Postmodern", in *Postmodernism, ICA Documents,* pp.7~10.

Newman, Charles 1985 : *The Post-Modern Aura* : *The Act of Fiction* in An *Age of Inflation*, Evanston ILL : North Western University Press.

Waugh, Patric 1984 : *Metafiction* : *The Theory and Practice of Self-Conscious Fiction*. London and New York : Methuen.

飛揚，熊好蘭編譯1991：《當代最佳英文小說導讀II》，文化生活新知出版社。

張錯1989：〈當代美國詩與後期現代主義〉，《從莎士比亞到上田秋成——東西文學批評研究》，聯經出版公司。

鍾明德1994：〈抵拒性後現代主義或對後現代主義的抵拒：台灣第二代小劇場的出現和後現代劇場的轉折〉，《中外文學》269：頁106~135.

任督二脈是否已經打通？
——評鍾明德《從寫實主義到後現代主義》

　　在有關現代戲劇參考資料極度匱乏的台灣學術界，鍾明德的《從寫實主義到後現代主義》的出版毋寧是一件十分可喜的事。這本書粗看來像一本課堂上的講義（可能事實上正是作者在藝術學院戲劇系上課用的底稿），但是編寫得條理分明，也有相當的見解，算是一次強棒出擊，對修習戲劇的學生價值不容忽視。

　　這本書最大的優點有四：一是對有些戲劇術語的釐清。我們都知道有關現代戲劇的術語多來自西方，常常因為翻譯的不同而產生誤用或混淆的現象。譬如英文的 realism 一字，本來早在五四時代就已譯作「寫實主義」，可是 1949 年以後大陸上捨「寫實主義」而通用「現實主義」一詞，使其含義附上了另一層政治的及社會的意義，與大陸地區以外所說的「寫實主義」有別。鍾書沿用原譯是恰當的。

又如「現代戲劇」與「現代主義戲劇」也是極易混淆的兩個詞，在西方本來常有不同的解釋及涵蓋不同的時限，鍾書將寫實主義、現代主義和後現代主義的戲劇均納入現代戲劇的框架裏來諦視，倒是個可以接受的建議（有關後現代主義的問題容下文再予討論）。不過，鍾書把荒謬劇場、殘酷劇場、貧窮劇場，偶發演出，環境劇場等均歸入「現代主義劇場」，可以納入「後現代主義劇場」的已經所剩無幾，致使「從寫實主義到後現代主義」的前提未免有頭重腳輕或誇大澎風之嫌。至於當代劇場的術語，除了 Happenings 一詞鍾書譯作「發生」，異於常見的「偶發演出」外，其他都遵循舊譯，使讀者一目了然。

二是每章後均附有參考書目，使戲劇專業的人士及學生可以作進一步的鑽研和查詢。這些參考書目以英文的為主，原因是在台灣中文的有關書目本來就有限。可惜的是對大陸已出版的有關書目未能廣為蒐羅，是一個缺陷。至於未收入歐洲其他語言的書目，可能與作者在美國學習的背景有關；在國內英文獨霸外文市場的環境下，倒也無傷大雅。

三、據布羅凱特（Oscar G. Brokett）《世界戲劇藝術欣賞》附有劇本分析之例，鍾書每章後亦附有短劇實例和簡短的解說。布著及鍾書都是為了教學之用，劇作實例及分析對研讀戲劇的學生相當重要，即使對一般的讀者也有例證的作用。

四、書中所附的圖表可以幫助把各種劇場之間的複雜輾轉關係、特徵、特質以及時間先後等清晰地呈現出來，有撥雲見日之效。

優點之外，也有些微疵，例如鍾書說「春柳社」在日本東京演出《茶花女》的時間是 1907 年 2 月（頁 240），資料的來源是根據歐陽

予倩的〈回憶春柳〉一文，或是根據使用了該文資料的現代戲劇史。

我們知道經過大陸戲劇學者的查證，歐陽氏的回憶有誤，可能是事隔多年記不清正確的日期，也可能是因為那時歐陽予倩自己尚未參加「春柳社」。正確的日期是 1906 年 12 月。有關這一點，我在《中國現代戲劇的兩度西潮》（1991，頁 37、頁 47~48）中已有所辯正。其次，鍾書把《華倫夫人之職業》與《少奶奶的扇子》二劇的演出相提並論，認為都是使中國現代戲劇建立了排演制度、劇場分工等的功臣。其實在 1920 年 10 月汪仲賢在上海新舞台推出蕭伯納的《華倫夫人之職業》，是一次失敗，對戲劇界沒有產生什麼影響；建立了排演制度和劇場分工的是 1924 年 4 月洪深執導的王爾德的《少奶奶的扇子》。三、鍾書把「愛美的戲劇運動」稱作「愛美劇運動」（頁 244），一字之差，使原來的音譯走了樣。按「愛美的」一詞是法文 amateur 一字的音譯，意為「業餘」，而非「愛美」，故「的」字不可少也。四、有些外國人名字的音譯不大恰當。一般而言，哪國人的譯名應以哪國的語言發音為準，說出來才能夠使人知曉所指何人。譬如法國劇人 Antonin Artaud，我根據法語發音將他的姓譯作阿赫都（見《中國現代戲劇的兩度西潮》），用中文說出來，法國人肯定知道說的是誰。如果譯成亞陶，不但法國人不知所說是誰，英美人也同樣聽不懂。當然這個譯名始作俑者是《世界戲劇藝術欣賞》一書，鍾書只是未加校正而已。五、書中的譯文有時過於簡略，不免遺漏了重要的意思。例如在談到理查‧謝喜納（Richard Schechner）的「環境劇場的六大方針」時，譯文就太簡略。像其中第四項，鍾譯「劇場活動的焦點多元且多變化」，並不能使我們瞭解到「環境劇場」的焦點可單可複，在多元焦點時，觀眾

需要追隨焦點而活動，即使如此有時也不能窺見所有焦點的全貌。六、做為一本實用的參考書，書末未附索引也是不算完整。以上這些小疵，比起該書的優點來，當然是瑕不掩瑜。

鍾書在把近百年來頭緒紛紜的西方戲劇流派簡明扼要地予以陳述之外，另一項企圖心是想把當前台灣的現代戲劇放在西方戲劇發展的脈絡裏來討論，因此不可避免地關涉到我在《中國現代戲劇的兩度西潮》一書中所提出的西潮東漸的問題。我認為中國現代戲劇的產生起於鴉片戰爭後的第一度西潮東漸，所以中國的新劇並非來自傳統戲劇的改革，而是西方現代戲劇的移植。東漸的西潮因日本的侵華戰爭及隨之而來的國共內戰而中斷。

在台灣六〇年代以後的戲劇現象，則是出於「二度西潮」的衝擊。鍾書原則上也釐析出這樣的一個脈絡，不過把「二度西潮」改稱「二次革命」，卻是值得商榷的。有「二次革命」，必須前曾有過「一次革命」，何況「革命」二字有其一定的含義。世紀初中國新劇的誕生既非來自對舊劇的改革，自然並非革命。六〇年代以後的台灣戲劇也並非針對傳統話劇的改革，而是在又一度西潮影響下的另起爐社，所以鍾書也終於不得不承認「我們的『二次革命』的確只是個『二度西潮』」（頁 251）。關於「一度西潮」，田本相先生主編的《中國現代比較戲劇史》（1993 年北京文化藝術出版社出版）是一本力作，該書蒐集了極豐富的資料，把世紀初到四〇年代西方戲劇對中國現代戲劇的影響做了十分詳實的論述。鍾書可視為一本在「二度西潮」時西方戲劇如何影響台灣當代戲劇的著作，只是規模小了很多，論述不夠詳盡。因此這一部份須待未來的戲劇學者繼續鑽研與補充。

也正因爲對「二度西潮」時西方戲劇流派對當代台灣劇場的論述不足，貫穿鍾書表現了作者對當代台灣劇場的關懷和焦慮的「任督二脈的打通」就無法落實了。如果說「寫實主義」和「現代主義」戲劇是作者心目中的任督二脈，田本相的《中國現代比較戲劇史》也許可以幫助我們打通其中之一脈，另一脈只靠鍾書的精簡扼要恐尙無能打通。我相信作者的功力在未來的歲月裏，不急於出書的情況下，應該有能力幫助我們打通剩下的一脈。

在鍾書最後的一段，作者說用這本書答覆了過去我在《中外文學》上所提出的對「後現代戲劇」的質疑，並期待很快會收到回音。有感於作者的誠意，我也在紛忙的生活中，推開了其他的工作，拜讀了鍾作，而且在最短的時間中草擬了這篇短評。然而我的質疑恐怕仍然留在原地。作者引用布羅凱特和芬得理（Robert R. Findlay）的《創新世紀》（*Century of Innovation*）一書中對「後現代戲劇」的界定說：

> 布羅凱特和芬得理認爲史詩劇場、表現主義劇場、超現實主義劇場等等劇場上的現代主義，大體上都服膺某一套有系統的藝術理念，一以貫之，自成一個完整的藝術品，在藝術型類（音樂、舞蹈、美術等）、時代風格（古典、浪漫、現代等）和文化區隔（高級文化、通俗文化等）諸方面，都維持相當清楚的界限，不容混淆。
>
> 相對的，後現代劇場則明顯地打破了藝術型類、時代風格、劇場形式、文化區隔等方面的界限，作品本身並不追求一個封閉性的、自主性的、有機性的整體。（頁 214）

如果說「後現代劇場」的特徵是打破「藝術型類」、「時代風格」、「劇

場形式」、「文化區隔」等，也就是說與不同領域的音樂、舞蹈、美術等藝術類型失去了差別性，在邏輯上說就只能有籠統的「後現代藝術」，而無所謂的「後現代劇場」了，何況因失去了時代風格，「後現代」一詞本身也是不確定的。所以作者最後不得不承認：

> 「後現代主義」到底是什麼？何時開始？有哪些徵兆？跟現代主義完全決裂，或一方面拒絕，另一方面繼承？或者後現代主義只不過是現代主義的一個流變？這些問題都不是任何一個作者、任何一本書或任何一個年代所能解決的。（頁215）

基於這樣的認識，「這種後現代劇場的出現，將與寫實主義劇場、現代主義劇場三分現代劇場的天下」（頁221）的假設毋寧是十分勉強的，也是自我矛盾的了。再說，鍾書中所舉的幾位後現代劇場的大師諸如謝喜納、羅伯・威爾遜（Robert Wilson）等，如今又重新回歸到寫實主義大師的作品，是否意味著他們已自覺與其他藝術類型無所區隔的拼貼式的所謂的「後現代劇場」只是一條此路不通的死胡同，是值得我們繼續觀察的。如果「後現代劇場」技盡於此，充其量不過是「現代主義劇場」中的一個小浪花，而難望成為另外一股主流。因此，一旦任督二脈果真打通，可能不但無助於所謂「後現代劇場」的發展，反會形成一種阻礙。

從現代主義到後現代主義
——台灣「新戲劇」以來的美學商榷

一、前　言

　　我國的現代戲劇基本上是西方現代戲劇的移植，在美學的走向上便難脫西方美學潮流的傳承與影響。非獨戲劇如此，自從鴉片戰爭後西潮東漸以來，文學、藝術莫不在強大的西潮衝激下逐漸匯入以西方爲主導的所謂世界潮流。廣義地說，世界性的西化形成了各地區不同程度的現代化，動搖了各別地區固有的生產方式與社會結構，日漸淹沒著各地區民族與地方的特色。

　　對中國這樣具有豐厚的古文明的國家，從十九世紀中期到二十世紀末期長達一百五十年的現代化的蛻變，是一件十分艱辛痛苦的過程。中間也曾經幾次試圖反抗西潮的襲擊，突顯固有文化的特色，例

如張之洞所提倡的「中學爲體，西學爲用」、義和拳的扶清滅洋運動以及 1949 年後毛澤東倡導的「中國式的社會主義」，最後都不得不向西化派、西方的武力及打不倒的走資派低頭，可見百年來的西潮東漸聲勢之大、滲透之深，是不易抵擋的。

　　在西潮的主流中，也許並非不能突顯某些民族的、地方的特色，但這些特色恐怕需要在不抵觸西方美學的主流的情形下，才易於存活。西方美學的流變，據新馬克思主義學者詹明信（Fredric Jameson，大陸譯作杰姆遜）根據資本主義的發展程度，分爲三個階段。他說：

> 我認爲資本主義已經經歷了三個階段：第一是國家資本主義階段，形成了國家的市場，這是馬克思寫《資本論》的時代。第二階段是列寧的壟斷資本或帝國主義階段，在這個階段形成了不列顛帝國、德意志帝國等。第三階段則是二次大戰之後的資本主義。第二階段已經過去了。第三階段的主要特徵可概述爲晚期資本主義，或多國化的資本主義。……第一階段的藝術準則是現實主義的，產生了巴爾扎克等人的作品。但隨著時間的流逝，時代的進步，生物學意義上的「變異」在不斷地發生，於是第二階段便出現了現代主義。而到第三階段現代主義變成爲歷史陳跡，出現了後現代主義。後現代主義的特徵是文化工業的出現。在歐洲和北美洲這種情況是具有重要意義的，但在第三世界，比如說南美洲，便是三種不同時代並存或交叉的時代，在那裡，文化具有不同的發展層次。（杰姆遜 1987：5）

以戲劇而論，如果說十九世紀以降的西方現代戲劇，在美學走向

上是從「浪漫主義」到「寫實主義」，再從「寫實主義」到「現代主義」與「後現代主義」，那麼在台灣現代戲劇的美學走向，大概亦復如此。但是正如詹明信所說的第三世界，是三種不同時代並存或交叉的時代。

二、從「寫實主義」到「現代主義」

藝術與文學批評詞彙的使用自然晚於一時的美學風尚。「現代主義」一詞首先出現於四○年代末期英美語系的學者著作中，真正在西方世界中通用而具有約莫相似的意涵則晚到七○年代（Eysteinsson 1990）。

一般認為「現代主義」一詞乃針對「寫實主義」而來。如果說「寫實主義」是在資本主義前期奠基於科學精神和哲學上的實證主義，採取「模擬」（mimesis）的手段從事藝術創作，那麼「現代主義」則是到了資本主義後期在叔本華（Arthur Schopenhauer，1788~1860）、尼采（Friedrich Nietasche，1844~1900）、佛洛伊德（Sigmund Freud，1856~1939）、柏格森（Henri Bergson，1859~1941）等人的思想影響下所產生的新思維與觀察世界的新方式；表現的藝術手段，可以是象徵主義的、表現主義的、夢幻的或意識流的等等，不再一味摹寫外在的現實世界，而轉向內在主觀世界的探索。在二十世紀「現代主義」的出現，正如詹明信所言，使「寫實主義」成為攻擊的靶子與突破的舊套（Jameson 1967：233）。大陸學者王寧在翻譯了多篇佛克馬（Douwe Fokkema）、伯頓斯（Hans Bertens）所編《走向後現代主義》的論文後，總結「現代主義」的意涵，大致有下列幾種：

（一）一種美學傾向（弘揚自我表現、追求形式美的爲藝
術而藝術的傾向）；

（二）一種創作精神（具有某種超前意識或先鋒實驗精神，
以追求標新立異爲己任）；

（三）一場文學運動（主要限於西方國家，時限爲1890~1930
年左右，但也波及一些東方國家）；

（四）一個鬆散的流派（十九世紀末、二十世紀初崛起的
所有反現實主義傳統的流派和思想的總稱）；

（五）一種創作原則或創作方法（沒有時限，主要用以區
別與傳統的現實主義之差異）。（佛克馬、伯頓斯
1991：319）

那麼「現代主義」作家在從事創作時自然不會採取「寫實主義」作家
用過的手段。但這也並不意味著當「現代主義」美學已經在西方世界
風行的時候，「寫實主義」美學就完全絕滅了，因爲意識型態並非機械
性地爲社會經濟機制所決定，二者之間的影響關係毋寧是辯證式的。

我們知道在東方世界，特別是在過去社會主義集團內，不論經濟
的發展程度如何，「寫實主義」以「現實主義」之名直到七〇年代仍被
認爲是藝術與文學創作的最高法則，雖然在三、四〇年代的中國作家
已經接觸過西方的「現代主義」。在實行資本主義的台灣，只有到了六
〇年代以後，在第二度西潮的影響下才開始接納西方的「現代主義」。
那也就難怪直到六〇年代的台灣的「現代戲劇」，多半仍以「擬寫實主
義」的姿態企圖向「寫實主義」的美學靠攏（馬森1991a）。

　　對「現代主義」和「後現代主義」劇場最有興趣也最有主張的鍾明德先生，正如詹明信的看法，也曾經把「寫實主義」、「現代主義」和「後現代主義」視作現代藝術演變中的三種潮流（鍾明德 1995：9）。接下來的問題應該是如何定義及如何確定這三個時期的時域。在戲劇的範圍內，首先，「寫實主義」劇作在西方一向被稱爲「現代戲劇」（modern drama），此「現代戲劇」有別於後來的「現代主義戲劇」（modernist drama），因此「現代戲劇」並不必然就是「現代主義戲劇」。其次，從「寫實主義」到「現代主義」的關鍵時刻及關鍵作家如何確定？第三，「後現代主義」開始的時間及如何界定，到今日尙無共識。本論文首先即企圖在這幾個方面嘗試予以釐清。

　　倘若說「後現代主義」在西方文藝批評界尙停留在不明確的階段，「現代主義」美學卻是比較明確的，時間上通常定在 1890（象徵主義開始）到 1945（二次大戰結束）之間，而以二○與三○年代爲其鼎盛期，1922 年喬哀思（James Joyce，1882~1941）出版《尤里西斯》（*Ulysses*），艾略特（T. S. Eliot，1888~1965）出版《荒原》（*Wasteland*），尤具代表意義（Childers & Hentzi 1995）。「現代主義」在形式上盡量擺脫「模擬」，特別是外貌的仿造，在主題上則傾向「疏離」（alienation）與「孤絕」（isolation），而且表現了對現代資本主義文明的深切不滿（Eysteinsson 1990：30~44）。怪誕小說家卡夫卡（Frank Kafka，1883~1924）、意識流小說家普魯斯特（Marcel Proust，1871~1922）、喬哀思、吳爾芙（Virginia Woolf 1882~1941）、福克納（William Faulkner，1897~1962）、倡導「疏離效果」的史詩戲劇家布雷赫特（Bertolt Fridrich Bercht，1898~1956）、詩人艾略特、龐德（Ezra Pound，1885~1972）

都成爲典型的代表。

　　就戲劇而言，寫實主義時代的史特林堡（August Strindberg，1849~1912）已具有十足的「現代主義」的傾向。他的象徵劇《到大馬士革》（*Till Damaskus*，1898）、向潛意識挖掘的《夢幻劇》（*Ett dromspel*，1902）、《魔鬼朔拿大》（*Spoksonaten*，1907）等遠離寫實主義的模擬與客觀的書寫原則，都應屬於現代主義的作品。象徵主義的劇作家梅特林克（Maurioce Maeterlinck，1862~1949）、葉慈（W. B. Yeats，1865~1939）、辛格（J. M. Synge，1871~1909）、表現主義的劇作家凱塞（Georg Kaiser，1878~1945）、陶勒（Emst Toller，1893~1939）、開荒謬劇場之先河的皮藍德婁（Luigi Pirandello，1867~1936）及帶有史詩劇場色彩的懷爾德（Thomton Wilder，1897~1975）等人都寫出具有「現代主義」美學特徵的作品，他們歸列於現代主義劇作家的行列，蓋無疑義（Krutch 1953）。

　　存在主義文學家沙特（Jean-Paul Sartre，1905~80）和卡繆（Albert Camus，1913~60）的劇作雖然出現較晚，由於其存在主義的人生觀仍屬於現代主義的美學導向，甚至有人認爲存在主義正是後現代主義的哲學源頭（佛克馬、伯頓斯 1991：24~30），但是在形式上反倒比以上所舉的現代主義劇作家更貼近寫實主義的形貌。

　　由此可見，後起的美學一方面不可能全面離棄前期美學的所有形貌，另一方面也間或開啓未來新美學的先端。有部分寫實卻更重心理透視的心理寫實劇作家，像維廉斯（Tennessee Williams，1914~83）、米勒（Athur Miller，1915~）等人的大部分作品雖然出版在 1945 年以後，同樣比早期的現代主義劇作家更貼近寫實主義。

三、從「現代主義」到「後現代主義」

　　「後現代」這個詞彙進入英美文學批評的篇章中大概不曾早於六〇年代後期（Eysteinsson 1990）。開始的時候具有兩種意指：一指科幻小說中所描寫的「後現代」時期，二指具有「自覺意識」（self-concious）的文學，如「後設文學」（metaliterature）。「後現代主義」雖然從此在西方學術界時常出現，但對其界定、含意以及所概括的時域都未嘗建立共識（Jameson 1984，Eagleton 1985，Newman 1985，Kroker & Cook 1986，Hutcheon 1988）。

　　1985 年英國倫敦的「當代藝術學院」（Institute of Contemporary Arts）召開了一次「後現代主義」研討會，知名學者諸如李奧塔（Jean-François Lyotard）、戴希達（Jaques Derrida）等都曾與會，且提出論文。在這次會議上雖然也無共識，但至少顯示出學界對這個詞義的認真商討。其中李奧塔指出「後現代」一詞首先用於建築界，稱 1945 年建築美學轉向以後一些具有代表性的建築為「後現代」建築（Lyotard 1989）。如果說「現代主義」是對「寫實主義」傳統的反動或補充，那麼「後現代主義」是否也意味著對「現代主義」的反動或補充呢？再說，「後現代主義」停留在意指「現代主義」的後期或「現代主義」以後的時期的一種模糊地帶。譬如凱爾莫德（Frank Kermode）就把「現代主義」分為「舊現代主義」（Paleo-modernism）與「新現代主義」（neo-modernism），後者就相當於「後現代主義」了（Kermode 1986）。

　　「後現代主義」約在八〇年代引進台灣，1986 年因研究後現代現象的美國學者詹明信、哈三（Ihab Hassan，另譯哈山或哈桑）相繼來

台，也曾掀起一陣風潮。對於「後現代主義」的來龍去脈以及內涵、
界說等，羅青的《什麼是後現代》是比較早、比較完備的一本導論（羅
青 1989），其中作者確切地提出哈三是後現代主義研究的先驅（羅青
1989：3）。他從 1971 年後連續出版了四本有關「後現代主義」的論著
及眾多的論文（佛克馬、伯頓斯 1991：31~37）。哈三是這樣說的：

> 我們是否能察覺到有一種與現代主義不同的現象出
> 現了，而此一現象是否應該加以另行命名？如果
> 是，此處暫訂的名稱：「後現代主義」是否合用？如
> 果合用，那麼，我們能否——甚或應不應該——從此一
> 現象中，建構某種認證體系，兼顧縱的歷史與橫的
> 型類，並能解釋其在藝術上、知識上及社會上各式
> 各樣的潮流與反潮流？（羅青 1989：21）

在文學方面，他舉出貝克特（Samuel Beckett）、尤乃斯柯（Eugene
Ionesco）、波赫士（Jorge Luis Borges）、本斯（Max Bense）、納布可夫
（Vladimi Nabokov）、品特（Harold Pinter）、韓克（Peter Handke）、
佘帕爾德（Sam Shepard）等做為例證（羅青 1989：22~23）。尚有幾
點是值得注意的：他說「後現代主義一語出現至今未久，顯得十分年
輕、冒失而性質不定。」而且「有一些人認為後現代主義根本即是現
代主義。」同時「一個作者在他的生命過程中，可能毫不費力地寫出
現代主義和後現代主義的作品。」（羅青 1989：27）在銜接的問題上，
現代與後現代的時序也並無絕對的關連，「老一輩作家——卡夫卡、貝克
特、波赫士、納布可夫——都可能是後現代主義的，而年輕一輩的作家
——史泰隆（Styron）、艾普岱克（Updike）、卡波特（Capote）、艾爾溫

（lrving）等─則未必如此。」（羅青 1989：28~29）漢斯・伯頓斯（Hans Bertens）在〈後現代世界觀及其與現代主義的關係〉一文中說：

> 對所謂「後現代」運動的批評論爭自五○年代末、六
> ○年代初小心翼翼地開始以來，已經（尤其在近十年
> 裡）朝著幾乎所有的方向展開了。然而在其初始階
> 段，這場爭論的範圍卻僅限於一批興趣相投的批評
> 家──從撰寫述評的角度來看是興趣相投的──例如艾
> 爾溫・豪（Irving Howe──艾爾溫或譯歐文──，1959）、
> 六○年代中期的萊斯利・費德勒（Leslie Fiedler）和
> 蘇珊・桑塔格（Susan Sontag）、伊哈布・哈桑（Ihab
> Hassan，1969 年以及從那以後）、戴維・安丁（David
> Antin，1971）、維廉・斯邦諾斯（William V. Spanos，
> 1972）和查爾斯・阿爾提埃里（Charles Altieri，1973），
> 自七○年代中期以來，這場討論愈演愈烈，逐步進入
> 一場劇烈的混亂之中，成了一場有著眾多批評家參
> 加的、可以各抒己見的自由爭論。（佛克馬、伯頓斯
> 1991：11）

在這些眾說紛紜的論爭中，值得注意的是斯邦諾斯（william V. Spanos）的意見，他認為「後現代主義」並非限於英語國家，「而是一場真正的國際性運動。它的主要形成性影響是歐洲的存在主義，主要是海德格的存在主義」，它的主要實踐者是存在主義作家及荒謬劇作家，諸如沙特、貝克特、尤乃斯柯等人（佛克馬、伯頓斯 1991：26）。有趣的是法國學者除了李奧塔以外，很少有人談到「後現代主義」。至於在台灣

「後現代主義戲劇」一詞，雖經鍾明德大力宣揚，倒的確是個尚難以釐清的範疇。鍾明德在論到「後現代主義戲劇」時，聲稱即使在1986年的美國尚無定論，仍是個模糊的名詞（鍾明德 1994：111）。可是同時他又參考布羅凱特（O. G. Brockett）和芬得理（Robert R. Findlay）在《創新世紀》（*Century of Innovation*）一書中的話說：

> 布羅凱特和芬得理認為史詩劇場、表現主義劇場、超現實主義劇場等等劇場上的現代主義，大體上都服膺某一套有系統的藝術理念，一以貫之，自成一個完整的藝術品，在藝術型類（音樂、舞蹈、美術等）、時代風格（古典、浪漫、現代等）和文化區隔（高級文化、通俗文化等）諸方面，都維持相當清楚的界線，不容混淆。相對的，後現代劇場則明顯地打破了藝術型類、時代風格、劇場形式、文化區隔等方面的界限，作品本身並不追求一個封閉性的、自主性的、有機性的整體。（鍾明德 1995：213~214）

如果說「後現代劇場」的特徵是打破「藝術型類」，等於說不同型類的音樂、美術、戲劇、舞蹈等失去了差別性，只剩下籠統的「後現代藝術」，豈能再有後現代「戲劇」？如果連「時代風格」（古典、浪漫、寫實、現代、後現代等）美學規範也不見了，哪裏還會有所謂的「後現代」美學風格呢？豈不是把「後現代戲劇」和做為一種特有風格的「後現代主義」都一概否定了嗎？鍾明德先生似乎沒有發現這種矛盾，他還要捻出「反敘事」和「拼貼整合」做為「後現代主義劇場」

的特徵，不是白費唇舌了嗎？

在《從寫實主義到後現代主義》一書中，鍾明德把「象徵主義」戲劇、「史詩劇場」、「殘酷劇場」、「荒謬劇場」、「貧窮劇場」、「環境劇場」、「偶發演出」等等一概都劃入「現代主義劇場」，只舉出理查・福曼（Richard Foreman）、羅伯・威爾遜（Robert Wilson）及作曲家菲力普・葛拉斯（Philip Glass）等做為「後現代劇場」的代表。這些人當然都尚在探索的階段，而且依據布羅凱特和芬得理的說法，他們做的當然不是戲劇，因為已經打破了藝術的型類；他們當然也不可能有美學風格，否則又豈能稱為「後現代主義」呢？在既無戲劇，又無美學風格的情形下，他們怎能「到了 1980 年代，儼然成了前衛藝術界的主流——後現代主義劇場」（鍾明德 1995：212）呢？

因此，做為一種美學的新潮流，如果「後現代主義戲劇」確實有別於「現代主義戲劇」的話，首先必須找出其美學特色及代表作家。佛列德・馬克凌（Fred McGlynn）在〈後現代主義與戲劇〉（Postmodernism and Theatre）一文中認為「後現代主義劇場」的理論由阿赫都（Antonin Artaud）在 1930 年代發表其戲劇名著《劇場與其替身》（*le Théâtre et son double*）已啟其端（Silverman 1990：137）。我們都知道阿赫都反對以文本為主的「作家劇場」，企圖像東方劇場似地發揚「演員劇場」的舞台活力（馬森 1991b：99~100）。所以馬克凌認為「後現代主義劇場」毋寧是對阿赫都理論的呼應，他提出呼應阿赫都挑戰的「後現代劇場」的三個階段：一、以荒謬劇作家貝克特（Samuel Beckett）早期的作品為代表；二、以美國倍克（Julian Beck）的「生活劇場」（Living Theatre）、謝喜納（Richard Schechner）的「環境劇

場」(Environmental Theatre)與法國的「太陽劇場」(Théâtre du Soleil)、「佛里朵姆劇場」(Le Folidrome)、「蠑螈劇場」(Théâtre de la Salamandre)等爲代表;三、見於法國麥司給士(Daniel Mesguich)和美國布婁(Herbert Blau)的作品中(Silverman 1990:138)。視阿赫都爲「後現代主義劇場」的代表人物,正因爲不但他的殘酷主題和「整體劇場」的觀念影響著當代劇場,他的反文學劇本以及倡導集體即興創作的方式也爲當代自稱爲「後現代主義」劇場的眾多戲劇從業者所取法,一直影響到今日的台灣。

　　另外,君・席路德(June Schlueter)與前提斯邦諾斯的意見一致,「斷然宣稱後現代劇場在 1952 年隨著荒謬劇場一起出現」(鍾明德 1995:216)。更確切地說,席路德應該「斷然宣稱後現代劇場在 1950 (或 1948)隨著荒謬劇場一起出現」,倘若她查知尤乃斯柯的《禿頭女高音》乃寫於 1948 年,於 1950 年首演於巴黎的話。

　　不過,席路德的「觀點」倒的確對「後現代主義戲劇」有更充分的詮釋,她看出了荒謬劇有別於「現代主義戲劇」之處,並且引用哈三(Ihab Hassan)在《奧爾佛斯的肢解:走向後現代文學》(*The Dismemberment of Orpheus : Toward a Postmodern Literature*)一書的意見,捻出以下的特徵做爲「後現代戲劇」的美學特色:歧義性(ambiguity)、不連續性(discontinuity)、異端(heterodoxy)、多元(pluralism)、隨意性(randomness)、反叛(revolt)、有傷風化(perversion)、畸形(deformation)、反創造(decreation)、瓦解(dispintegration)、解構(deconstruction)、去中心(decenterment)、轉移(dislacement)、差別(difference)、分裂(disjunction)、消失(disappearance)、解體(decomposition)、無

界定（de-definition）等等。

開始被尤乃斯柯稱做「反戲劇」（anti-théâtre）的荒謬劇的確符合多項以上所舉的特徵。在美國，席路德認爲當代劇作家撒姆・佘帕爾德（Sam Shepard）的作品最符合以上的條件，堪與歐洲的貝克特、尤乃斯柯、品特（Harold Pinter）、漢克（Peter Handke）等素稱荒謬劇作家的劇作媲美，是標準的「後現代戲劇」（Trachtenberg 1985：216）。

「荒謬劇場」所用的無主題、無情節、符號式的人物、非邏輯的語言並未出現在「現代主義戲劇」中，在「現代主義」美學後可以自成一種美學體系，較之任何不成系統的「後現代主義劇場」更有資格代表「現代主義」以後的一個新時代。「荒謬劇場」在思想上奠基於存在主義，如果說存在主義是後現代主義的哲學源頭，那麼荒謬劇場不正是後現代戲劇的典型嗎？

可是鍾明德偏偏採用羅伯・柯瑞根（Robert W. Corrigan）的說法，把「後現代主義劇場」定在六、七○年代之交（Corrigan 1984：159~163）。殊不知柯瑞根除了視 1945~1960 這一階段爲「現代主義戲劇」的尾聲而貝克特的《呼吸》是「現代主義戲劇」的最後一口氣（the last gasp of the modernist theatre）（Corrigan 1984：154）不足以服人外，六、七○年代在戲劇美學上也沒有形成任何具有代表性的潮流。

其實也難怪柯瑞根，後現代劇場在美國目前本就是個意見紛紜的題目。約翰・第蓋塔尼（John L. Digaetani）爲了探尋什麼是「後現代戲劇」，曾經訪問了三十三位當代英美劇作家，每個人的看法都不同。例如當第蓋塔尼訪問美國劇作家安德森（Robert Anderson）時說：「後現代主義只有在現代主義以後的新生代作家登上舞台的意義下才會出

現。」安德森於是問道:「那麼誰才是現代主義的劇作家?」第蓋塔尼答道:「譬如像貝克特、尤乃斯柯、品特等人。」安德森說:「我倒是稱他們作後現代主義劇作家,我的現代主義劇作家是奧尼爾、維廉斯和米勒等人。」(Digaetani1991:3)可見有一批人視荒謬劇作家為現代主義者,另一批人卻認為他們屬於後現代主義者。對我而言,我傾向贊同後一種「觀點」。

四、台灣「現代主義」與「後現代主義」戲劇美學的濫觴

在台灣,相對於大陸的閉關自守,從 1949 年國府撤退來台伊始,就不能不仰仗美國的援助,更不能不盡力開拓與東西方各國的外交關係,特別是與日本的經濟往還。在政經交往頻繁的情形下,文化的擴散就是一種自然而正常的現象,因此六〇年代的台灣文化氛圍已明顯地趨向歐美的自由與民主,文學、藝術上則不由自主地走向現代主義。

1960 年台大外文系的學生創辦《現代文學》,揭開了台灣文學現代主義的帷幕。1965 年,一批台灣留法同學創辦了《歐洲雜誌》。同年,另一批熱中戲劇與電影的台灣青年創辦了《劇場》。這三份雜誌對西方的現代主義和存在主義的介紹都不遺餘力。歐美戰後的戲劇新潮流諸如史詩劇場、殘酷劇場、存在主義戲劇、荒謬劇場、生活劇場等從此就漸漸地傳入台灣,擴大了年輕一代劇作家的視野。這種現象,我稱之謂「中國現代戲劇的二度西潮」(馬森 1989)。在二度西潮的影響下,台灣產生了不同於既往的「新戲劇」。所謂「新戲劇」,是相對於五四以來的傳統話劇而言。

　　它之所謂新，一方面是在形式上不再拘泥於傳統話劇「擬寫實」的狀貌（馬森 1985：347~369），另一方面是在內容上擺脫過去過度政治化的狹隘視野，擴及到人類心理、人際關係、愛、恨、生、死等大問題上。「新戲劇」的萌發並不是獨立現象，而是與台灣政治、經濟的資本主義化與社會的現代化有著密不可分的關係。台灣踏著西方的腳步走上資本主義的道路，自然也就同時迎來了「現代主義」的美學思潮。

　　二度西潮的來臨，並不像第一度西潮時那麼被動，而多半是由台灣的知識份子主動爭取而來的。有感於話劇運動的形式化以及無法扎根於民間，劇作家李曼瑰（1907~75）赴歐美考察戲劇於 1960 年返國後，大力提倡「小劇場運動」，成立了「三一戲劇藝術研究社」，舉辦話劇欣賞會。後來又成立了「小劇場運動推行委員會」，鼓勵民間、學校組織小劇場，擴大戲劇活動的範圍。

　　1962 年，教育部社教司成立「話劇欣賞演出委員會」，在李曼瑰主持下繼續以政府的財力推展小劇場運動。在這一個基礎上，李氏又於 1967 年創立了民間的戲劇機構「中國戲劇藝術中心」，從事戲劇組訓、聯絡、出版等活動。並配合「話劇欣賞會」，以學校劇團為基礎，舉辦「世界劇展」（1967 年開始，演出原文或翻譯的外國名劇）與「青年劇展」（1968 年開始，演出國內作家的劇作）。李曼瑰於 1975 年去世後，菲律賓華僑蘇子和劇人賈亦棣相繼接續了李氏未竟的工作。

　　在這一個時期的劇作主題逐漸超越了反共抗俄的公式。劇作者的編劇技巧也日漸純熟，產生了不少富有人情味的佳作及頗具氣魄的歷史劇。叢靜文在 1973 年評論了十二個重要劇作家，其中有：李曼瑰、

鄧緩寧、鍾雷、姚一葦、吳若、何顏、陳文泉、趙琦彬、趙之誠、劉
碩夫、徐天榮和張永祥（叢靜文 1973）。其實在這十二個人之外，像
丁衣、王紹清、王平陵、王生善、王方曙、王慰誠、徐訏、張英、唐
紹華、崔小萍、呂訴上、高前、彭行才、朱白水、賈亦棣、申江、上
官予、貢敏、姜龍昭等也都有豐碩的成績，並不在以上的十二人之下。
這個時期的劇作多收在 1973 年「中國劇藝中心」出版的十輯《中華戲
劇集》中。

　　以上的劇作雖時有感人的佳作，但形式上大體仍沿襲早期話劇的
傳統，在美學導向上屬於「寫實」或「擬寫實」的範疇。最先脫出傳
統擬寫實劇窠臼的是姚一葦（1922~97）的作品。他 1963 年寫的《來
自鳳凰鎮的人》仍然不脫老話劇的形式。但是到了《孫飛虎搶親》（1965）
和《碾玉觀音》（1967），運用了誦唱的敘述，顯然受了布雷赫特史詩
劇場的啟發（姚一葦 1978：7），加入了我國古典戲劇的技巧，有意擺
脫傳統話劇中擬寫實的表現手法。

　　他的《紅鼻子》（1969）和《申生》（1971）兩劇，具有了儀式劇
的形式，對後者作者更襲取希臘悲劇的場面，安排了歌隊。等到他遊
美歸來後寫的《一口箱子》（1973）和《我們一同走走看》（1979），又
添加了荒謬劇的意味。以姚一葦的年紀，這樣的求新求變，委實難能
可貴。

　　我在 1967 年寫的《蒼蠅和蚊子》和《一碗涼粥》，是受了西方當
代劇場的影響以後的作品，裏面有荒謬劇的影子和存在主義的一些觀
念，再加上我自己實驗的「腳色儉約」、「腳色錯亂」等技法（馬森 1987：
1~33），爲的是解構傳統的戲劇人物，同時帶有精神分裂的象徵，不

但有意識地跳脫出傳統話劇的形貌，其實也或超前了現代主義戲劇（諸如象徵主義、表現主義、史詩劇場以及存在主義戲劇等）的表達方式。1969 年發表的《獅子》一劇採用了「魔幻寫實」，並加入了一段電影，無非也具有企圖擴大已有舞台劇表現形式和開拓主題意蘊的用心。1970 年，又一連發表了《弱者》、《蛙戲》、《野鵓鴿》、《朝聖者》等劇，無一不表現了反寫實劇的風格。《在大蟒的肚裏》（1967）表現人在時空以外的孤絕處境。《花與劍》（1967）在技術上不限演員的人數（二至四人均可），並企圖解構演出時角色必須具有性別的常規，進一部挖掘人物的潛在意識，是演出最多的一齣。這些劇作成爲七、八〇年代校園劇場時常演出的作品。

七〇年代以後，擅於寫散文的張曉風發表了一系列劇作：《畫愛》（1971）、《第五牆》、《武陵人》（1972）、《自烹》（1973）、《和氏璧》（1974）、《第三害》（1975）、《嚴子與妻》（1967）和《位子》（1977）。這些戲除向歷史尋找素材外，都富於宗教情懷，以基督教「藝術團契」的名義演出後，相當受到注意。她步姚一葦之後，也多半採取了史詩劇場的手法，在有些劇中甚至聲明是史詩劇場的，對話有美化的傾向，不追求口語，因此與傳統話劇的擬寫實有別。

另一位採用新技法的劇作者是黃美序。他在七〇年初期翻譯了一系列愛爾蘭劇作家葉慈（William Butler Yeats）的作品。1973 年，他採取民間故事寫了《傻女婿》，1977、78 年間又寫了《蛇與鬼》、《自殺者的獨白》、《南柯後人》幾個短劇，都帶有荒謬劇的意味。他較晚於 1983 年發表於《中外文學》的《楊世人的喜劇》（序幕、三場+尾聲），由中世紀英國道德劇《凡人》（*Everyman*）改編而來，作者建議

在演出時以摻和「表現主義」與「超寫實主義」的表現方法爲宜。其實全劇的風味更接近荒謬劇,雖然並未有存在主義的思想內涵。

從劇作上看,六〇年代中期到七〇年代初期是台灣「新戲劇」發軔的關鍵時期。從此以後,雖然傳統話劇仍然不絕如縷,但年輕的一代戲劇愛好者和參與者顯然愈來愈背棄了傳統話劇書寫及演出的方式。六〇年中期開始的「新戲劇」可以說一舉突破了「擬寫實主義」的虛假的寫實作風,走向重視個人心理及個人視境的「現代主義」的多元美學,譬如前述姚一葦與張曉風的大多數作品乃有意對布雷赫特的「史詩劇場」風格的習仿,其特點是利用一個敘述者展開故事,夾唱(或誦)夾敘,顯現以戲爲戲的企圖心與疏離感,自然打破了寫實主義所奉行的「以假爲眞」的幻覺(illusion),反倒接近了我國傳統戲曲的風格。

鍾明德既然宣稱布雷赫特的作品屬於「現代主義戲劇」,邏輯上便沒有理由把擬仿「史詩劇場」的姚一葦和張曉風的劇作排除在「現代主義戲劇」之外。所以我以爲鍾書所言直到 1980 年後在台灣才有所謂的「現代主義戲劇」(鍾明德 1995:249),是不能成立的。如果說姚一葦寫於 1965 年的《孫飛虎搶親》已經進入「現代主義」,我自己和黃美序的劇作更超前了現代主義,那麼我們沒有理由不宣稱六〇年代中期是台灣「現代主義戲劇」、六〇年代末期是「後現代主義戲劇」的濫觴。

五、對台灣「後現代主義」戲劇美學的商榷

我同意鍾明德所說「不能因為『後現代主義劇場』在歐美尚未獲得普遍的認同，就不可以稱台灣某些演出為『後現代主義劇場』」，但是我不同意他所說在台灣直到 1986 年後的前衛小劇場出現才有「後現代主義戲劇」的影子（鍾明德 1999：129）。

雖然有人認為區別美學範疇的動機有揚此抑彼的用心（佛克馬、伯頓斯 1991：303），但在我看來，「後現代主義」並非一種榮譽，當然也不是一種貶抑，不過是文藝評論者便於分別文藝美學風格的一種術語而已。由於兩度西潮的衝擊，我們已無法自外於歐美文藝美學的風潮與系統，西方有「現代主義」美學，我們也無法捨棄「現代主義」美學的概念；西方暢談「後現代主義」美學，我們勢必不能故意避而不論。

台灣在現代化的過程中實在無法事事均與西方同步，我們有極尖端的工業，例如電腦的製造；我們也有先工業的社會關係與意識型態，例如傳統式的家庭。所以在文藝創作的美學風格上，我們同時顯現了從「寫實主義」到「現代主義」，然後到「後現代主義」的不同風貌。六〇年代《現代文學》的創刊，在台灣掀起了「現代主義」的風潮，但是當日進入小說書寫行列的作者，由於個人美學偏好的關係，參考了不同的西方美學流派的系數，因而創作出極不相類的作品。在同一個時代，同樣以突破早期小說的「擬寫實主義」而論，黃春明寫出了更加純粹的「寫實主義」小說，而王文興卻寫出十分「現代主義」的《家變》。七等生相對於王文興的「現代主義」，則呈現了極不類同的美學風格，他的《我愛黑眼珠》中的意識型態、《散步去黑橋》的人物呈現，以及其他很多篇章諸如《AB 夫妻》、《跳遠選手退休了》的表

現手法，毋寧是屬於「現代主義」以後的，或逕稱之謂「後現代主義」的也無不可。同一個小說家，譬如王文興，除了現代主義的小說外，也寫出帶有後現代主義風味的作品，例如《背海的人》，是否具有可讀性自然是另外一個問題。同理，在劇作上，如果設定姚一葦有些作品與張曉風的劇作為「現代主義」的，那麼姚一葦帶有荒謬劇意味的作品、我自己和黃美序的有些劇作，都受到西方「荒謬劇場」的影響，改變了情節與人物的呈現方式，不再沿習「現代主義」的美學導向，呈現出解構的功能；特別在對話上加重了非理性與不邏輯的成分，加強舞台場面的作用。就其所呈現的美學肌理，距離傳統話劇的形式已非常遙遠，在寫作的時刻，是「前衛」的，也可說具有「後現代主義」的走向。這些作品透過校園劇場的頻繁演出，跟八〇年以後的小劇場絕對有聲氣相通的線索可尋，就不是鍾明德認為的「筆記、環虛、河左岸這些小劇場就是想『仿冒』歐美的後現代劇場，事實上，也沒有現成的範例可以學習」（鍾明德 1999：129）了。

如果我們認為八〇年代以後的小劇場，例如環虛、河左岸、「優劇場」、「臨界點劇象錄」等的某些演出符合了部分席路德所提出的「後現代戲劇」的特徵，我們不要忘了在大劇場中也有符合「後現代」特徵的作品。我特別舉出李國修的《半里長城》、《莎姆雷特》、《京戲啟示錄》與賴聲川的《那一夜，我們說相聲》、《暗戀桃花源》、《紅色的天空》、《我和我和他和他》等做為例證。

李國修的三齣戲和賴聲川的《那一夜，我們說相聲》、《暗戀桃花源》都採用了戲中戲的後設手法，「後設」一般認為是「後現代」的特徵之一。在《莎姆雷特》一劇中作者大量地運用了「腳色錯亂」的手

法，在《京戲啓示錄》中父子的「腳色替換」和《我和我和他和他》中本尊與分身的運用，都發揮了「解構」觀點，「解構」又是所謂「後現代」的特徵。

《京戲啓示錄》、《暗戀桃花源》、《紅色的天空》以及其他賴聲川用集體即興創作形成的一些劇作，多半都採取「拼貼」的結構，這不又是「後現代」重要症候嗎？《莎姆雷特》與《暗戀桃花源》的荒謬情境與被稱爲「後現代主義戲劇」的荒謬劇場不是也有聲息相通之處嗎？他們的美學風格，豈能再是「現代主義」的呢？不能說只有令人看不懂、不明所以的斷裂、拼貼才堪稱「後現代主義」！如果眞係如此，後現代主義戲劇只能是條走不通的死胡同，永遠不可能建構成任何可資辨認的美學體系了！

如果「後現代主義戲劇」在台灣堪稱繼「現代主義戲劇」之後的一種新美學風潮，必定有其承傳的脈絡，而非無跡可尋，任何歷史的腳蹤，都有其或明或暗的因果關係。愼重而保留地說，以上所舉諸例，都已具有超越「現代主義」美學，走向「後現代主義」的傾向。如果在未來的日子裏，「後現代主義」美學的討論更加擴展，逐漸深入，其內涵及規範漸次明朗化起來的時候，這些作品都可以做爲繼續討論的實例。

六、結　語

對於台灣的「後現代主義戲劇」，我使用「商榷」一詞，意思是開放的，可以繼續討論，我不過提出我的看法，尚未下定論。恪尊馬

克思主義的學者容易過分地強調社會下層建構對意識型態的決定性作用，例如大陸學者王寧就認爲「在處於社會主義初級階段的當代中國文壇，要釀成一種強有力的後現代主義思潮，也只能是天方夜譚。」（佛克馬、伯頓斯 1991：325）但是在資訊工業暢達的當代，「傳播」可能扮演了一個更重要的腳色。台灣的經濟也許尚未達到與西方國家同樣的階段，但文化的現象卻有同步的趨勢。當代台灣劇場的二度西潮使台灣的現代戲劇從「擬寫實主義」走向「現代主義」，從「現代主義」又走向「後現代主義」，似乎也是順理成章的事。

　　如果台灣的當代戲劇也可以在美學上劃分出「後現代主義」這一種樣品，那麼正如西方的「後現代主義戲劇」一樣，正在通過「前衛戲劇」探索某些可行的新形式。這些新形式必須贏得群眾和評論家的考驗，且必須具備某些可資描述的特徵。做爲一種美學風格，「後現代主義戲劇」首先應該是「戲劇」的，不能「打破藝術型類」，否則雖有「後現代」，將無所謂後現代的「戲劇」；其次必須具有可以描述的「現代主義」以後的「時代風格」，否則將無「後現代」的風格一事，遑論「後現代主義戲劇」了。

引用書目及篇目：

（一）中　文：

弗雷德里克・杰姆遜（唐小兵譯）（1987）：《後現代主義與文化理論》，

西安陝西大學出版社。

佛克馬、伯頓斯編（王寧等譯）（1991）：《走向後現代主義》，北京北京大學出版社。

姚一葦（1978）：《傅青主》，台北遠景出版社。

馬森（1985）：〈中國現代小說與戲劇中的「擬寫實主義」〉，《馬森戲劇論集》，台北爾雅出版社，頁 347~369。

馬森（1987）：《腳色》，台北聯經出版公司（1996 台北書林出版公司）。

馬森（1989）：〈中國現代戲劇的兩度西潮〉，9 月號《當代》第 41 期，頁 38~47。

馬森（1991a）：《中國現代戲劇的兩度西潮》，台南文化生活新知出版社。

馬森（1991b）：《當代戲劇》，台北時報文化出版公司。

鍾明德（1994）：〈抵拒，性後現代主義或對後現代主義的抵拒：台灣第二代小劇場的出現和後現代劇場的轉折〉，《中外文學》26：頁 106~135。

鍾明德（1995）：《從寫實主義到後現代主義》，台北書林出版公司。

鍾明德（1999）：《台灣小劇場運動史》，台北揚智出版公司。

叢靜文（1973）：《當代中國劇作家論》，台北台灣商務印書館。

羅青（1989）：《什麼是後現代主義？》，台北五四書店。

（二）外 文：

Childers, Joseph and Hentzi, Gary（1995）: *The Columbia Dictionary of Modern Literary and Cultural Criticism,* New York, Columbia University Press.

Corrigan, Robert W.（1984）: "The Search For New Endings : The Theatre in Search of A Fix, PartIII ", *The Margins of Performance*, Vol. 36, No.2, May, pp.153~163.

Digaetani, John L.（1991）: *A search for a Postmodern Theatre : Interviews with Contemporary Playwrights*, New York and London, Greenwwod Press.

Eagleton, Terry（1985）: "Capitalism, Modemism and Postmodernism", *New Left Review* 153 : 60~73.

Eysteinsson, Astradur（1990）: *The Concept of Modernism,* Ithaca and London, Cornell University Press.

Hassan, Ihab（1971）: *The Dismemberment of Orpheus : Toward a Postmodern Literature*, New York, Oxford University Press.

Hutcheon, Linda（1988）: *A Poetics of Postmodernism, History, Theory, Fiction*, New York and London, Routedge.

Jameson, Fredric（1967）: "The Ideology of the Text ", *Salmagundi*, No. 31~32 : 204~246.

Jameson, Fredric（1984）: "Postmodernism, or the Cultural Logic of Late Capitalism", *New Left Review* 146 : 53~2.

Kermode, Frank （1986）: *Continuities*, New York, Random House.

Kroke, Arthur and Cook, David （1986）: *The Postmodern Scene : Excremental Cultural and Hyper-Aesthetics*, Montreal, New World Perspectives.

Krutch, Joseph Wood（1985）: *Modernism in Modern Drama : A Definition and an Estimate*, Ithaca, Cornell University Press.

Lyotard Jean-François（1989）: "Defining the Postmodern ", in *Postmodernism, ICA Documents*, pp.7~10.

McGlynn, Fred（1990）: "Postmodernism and Theatre "in Silver- man, Hugh J.（ed.）: *Postmodernism-Philosophy and the Arts*, New York and London, Routledge, pp.137~154.

Newman, Charles （1985）: *The Post-Modern Aura : The Act of Fiction in An Age of Inflation*, Evanston ILL. North Western University Press.

Schlueter, June （1984）: "Theater ", in Trarachtenberg, Stanley （ed.）: *The Postmodern Moment : A Handbook of Contemporary Innovation in the Arts,* Westport and London, Greenwood Press, pp.209~228.

附　錄

書中原稿發表資料

一、二十世紀的台灣現代戲劇：原刊1999年11月號《文訊》雜誌。

二、二度西潮的弄潮人——論姚一葦《姚一葦戲劇六種》：原載陳義芝主編《台灣文學經典研討會論文集》，台北聯經出版公司，1999年6月。

三、鄉土vs・西潮——八〇年以來的台灣現代戲劇：原載《第二屆台灣本土文化國際學術研討會論文集》，國立台灣師範大學，1997年5月。

四、一九九九年台灣現代劇場研討會觀察報告：原載《一九九九台灣現代劇場研討會成果集》，文化建設委員會，1999年5月。

五、詮釋與資料的對話——談現當代戲劇史的書寫問題：原刊1995年4月《表演藝術》雜誌第三十期。

六、當代戲劇的歷史縱深：原刊2000年4月《表演藝術》雜誌第八十八期。

七、話劇的既往與未來——從《荷珠新配》談起：原刊1980年10月19日《時報雜誌》第四十六期。

八、八〇年以來的台灣小劇場運動：原刊1996年5月《中外文學》第二十四卷第十二期。

九、二度西潮或二次革命？——評鍾明德《台灣小劇場運動史》：原刊1999年8月二三日《中央日報「閱讀版」》。

十、台灣的社區劇場：原刊1999年3月號《文訊》雜誌。

十一、對「後現代主義戲劇」的再思考與質疑：原刊1994年12月《中外文學》第二十二卷第七期。

十二、任督二脈是否已經打通？——評鍾明德《從寫實主義到後現代主

　　義》：原刊1996年1月《中外文學》第二十四卷第八期。
十三、從現代主義到後現代主義——台灣「新戲劇」以來的美學商榷：
　　原刊2000年9月《聯合文學》第十六卷第十一期。

台灣現代戲劇大事紀要（1900~2001）

王淳美原稿・郭澤寬增訂

一九○○年（日本明治三三年）

5月17日　劇場「台北座」峻工，舉行開幕儀式。

7月20日　劇場「十字座」在北門開幕。

一九○二年（明治三五年）

6月1日　劇場「榮座」舉行上樑式。

一九○六年（明治三九年）

12月　中國留日學生李叔同等在日本東京成立「春柳社」，演出《茶

花女》第三幕。

一九〇九年（明治四二年）

6月5日　「淡水戲館」舉行上樑式，該戲館興建時曾發生倒樑事件，十餘人受傷。
9月10日　「基隆座」舞台啓用。

一九一〇年（明治四三年）

12月30日　劇場「朝日座」舉行開幕式。

一九一一年（明治四四年）

5月4日　日本新演劇的創始者川上音二郎率團來台，在台北「朝日座」公演。

一九一二年（日本大正元年）

5月10日　市村羽左衛門在「朝日座」開演。
6月24日　「浪花節」大師雲右衛門於「朝日座」表演。

本　年

　　日人退職警員莊田和「朝日座」主人高松豐次郎組織台語改良劇團，聘日人高野氏爲導演，排演《可憐的壯丁》、《廖添丁》、《周成過台灣》等劇；因演員多爲遊手好閒之徒，被稱爲「流氓戲」。

台語改良劇團結束，該團團員林火炎組「寶來團」在各地公演，至台南，因財力不足而解散。

一九一四年（大正三年）

4月14日　日人澤村訥子率團在「榮座」公演。
10月2日　松井須磨子一行在「朝日座」開演。
10月27日　日本近代劇人山川浦路在「朝日座」開演。

一九一七年（大正六年）

3月17日　「浪花節」敷島大藏在「朝日座」演出。

一九一八年（大正七年）

2月3日　「浪花節」早川辰燕在「朝日座」開演。

一九一九年（大正八年）

留日台灣學生張暮年、張芳洲、黃周、張深切、吳三連等，假東京「中華會館」演出日劇《金色夜叉》和《盜瓜賊》。

12月21日　「基隆劇場」開幕。

一九二〇年（大正九年）

3月　宜蘭至蘇澳鐵路舉行通車典禮，宜蘭各界舉行盛大戲劇表演活動。

一九二一年（大正十年）

6月　上海文明戲劇團「民興社」來台演出，假台北「新舞台」首演文明戲。又至桃園、新竹等地巡演，對早期台灣的新劇影響甚大。「民興社」離台後，台中人劉金福組「台灣民興社」，至全島各大都市演出《賣花結婚》、《兩怕妻》、《西太后》、《楊乃武》、《新茶花女》等劇。

12月21日　「高雄劇場」開幕。

一九二二年（大正十一年）

2月16日　「浪花節」吉田奈良丸在台北「榮座」演出。

一九二三年（大正十二年）

12月　陳崁、潘爐等自廈門歸台，帶回《社會階級》、《良心的戀愛》二劇本首度演出。

本　年

文協第三屆定期會議，特開文化演劇會。

曾為「民興社」擔任解說員的台南人吳鴻河組「台南黎明新劇團」，演出《骷髏黨》、《蝴蝶黨》、《新茶花女》、《張汶祥刺馬》等劇。

一九二四年（大正十三年）

本　年

　　陳凸（陳明棟）、陳奇珍（陳期棉）、王井泉、楊木元、翁寶樹、潘薪傳、余王火、張維賢等組織「星光演劇研究會」，在陳奇珍大厝內搭棚試演胡適《終身大事》。

　　2 月 17 日　位於台北永樂町的劇場「永樂座」開幕。

　　8 月 1 日　張梗（張群山）所著獨幕劇劇本《屈原》刊於《台灣民報》，為台灣首著第一個劇本。

　　10 月 28 日　洪元煌、林金鈵、張深切、李春哮等成立「炎峰青年會」，有意經營文化劇團。

　　11 月 20 日　阪東玉三郎一行於台北「榮座」演出。

一九二五年（大正十四年）

　　1 月　由大陸返台的學生周天啓、謝樹元、陳金懋、林朝輝、吳蒼粥、蔡耀多、林清池、楊松茂、潘爐、郭炳榮、黃朝多、陳崁等在彰化成立「鼎新社」，演出從大陸帶回的劇本《良心的戀愛》與《社會階級》，受日警刁難，乃藉懇親之名演出，後又應員林文協演出。

　　2 月　「鼎新社」在彰化天公廟、台中大甲、新竹等地演出《回家以後》、《父歸》、《黑白面》、《良心的戀愛》等劇。

　　4 月　「鼎新社」分裂，周天啓另組「台灣學生同志聯盟會」。分裂原因乃對戲劇見解不一致，黃朝東、林朝輝主張照劇本練習搬演，郭炳榮、周天啓則主張略從大意，自由表演。

　　5 月 3 日　河合武雄一行於台北「榮座」演出。

7月中旬　「鼎新社」演出《回家以後》。

本　　月　留日返台學生組成草屯「炎峰青年演劇團」成立，會員二十八人，演出《改良書房》、《神鬼末路》、《愛強於死》等劇。

「台灣學生同志聯盟會」在彰化和美演出《良心的戀愛》、《社會階級》及短劇《三怕妻》，被禁演；後因鄭松筠之邀，在台中樂舞台公演三天。

8月　「台灣學生同志聯盟會」至新竹公演兩天《良心的戀愛》、《兄弟訟田》，後至大甲公演一天。

10月9日　「鼎新社」於大甲街媽祖宮演出，周天盛等人向當局請演文化劇時，被無理干涉，蒙受種種刁難。最後由郭茂已述文化劇之精神，作為閉幕辭；後演出《良心的戀愛》與《社會階級》，演出中有柳州巡查部長臨監，首度要求檢查劇本。

本　　月　「星光演劇研究會」在台北「新舞台」公演三天，劇目有《終身大事》、《母女皆拙》、《你先死》、《芙蓉劫》、《火裡蓮花》。
張維賢聯合無產青年組成「台灣藝術研究會」。
日人首次假台北鐵道飯店公演尤金·奧尼爾的《鯨》。

一九二六年（昭和元年）

1月　「星光」赴宜蘭公演五天《春假期間》，觀眾反應熱烈。

27日　「台灣藝術研究會」第一次試演《終身大事》、《滑稽》等劇。

3月　文協新竹支部會議，組織演劇部。

陳崁自北京回彰化，將「鼎新社」與「學生同志聯盟」聯合，改名

「彰化新劇社」。

2 日~4 日　「炎峰青年演劇團」在台中演《改良書房》、《鬼神末路》、《愛強於死》、《舊家庭》、《浪子末路》、《啞旅行》、《小過年》、《人》等劇；翌日回草屯，又往竹山公演。

4 月　「彰化新劇社」於「彰化座」首度公演三天。劇目有《我的心肝兒肉》、《終身大事》、《父歸》、《社會階級》，另有陳崁編的《張汶祥刺馬》。

20~22 日　「星光」為盲啞學校、仁濟院、「愛愛寮」募基金，在「永樂座」公演。首夜：《芙蓉劫》，次夜：《金色夜叉》，第三夜：《母女皆拙》、《終身大事》、《你先死》等劇。

10 月 2 日　「台北博愛演藝研究會」（台灣工友協助會，薛玉龍主持），在台北新舞台試演《情海濤》前篇，免費招待，受到好評，後受蔣渭水之邀演出。

11 月 10 日　文協在新竹街成立「新光社」，由林冬桂主持，聘周天啓指導，在當地招演員彭金源等會員二十人。

23 日~25 日　「新光社」在「新竹座」公演《良心的戀愛》、《我的心肝兒肉》，並由「彰化新劇社」加演《父歸》。

12 月 24 日　「霧峰青年會」在台中「樂舞台」演出文化劇，由莊垂勝、葉明章組織演《復活的玫瑰》、《召集令》、《孔雀東南飛》。

一九二七年（昭和二年）

1 月 9 日~11 日　新竹「新光社」在大甲演出（日新會王錐、郭戊已主辦）兩日，又至苑裡演出（郭大經、陳煥圭主催）1 日。

26日　「新光社」在新竹街二次公演。

27日~29日　「新光社」在基隆演出三天。

2月19日　「新光社」在「新竹座」日場演出《父歸》、《父權之下》、《是誰之錯》，夜場演出《復活的玫瑰》。

本　月　新竹事件：取締黑色青年聯盟四十四名，新劇社員二十名被捕。

3月3日　「新光社」在「新竹座」公演，首演《乞食的社會》遭禁，次演《復活的玫瑰》、《父權之下》。

5日　林延平自廈門回台，於台南組「安平劇團」，並排演《自由花》。

28日~30日　由台南市醫生黃金火出資，台南與安平青年組織「台南文化演藝會」，在南市「南座」公演三天。劇目有《愛之勝利》、《非自由之自由》、《憨大老》、《薄命之花》。

5月　「星光」為施乾的「愛愛寮」募集基金，在台北「永樂座」公演四天、萬華戲院三天，除了原劇目的《水裡蓮花》、《芙蓉劫》，又新編了《金色夜叉》等劇。後受新竹事件影響，曾暫停活動。

10日　「成美團」小織桂一郎在「榮座」開演。

16日~17日　「赤崁勞動青年會」為支援高雄淺野水泥公司工友貫徹勞動爭議，由「慰安高雄罷工團」後援，在三塊厝工友工廠演出《憨大老》、《月下鐘聲》、《封神台》、《淚海孤舟》。

6月24日　台北「博愛協會」開始巡迴演出，至板橋、大溪、瑞芳等地。

24日~26日　「新光社」在台南「南座」演出《復活的玫瑰》、《父

權之下》、《誰之過》、《新聞記者》、《張汶祥刺馬》、《良心的戀愛》、《父歸》等劇。

6 月~7 月　「台南文化演藝會」第二回公演，與「新光社」合作在南市「南座」公演《淚海孤舟》、《春夢》、《封神台》、《月下鐘聲》等劇。後下鄉巡迴各地，爲文化協會工作，因遭當局壓力太大而停頓。

8 月　台灣文化協會本部邀「新光社」到台中公演四天。劇目有《我的心肝兒肉》、《復活的玫瑰》、《良心的戀愛》、《新聞記者》、《父權之下》。

25 日　「北港讀書會」組織的「民聲劇社」開幕，吳丁炎等會員共十人。「新光社」、「彰化新劇社」社員前往觀禮並助陣演出。

9 月 1 日　台北「榮座」改名「共樂座」。

17 日　「霧峰革新青年會」於霧峰演出。

10 月 14 日~17 日　「文化演藝會」於台南「南座」公演《封神台》、《月下鐘聲》、《民眾辭》(被禁)、《春夢》、《淚海孤舟》等，另有合唱助興。

11 月 19 日~20 日　「霧峰革新青年會」應邀至南屯演出，劇目有《迷信之可驚》、《不良少年》、《新舊婚姻之結果》。

26 日~27 日　日人創設的台北高校舉行第一屆「演劇祭」，劇目有高校演劇部的《盜難火車》、瀧鯉亭丈的《八笑人》、岡平民治的《京洛亂刃》、金子洋文的《阪》、北村小松的《馮太眞》、菊池寬的《順番》、但西尼的《山裡群神》。

12 月　凌水龍在基隆組「民運新劇團」，自任團長。

13 日　黃天海在宜蘭成立「民烽劇團」，會員十三人。

一九二八年（昭和三年）

1月1日　由黃欣主持的「台南共勵會」演藝部成立，其演出稱爲「文士劇」（由地方文士參加居多）。劇目有《復活的玫瑰》、《一串珍珠》（電影劇本改編，上海出品）。

1 日~10 日　「星光」於春假期間於台北市「永樂座」日夜連演十天，創台灣新劇最長公演紀錄（曾遭遇到化妝問題）。此時改名「星光劇團」，後同仁分歧，分道揚鑣，蛻變爲「民烽劇團」。

2月4日　竹本大陽太夫一行在台北「樂樂園」開演。

14 日　台北「博愛協會」班底成立「麗明演劇協會」，演出《黃金地獄》。

18 日　文協成立「大眾文化劇團」。

18 日~19 日　「霧峰革新青年會」於台中樂舞台演文化劇。

3 月　「民運演劇團」於基隆民眾黨部樓上演出。

4 月　「新光社」吳本立發起請「民聲社」社員五人協助演出。

4 日~5 日　「黎明演劇研究所」於北市太平町開演《情海濤》全篇，是該劇社初次公演，博得好評。

5 月　張維賢赴日本東京深造，入東京「築地小劇場」學藝。

6月7日　「麗明演劇協會」初次於台北太平町演《闊人的孝道》。

17 日　「新光社」在「彰化座」公演《闊人的孝道》。

月　底　「新光社」在苑裡公演三天，劇目有《闊人的孝道》、《復活的玫瑰》、《孔雀東南飛》、《良心的戀愛》等劇。

7月　台北「勞動青年會」決定廢止演劇部，並聲明與「黎明演劇社」脫離關係。

3日　「新光社」在「宜蘭俱樂部」公演三天，第四天遭日警禁演。

中　　旬　「新光社」在員林公演四天。後赴永靖（彰化），因困難日重而停演。

14日　日當局因「孤魂聯盟」事件開始調查「星光」。

14日~15日　「新光社」在「新竹座」舉行「新竹事件釋明演劇大會」。

一九二九年（昭和四年）

3月13日　日本新劇演員岡田嘉子率團在「共樂座」演出新劇。

5月1日　台北「工友總聯盟」在大稻埕開演文化劇。

基隆「民運劇團」公演《愛情是神聖》、《復活的玫瑰》。

9日　台北「維新會」的演劇團，開創立發起人大會，參加者有張晴川、陳大順、楊四川等人。

11月　台北高等學校舉行第二屆「演劇祭」。劇目有紐爾・紐曼的《亞米第和擦鞋台上的人》、有島武郎的《魯摩義之死》、高爾基的《夜店》、米爾丁的《炭坑夫》、金子洋文的《兒子》、北村壽夫的《怪貨物船》。

本　　年

台南「共勵會」演藝部在台南「大舞台」演出文士劇《誰之錯》

（黃欣著、邵雨明導）、《少年維特的煩惱》（鄭明導）。

一九三〇年（昭和五年）

本　年

　　台南「共勵會」在台南「宮古座」演出文士劇田漢的《火之踏舞》（邵雨明導）。

4 月　南投街林松氏深感演劇素來不好，擬投資一萬圓組織「藝術研究所」，專考究現代演劇。主演者皆爲嘗往上海體驗過的人物，如羅林生、張芳洲、李木海等。

6 月 12 日　豐原文協支部決定中止其藝術研究會演劇部。理由雖有多種，據支部聲明：「推翻封建思想的文化劇是小資產階級的遊戲，是會損失青年奮鬥的意志，這就是決定中止演劇的第一點理由。」

15 日　張維賢自日本返台，成立「民烽演劇研究會」，招募三十多名研究生開辦戲劇講座。半年後告中止。

8 月 10 日　張深切倡設「台灣演劇研究會」於台中興業信用組合樓上，舉行成立大會。

16 日　張深切發表《就台灣戲劇研究會而言》一文，說明創立該會動機與使命。

11 月 1 日~2 日　「台灣演劇研究會」在台中「樂舞台」舉行第一次公演，劇本爲張深切自作的《論語博士》、《暗地》。

17 日~18 日　霧峰「革新青年會」在霧峰演出新劇。

本　月　「台灣演劇研究會」在現豐中戲院創庫第二次公開排演《接花木》、《暗地》，後被禁。

12 月 5 日　「螳螂座」假日之丸會館舉行試演。劇目有奧尼爾的《霧》、伊藤松雄的《燈台》、柏那爾的《自由的負擔》只念口白，無演出、無舞台裝置，效果極差。

一九三一年（昭和六年）

3 月 1 日　台北「維新會」召開臨時大會，並有餘興演劇，演出《迷信的家庭》、《黃金地獄》、《算命的倒運》等劇。

10 月　台北高校再度舉辦「演劇祭」。劇目有《鯨》、邁雅赫斯特的《亞特海德堡》、金子洋文的《洗染店和詩人》、繡里查列爾的《最後的假面》、高橋丈雄的《致死》。

30 日　台南「共勵會」在台南「宮古座」演出文士劇《父歸》、《潑婦》等劇。

30 日~31 日　埔里街青年會幹部羅銀漢，募集青年王新水、陳瑞鏞等十餘名在會館內公演改良社會新劇，由黃流名主演。

一九三二年（昭和七年）

本　年

台南「共勵會」在台南「宮古座」演出文士劇《破滅的危機》。

5 月　台中「蝴蝶演劇研究會」成立，由霧峰會長林芳愛（林鶴年）獨資經營。

25 日~26 日　「蝴蝶演劇研究會」在台中「樂舞台」演出《誰之過》、《爲何故》、《復活的玫瑰》、《大正六年》、《飛馬招英》、《良心的戀愛》等劇。

一九三三年（昭和八年）

1 月 11 日~12 日　台南「共勵會」演藝人員三十人以上，在台北後火車站「新舞台」公演兩天。劇目有《暗夜明燈》、《復活的玫瑰》，《人格問題》、《破滅的危機》等劇。

年　初　張維賢二度赴日到東京舞蹈學院學習舞蹈律動，半年後返台再組「民烽劇團」。

6 月　日人台北高等商業學校排演新劇：哈普特曼的《漢捏列的昇天》、但西尼的《山裡群神》。

秋　季　張維賢利用「永樂座」，以「民烽劇團」名義演出四天，此時觀眾多爲知識份子，與文化劇時不同。劇目有徐公美的《飛》、佐佐木春雄的《原始人的夢》、易卜生的《國民公敵》及達比特賽斯基的《一美元》、《秋》。舞台全套照明設備，有預備巡迴之攜帶配電盤，照明有專司者。人稱此次是台灣初次的新劇公演。

台中「蝴蝶演劇研究會」巡迴第四次公演，由張芳洲編導，張慶彰音樂指導。

12 月　在台日本劇團「台北演劇俱樂部」、「新人座」、「台北劇集團」合組「台北劇團協會」。

一九三四年（昭和九年）

2月25~28日　日人「台北劇團協會」舉辦四天的「新劇祭」，邀張維賢參加，張氏以翻案劇《新郎》一劇贏得喝采。

本　年

「鐘鳴演劇研究會」在台北市成立。排演二、三月後至各地公演，賣座頗佳。劇目有《父權之下》、《愛情是神聖》、《復活的玫瑰》、《黑籍冤魂》、《火裡蓮花》、《新聞記者》、《何必情死》等七齣。

12月底　「鐘鳴演劇研究會」解散，因「丹鳳社」吸取大多團員，組「鐘鳴新劇團」赴南洋。該團行前先赴廈門，在龍山戲院公演兩天《可憐閨裡月》。

一九三五年（昭和十年）

7月　由葉連登主持，招募舊人重組設立「鐘鳴演劇俱樂部」。

8月1日　台北「第一劇場」開幕。

10月　「政治四十年紀念博覽會」，著名京劇演員小三麻子率團在「南方館」演出。「鐘鳴演劇俱樂部」亦在博覽會中參加演出。

一九三六年（昭和十一年）

7月中旬　由林坤地、李永生、翁寶樹、歐劍窗等人編輯發行《鐘鳴會報》創新號，版式二十四開，六十二頁，油印，以日文刊行。

10月　黃丁士組「台灣新劇團」，在北港、朴子上演《一死報國》、《母性愛》、《後方之花》，日語劇《上尉的女兒》、《尋母三千里》、

《出納心》、《笑料》等劇。

「鐘鳴演劇俱樂部」受「稻江信用組合」之聘在「第一劇場」排演
《鄰居小姐》、《藝術家》、《人生進行曲》、《新聞記者》、《何必情死》、
《棄婦》、《江湖仁義》、《愛的偶像》等劇。

11月　蔡南枝組「國精劇團」，於台北「榮座」演出《一死報國》、
《母性愛》、《故鄉之土》等劇。

本　年

台南莊松林、趙啓明組「台南市藝術俱樂部」，分文藝、戲劇二
部門。

「鐘鳴」受「台北勸業信用組合」陳清波及陳維貞之邀，演出《光
榮的彼岸》、《鄰居小姐》、《松野輸送隊》、《二等寢台車》、《復活的玫
瑰》、《活銅像》、《歌唱的貫一阿宮》等劇。

一九三七年（昭和十二年）

7月　呂訴上於埔里「能高座」指導田中「三光園」歌仔戲班改演
新劇。

8月　呂訴上籌組「銀華新劇團」，招收會員八十名。

9月　「七七事變」後中國正式對日宣戰，基隆市「高砂劇場」經
營的「擇勝社」歌仔戲班，演出橘憲正編導的皇民劇，開台灣皇民
劇之先河。

11月　黃丁士、黃丁家組「太陽劇團」，訓練演員五十名。

一九三八年（昭和十三年）

2月　「國精劇團」聘日人指導，在「榮座」試演。

5月15日　台灣「銀華新劇團」成立。

26日　台灣「銀華新劇團」至台中「天外天」劇院公演。

一九四○年（昭和十五年）

10月　「鐘聲新劇團」公演《二人母》、《善者勝利》。

本　年

　　林金龍組「東寶新劇團」，在「永樂座」演出後，巡迴全島公演《女性哀歌》、《台北之夜》、《漁光曲》、《新聞記者染組核》、《黑夜槍聲》、《情之一夜》等劇。

　　歐劍窗與張清秀組「星光新劇團」，聘翁寶樹為導演，巡迴各地公演十天，劇目有《何必情死》、《火裡蓮花》、《金色夜叉》等劇。

　　歐劍窗另組「鐘聲新劇團」，在萬華王祖厝排演。

一九四一年（昭和十六年）

本　年

　　歌仔戲被禁止，僅三十餘團改組新劇團。

　　「皇民奉公會」青壯年團在台北市舉行「全台灣青年劇比賽大會」。

一九四二年（昭和十七年）

1 月　「台灣演劇協會」成立。

12 日　「南進座」與「高砂劇團」改組為「皇民奉公會指定演劇挺身隊」，在圓山台灣神社舉行結隊典禮。

29 日　挺身隊在台北「榮座」舉行試演會，總督長谷川清親臨觀賞《雞》、《江南之春》、《增產》等劇。

2 月 1 日　挺身隊下鄉巡迴演出《到南方去的人》、《結婚前奏曲》等劇。

7 月　「皇民奉公會」在高雄州舉行青年劇指導講習會。

8 月 27 日　「台灣演劇協會」招訓四十五名劇團指導者鍊成會。

11 月 27 日　中壢「皇民奉公農村挺身隊」在中壢公演三天。

12 月 6 日　台北張柏齡領導青年在「榮座」以日語演出日本國民劇《國民營兵》。

一九四三年（昭和十八年）

2 月 12 日　桃園「雙葉會」在台北「公會堂」演出簡國賢編劇、林博秋導演的《阿里山》。

4 月　「興南新聞社」創設「藝能文化研究會」，訓練演劇人才。

1 日　「台灣演劇協會」制定第一屆「藝能祭」。

7 月 17 日　台北市「公會堂」及「永樂座」舉行第一回青年劇發表會，大溪郡青年團排演日語劇。

25 日　林雲龍主持「藝能文化研究會」，於「公會堂」第一次公演

日語劇。

29 日　全台分台北、台中、台南、新竹四區，舉辦青年劇講習會及照明演習會。

8 月 4 日　舉辦「青年職業演劇鍊成會」。

9 月 2 日　「厚生演劇研究會」成立，在「永樂座」舉行「第一回研究發表會」，劇目有《閹雞》、《高砂館》、《地熱》、《從山看街市的燈火》等劇。

11 月 2 日　台中市顏春福、巫永福、楊逵組「台中藝能奉公隊」，在台北「榮座」演出日語劇《怒吼吧！中國》。

一九四四年（昭和十九年）

1 月 29 日　「藝能文化研究會」在台北「榮座」舉行第二回合發表會。

2 月 11 日　「藝能文化研究會」在「榮座」公演《將軍離江戶》、《徵兵與青年》、《出征日》等劇。

3 月　「藝能文化研究會」公演《櫻花國》、《夢之兵營》等劇。

6 月 17 日~18 日　「藝能文化研究會」演出農村劇《割麥》。

8 月 1 日　「皇民奉公會」中央本部「移動藝能奉公隊員鍊成會」，指定台灣音樂挺身隊及新人形劇第一、第二、第三挺身隊在圓山海洋訓練所受訓九天。

9 月 13 日　「青年文化常會」國民劇部在「榮座」演出《楠氏一族》。

一九四五年（昭和二十年~民國三四年）

2月19日　新劇演員歐劍窗死於獄中。

8月15日　日皇宣佈無條件投降，結束在台灣五十年殖民統治。

9月　「台南學生聯盟會」在台南市「宮古座」主辦「台灣光復演藝大會」，節目除有鋼琴獨奏和舞蹈，另演出兩齣話劇：《偷走兵》、《新生之朝》。

一九四六年（民國三五年）

1月1日~5日　「台灣藝術劇社」在台北市公會堂（中山堂）公演五天，劇目有白素華主演的獨幕舞劇《街頭的靴匠之戀》、楊文彬主演的獨幕話劇《榮歸》，劇本由省宣傳委員會提供。

本　　月　「大甲演劇音樂研究會」在台中縣大甲鎮舉行軍民同樂會，演出周東成編劇的《良心》。

1月~2月間　日本人北里俊夫主持的「制作座」劇團，假台北市中山堂公演三齣戲，每齣戲三天：《黑鯨亭》、《橫町之圖》、《排滿興漢の旗下に》、〈孫中山先生傳—前編〉，均以日語演出。「制作座」本擬續演孫中山先生傳後編《三民主義の旗の下に》，因團員皆被遣送回日本而無法演出。

3月14日　長官公署公布劇本出版毋庸再送審查，至於各地戲劇上演檢查，如有因表演情節猥褻不堪，或誨淫誨盜有損風化，可由當地警察機關依法取締。

4月4日　甫自2月20日創刊、直屬中央宣傳部的《中華日報》，

於日文版文藝欄刊出朱有明的文章，介紹曹禺戲劇《北京人》。

4 月 27 日　電影戲劇公會成立。

5 月 25 日　《台灣新生報・電影戲劇》周刊創刊，每逢週六出刊。

6 月 9 日~13 日　宋非我、張文環領導的「聖烽演劇研究會」在台北市中山堂首演，劇目有台語獨幕劇《壁》、三幕喜劇《羅漢赴會》。

7 月 2 日　由於觀眾對《壁》、《羅漢赴會》兩劇反應熱烈，「聖烽演劇研究會」準備加演四天，遭市警局禁演。

8 月 23 日　長官公署公佈劇團管理規則，規定組織劇團須向宣傳委員會申請登記。

9 月 29 日~10 月 3 日　「人劇座」劇團在台北市中山堂公演台語話劇，每天兩場。劇目是：獨幕諷刺劇《醫德》、三幕的三角戀愛悲劇《罪》。

10 月　由在台北日本人組成的「高安爆笑劇團」，演出日本式的滑稽劇《心之建築》，前後公演五場，觀眾幾乎全是日本人，賣座不惡。

楊文彬、陳學遠等人組織「台灣藝術劇社」，他們以「GGS 跳舞團」為班底，再聘請舞蹈師香村夫妻，於光復節期間為「台灣新生報週年紀念」讀者遊藝大會公演五天的歌舞劇《幸福的玫瑰》、《美人島綺譚》。

10 月中旬　陳金寶、李坤炎和楊三郎、謝三其籌組「梅花歌樂舞劇團」。

11 月 2 日　起，又赴桃園戲院公演六天，賣座奇佳。十一、十二月間，該社在台北市美都麗戲院續演五天後巡迴各地演出。

11月4日~6日　「青年藝術劇社」為協助台北市外勤記者聯誼會籌募基金，在台北市中山堂公演曹禺的《雷雨》，盛況空前，一般評價極高。

11月中旬　該團在台北美都麗戲院公演四天，隨即赴各地巡迴演出。劇目有李坤炎編的五幕《新西遊記》、歐明中編的六幕偵探劇《白玫瑰》（又名《疑成怪》），及獨幕劇《海邊姑娘》、《看花燈》等。

30日~31日　王莫愁（王育德）主持的「戲曲研究會」在台南市「宮古座」（古都戲院）演出其自編自導的獨幕劇《幻影》，和黃昆彬所編的獨幕劇《鄉愁》。

25日　「青年藝術劇社」應台中市記者公會之邀，赴台中公演《雷雨》三天，場場客滿，應觀眾熱烈要求加演一場。

12月17日~19日　「實驗小劇團」為正氣學社國語補習班募捐，在台北市中山堂公演居仁改編自莫里哀的五幕喜劇《守財奴》。本劇採日場台語、夜場國語演出，演員亦分成兩組。

31日起　應長官公署宣傳委員會之聘由上海來台的「新中國劇社」全社五十餘人，在台北市中山堂公演魏如晦（錢杏邨）編劇的《鄭成功》，導演是名戲劇家歐陽予倩。歐陽予倩等人除將巡迴演出外，並協助當局推行國語運動，及為宣委會訓練台灣戲劇幹部人員。

一九四七年（民國三六年）

1月12日起　「新中國劇社」公演吳祖光編劇的《牛郎織女》。

20日~21日　基隆「青年劇社」在基隆市高砂劇場首次演出，戲

碼是李健吾編劇的《這不過是春天》。

22日起 「新中國劇社」公演曹禺編劇的《日出》，歐陽予倩導演。

2月5日起 呂訴上《台灣演劇改革論》連載於《台灣文化》二卷二期至二卷四期。

15日 長官公署宣委會為慶祝第四屆戲劇節，在宣委會的電影攝製場舉辦晚會，有百餘劇人參加。會中，本省劇人宋非我報告台灣劇運，並由「實驗小劇團」和「青年藝術劇社」聯合演出《可憐的斐迦》。

15日~20日 「新中國劇社」公演歐陽予倩編、導的《桃花扇》，很受觀眾歡迎。該社本擬應中南部市政當局之邀，南下作旅行公演，因「二二八事件」無法成行，不久即返回上海。

28日 「二二八事件」爆發，台灣戒嚴，台籍劇人有的遇害、坐牢，有的出走或隱退，對以後數年的戲劇發展與社會和諧都造成持續性的影響。

6月 「大甲演劇音樂研究會」成立於台中縣大甲鎮，會長吳淮水。該會成立時，為大甲鎮義勇消防隊募款，在大甲鳳舞台演出陳炎森編的《雲飛燕》。隨後該會巡迴各地演出，劇目有邱乾集編的《覆水難收》、吳淮水編的《不通》、《意志集中》，研究會同仁合作的笑劇《無人愛的良心》，及陳炎森編的笑劇《測字數》、《瞎子會》等。

中旬 南京「聯勤總部特勤處演劇第三隊」奉令調派台灣工作，改隸「國防部新聞局軍中演劇第三隊」，積極排練。

7月31日 國防部新聞局軍中演劇第三隊，在台北市中山堂公演宋之的編的抗戰劇《刑》。

8月8日~12日　由梅芳玉（邵羅輝）所屬職業新劇團，在台北市台灣戲院演出五天的古裝短歌劇《孟姜女》、《木蘭從軍》。

9月19日~24日　由「台灣文化協進會」主辦，「實驗小劇團」第二次公演，假台北市中山堂演出曹禺的《原野》，導演是陳大禹，分國、台語兩組演出。

10月20日　「軍中演劇第三隊」為台灣省婦女工作委員會籌募基金，在台北市中山堂公演宋之的的《草木皆兵》。

22日　上海「觀眾戲劇演出公司旅行劇團」應台灣糖業公司之聘，第一批先遣人員抵台，籌備演出事宜。此乃繼「新中國劇社」之後第二個訪台的大陸劇團。

28日　青年軍第二〇五師「新青年劇團」為籌募官兵福利基金，在台北市中山堂演出于伶的《大明英烈傳》。

11月1日　「實驗小劇團」在台北市中山堂公演陳大禹編、導的四幕喜劇《香蕉香》（又名《阿山阿海》），為作者的「台北風景線」之一。該劇描寫「二二八事件」前後本省與外省同胞間的種種誤會引發省籍情結，第二日即被迫停演。

9日　上海「觀眾戲劇演出公司旅行劇團」在台北市中山堂演出楊村彬編的五幕歷史宮闈劇《清宮外史》，名義上由「台灣文化協進會」主辦。

下　旬　青年軍「新青年劇團」在台南演出《大明英烈傳》。

12月6日　「觀眾戲劇演出公司旅行劇團」在台北市中山堂演出顧一樵編的五幕歷史劇《岳飛》。

12月14日　由呂訴上、張秀光（張芳洲）所發起的「台北市電影

戲劇促進會」，在台北市第一劇場（第一酒家）舉行成立大會，此
乃戰後台灣第一個戲劇學術團體，由呂訴上擔任理事長。

一九四八年（民國三七年）

1月1日起 「觀眾戲劇演出公司旅行劇團」在台北市中山堂公演
曹禺的《雷雨》。

15 日 「觀眾戲劇演出公司旅行劇團」為台灣學生雜誌社籌募清
寒學生助學金，在台北市中山堂公演洗群改編自平內羅原著的三幕
愛情悲劇《愛》（原名《續絃夫人》）。此劇演出八天後，該劇團即
前往中南部各地糖廠巡迴公演，頗受歡迎。

中 旬 「新青年劇團」在台南公演陳白塵《結婚進行曲》。

2月15日 第五屆戲劇節，各地均有慶祝活動。

3月5日~12日 上海「觀眾戲劇演出公司旅行劇團」在台北市中
山堂公演袁俊的《萬世師表》。

4月4日 「觀眾戲劇演出公司旅行劇團」在台中市公演《萬世師
表》四天五場，演出效果頗受好評，隨後該團又赴南部等地巡迴公
演。

20 日 「新青年劇團」在台南市全成戲院演出洪謨、潘孑農編的
三幕諷刺劇《裙帶風》；隨後又往高雄公演，頗獲佳評。

5月中旬 台灣省教育會在台北市中山堂，舉辦首次兒童話劇試演
會。劇目有《學生服務隊》、《吳鳳》、《悔悟》、《我愛祖國》、《共同
協力》等。

10月30日 「軍中演劇第三隊」在台北市中山堂公演《夜店》。

11月8日起 應「台灣省博覽會」之邀來台的「南京國立戲劇專科學校劇團」在台北市中山堂公演吳祖光編的四幕八景歷史劇《文天祥》（《正氣歌》）。

19日~23日 「南京國立戲劇專科學校劇團」，在台北市中山堂公演黃宗江編的四幕喜劇《大團圓》。

12月4日 省立師範學院「戲劇之友社」在台北市中山堂公演佐臨編的《樑上君子》。

11日 台灣大學在台北市中山堂公演《天未亮》（《重慶廿四小時》）。

12月16日 「軍中演劇第三隊」在台北市中山堂演出《大馬戲團》。

本 月 「實驗小劇團」排練陳大禹編導的國、台、日語混合劇《台北酒家》，因故未能公演。

月 底 由曾憲條代表的台北市業餘劇人、學生、教師組織「駱駝劇團」。

一九四九年（民國三八年）

2月15日 第六屆戲劇節，台北市各劇團陸續舉行公演，如師範學院「人間劇社」演出沈浮編劇《金玉滿堂》；「軍中演劇第三隊」演出芭蕾編劇《原形畢露》。

15日 「台聲話劇團」在台灣廣播電台的晚間特別節目播出《清宮外史》；又在台北市中山堂公演《金玉滿堂》三天。

月 底 「實驗小劇團」在台北市第一女中大禮堂，演出由陳大禹改編自莎士比亞《奧賽羅》的《疑雲》。

3 月 3 日~6 日 「颱風劇社」在台北市中山堂公演《蝴蝶蘭》（馮大改編自英國 HH 台維斯的《寄生草》）。

4 日 本省劇人吳劍聲、陳大禹、金姬鎦等在台北市籌組、發起「台灣戲劇學會」，邀請在台劇人舉行座談，要求政府減低娛樂稅、開放公眾劇場公演話劇。「台灣戲劇學會」只召開此次會議即告解散。

9 日 「軍中演劇第三隊」公演古裝話劇《明末遺恨》。

23 日 「軍中演劇第三隊」在台中市台中戲院公演《明末遺恨》，吳劍聲導演。

7 月 「戡建劇團」在台北市中山堂公演陳銓編的四幕劇《野玫瑰》。

8 月上旬 「戡建劇團」在台北市中山堂公演張道藩改譯之四幕劇《狄四娘》（雨果原著《安日樂 Angelo》）。

中　旬 「成功劇團」在台北市中山堂公演《密支那風雲》。

9 月初 台北市有許多新劇團紛紛成立，並積極籌備公演，如省政府社會處組織「社會劇團」，排演《群魔亂舞》等劇巡迴各地工廠演出。「中國大地劇團」排練曹禺改編巴金原著《家》。「自由中國劇社」排練《秋海棠》。台灣大學自治聯合會同學組織的「群聲劇團」排練《大地回春》。「辛果劇團」排練《青春》等等。

6 日 「戡建劇團」在台北一女中大禮堂公演《荳蔲年華》。

中　旬 「業餘實驗劇社」在台北市中山堂公演楊村彤編劇《清宮外史》，演出成績不佳。

10 月中旬 「裝甲兵團特勤隊」在台北市中山堂公演顧仲彝編劇《三千金》。

11 月 1 日 「自由萬歲劇團」在台北市中山堂公演洪謨編的三幕

鬧劇《闔第光臨》。

2日　「辛果劇團」在台北市美都麗戲院公演李健吾編劇《青春》。

上　旬　「業餘實驗劇社」在台北市新民戲院（國泰戲院）公演包蕾編劇《火燭小心》。

19日　「成功劇團」在台北市中山堂公演周彥編劇《桃花扇》。

20日　「醒獅劇隊」為救濟勘亂陣亡官兵眷屬，在嘉義市義演師陀編劇《大馬戲團》。

一九五〇年（民國三九年）

1月4日　省政府社會處直屬「社會劇團」在台北市中山堂演出《浮生若夢》，招待省籍公務人員。

上　旬　「實幹劇團」赴基隆公演《群魔亂舞》，賣座不佳。

11日　空軍傘兵第二團「靖海劇隊」在嘉義市中山堂公演洪謨三幕喜劇《黃金萬兩》。

11日~12日　鐵路局「路工劇藝社」在台北市鐵路局大禮堂演出英・戴耳原著的三幕謀財害命的倫理劇《緩期還債》。

13日　陸軍戰車第三團「金剛劇隊」為籌募前方官兵慰勞金，在台中市中山堂公演蔡冰編的三幕偵探劇《黑鷹》。

14日　省立師範學院教育系在該院禮堂演出《野玫瑰》。

17日　省立師範學院「戲劇之友社」在該院禮堂演出《以身作則》。

21日　「靖海劇隊」赴高雄市大舞台戲院演出《黃金萬兩》。

下　旬　「軍中演劇第二隊」在台中糖廠演出《虎穴》。

本　月　花蓮某軍劇隊演出季青改編之四幕反共劇《還我河山》。

2月6日~8日　「靖海劇隊」在台中市豐中戲院公演《黃金萬兩》。

14 日　「裝甲兵司令部特勤隊」為該部負傷官兵籌募醫藥費，在台北市中山堂公演四幕古裝劇《大明英烈傳》。

15 日　第七屆戲劇節，戲劇界在台北市永樂戲院舉行慶祝大會，會後有話劇、歌仔戲、平劇等聯合大公演。

24 日~28 日　海軍總司令部政工處「海光劇團」在高雄海軍機械學校大禮堂演出三幕戡亂反諜喜劇《喜迎春》（《花燭之夜》）。

3月1日　國民黨「宣傳部」部長張道藩秉承蔣中正總統意旨，創辦「中華文藝獎金委員會」（簡稱「文獎會」），至 1957 年 7 月結束。該會每年兩次公開對外徵稿，範圍包括詩歌、曲譜、小說、話劇、平劇、文藝理論、宣傳畫、漫畫及木刻、鼓詞小談等十一類文藝作品；所徵求創作「以能應用多方面技巧，發揮國家民族意識及蓄有反共抗俄之意義者為原則。」同年，張道藩等人又倡辦性質相似的「中國文藝協會」，該協會下設十七個委員會，其中之一為「話劇委員會」。

3月8日　「海光劇團」於原處作第二次演出。

9 日~11 日　「路工劇藝社」為慶祝蔣總統復職，在台北市鐵路局大禮堂演出三幕悲劇《苦果》。

11 日　台北市影劇工作者為慶祝蔣總統復職，在台北市中山堂舉行勞軍大公演，觀眾爆滿。演出節目除有宗由導演的話劇《天橋群相》外，另有新聞紀錄片、歌仔戲、平劇、崑曲、雜耍等，演員俱一時之選。

13 日　「東南文化工作團」在台北市中山堂公演張英的三幕喜劇

《惱人春色》（原名《春到人間》）。

25 日　美術節，師範學院藝術系在該校大禮堂演出《朱門怨》，雷亨利導演，李行任舞台監督。

29 日　「中央青年劇社」在台北市中山堂公演反共抗俄劇《青年進行曲》。

4 月 2 日　「台灣省婦女福利協進會」附設劇團響應蔣夫人號召，在台北市中山堂舉行勞軍義演，演出五幕國防建設劇《邊城曲》。

9 日　「中央青年劇社」在台北市中山堂二度公演《青年進行曲》。

21 日　「中國電影戲劇協會」在台北市中山堂舉行成立大會，國民黨宣傳部長應邀致詞說：「希望影劇界在反共抗俄的旗幟下，發揮宣傳的力量。」

26 日　「中央青年劇社」應「中國青年反共抗俄聯合會」之請，在台北市中山堂三度公演《青年進行曲》。

29 日~30 日　「中國電影戲劇協會」響應蔣總統號召，在台北市中山堂舉行「救濟大陸飢民」大公演。節目種類繁多，其中話劇演出的是周旭江編劇《飢民圖》，張徹導演。

5 月 1 日~4 日　「路工劇藝社」為慶祝勞動節，在台北市鐵路局大禮堂演出《朱門怨》。

上　旬　東南軍政長官公署技術總隊「雷鳴劇團」為籌募該部殉難人員遺族及殘廢官兵救濟基金，在台北市中山堂公演王慰誠編的反共劇《十二點鐘》（又名《雨過天青》）。

中　旬　萬象影業公司「萬象劇團」為響應蔣總統救濟大陸災胞運動號召，在台北市中山堂公演張徹改編、導演的《台北一晝夜》

（改自《重慶廿四小時》）。

台灣省工礦公司工程分公司所組織的工程劇團，在台北市鄭州路鐵路大禮堂演出四幕劇《金小玉》；隨後又連續演出《尾巴的悲哀》、《草木皆兵》、《岳飛》、《秋海棠》等劇。

25~29日　空軍通海大隊「飛熊劇團」為響應蔣總統救濟大陸災胞運動號召，在台北市中山堂公演五幕古裝史劇《西太后》（即《清宮外史》）

本　月　「海光劇團」在高雄海軍官校大禮堂，演出涂翔宇編的四幕劇《正義在人間》。

6月9日~11日　「怒吼劇團」在台北市皇后戲院（明星戲院）公演四幕勘亂劇《百醜圖》（改編自陳白塵《群魔亂舞》），賣座鼎盛。

18日　「軍中演劇第三隊」為慰勞舟山將領，在草山管理局大禮堂，演出三幕鬧劇《樑上君子》。

26日~31日　「東南文化工作團」在台北市中山堂公演張英改編、導演的六幕古裝劇《文天祥》（原著吳祖光，五幕十場）。

7月17日~19日　「中國青年反共抗俄聯合會」直屬台中分會藝工隊山地歌舞組，在台中市中山堂公演吳問編劇、導演的高山族抗日史劇《霧社事件》。

8月27日~31日　「軍中演劇第三隊」在台北市中山堂公演四幕古裝史劇《鄭成功》。

9月中旬　台灣師範學院學生李行、馮雯、顏秉嶼、馬森、劉塞雲、金慶雲、白景瑞、劉芳剛等發起成立「師院劇社」（合併原有「戲劇之友社」與「人間劇社」，師院改制後改稱「師大劇社」），提倡

學生演劇,每年定期有兩次公演。

16 日　空總高射砲司令部「崑崙劇隊」在嘉義中山堂演出《群魔現形錄》(《巡按》改編)。隨後該隊續往各地巡迴演出。

26 日起　「傘光劇隊」在屏東公演三幕勘亂劇《鐵幕風雲》。

29 日　海軍陸戰隊「海馬劇隊」在台南長榮中學,演出四幕勘亂劇《反攻大陸》。

10 月 1 日　「戡建劇團」在鳳山公演《忠義千秋》。

2 日　「中國青年反共抗俄聯合會」戰時工作隊,在台北市演出《此恨綿綿》。

7 日~11 日　「中華婦女反共抗俄聯合會」裝甲兵分會「三三劇團」,在台北市中山堂公演五幕革命史劇《黨人魂》。此次演出聲勢顯赫,迥然不同於以往的演出,在於有十幾位龐大的顧問陣容,如陳誠、蔣經國、連震東等。

10 日　「海馬劇隊」在台南市公演《反攻大陸》。

11 日~13 日　國民黨基隆市黨部所屬「三民業餘劇社」在基隆市仁愛國民學校大禮堂演出《尾巴的悲哀》,隨後再演出《台北一晝夜》。

15 日~19 日　「軍中演劇第二隊」在台北市中山堂公演《正義在人間》。

中　旬　「戡建劇團」在高雄市公演《忠義千秋》。

20 日　「工程劇團」在台北市演出《秋海棠》。

21 日~23 日　「崑崙劇隊」在嘉義市大光明戲院公演五幕勘亂劇《金雞心》(據趙清閣《生死戀》改編)。

26 日~31 日　藝術界為慶祝蔣中正總統六十四歲生日，在台北市中山堂舉行六天的聯合大公演。演出項目繁多，話劇部份的劇目計有：「台灣鐵路話劇社」的《人獸之間》、「演劇二隊」的《正義在人間》、「中華實驗劇團」的《祖國之戀》、「徐笑亭劇團」的時代滑稽戲，和台灣影劇界聯合演出的獨幕笑劇《影城奇譚》。

11 月 1 日~2 日　南部空軍補給庫所組織的劇團，在總庫大禮堂演出古裝劇《梁紅玉》。

5 日~7 日　「戡建劇團」在屏東市中山公園演出《忠義千秋》，隨後在台北市美都麗戲院公演。

上　旬　「青年服務團」在該團演出《女房東》，招待青聯會全體代表。

13 日　「戡建劇團」在嘉義大同戲院，演出《此恨綿綿》。

17 日~19 日　「軍中演劇第三隊」在台南市延平戲院公演《鄭成功》。

22 日~26 日　台北市「反共保民動員委員會」在台北市中山堂公演鍾雷編的三幕反共劇《尾巴的悲哀》。

28 日起　「崑崙劇隊」在嘉義中山堂公演《青年進行曲》，此劇演出時，以台語報告說明劇情。隨後該隊又赴空軍四大隊飛機場內演出。

12 月 1 日~5 日　基隆市要塞司令部「鐵血劇團」，在基隆市高砂戲院演講古裝劇《岳飛》（《精忠報國》）。

5 日　「三三劇團」在台中市中山堂公演《黨人魂》。

8 日　「四六二六部隊」劇團在楊梅中學大禮堂試演王平陵新作四

幕劇《自由中國》。

13 日　國民黨台東縣黨部在台東劇場舉行「反共抗俄獨幕劇比賽會」，結果由縣立師範的《怒吼》獲第一名，農校的《青年進行曲》獲第二名，第三名為省立女中的《月上柳稍頭》，第四名為省立男中的《人民法庭》。

一九五一年（民國四○年）

1月1日　「文獎會」公布話劇獎金得獎名單，多幕劇本類第一獎：吳若《人獸之間》，第二獎：郭嗣汾《大巴山之戀》，第三獎：上官予《碧血丹心溉自由》。獨幕劇本類第一獎：墨深《大別山下》，第二獎：方曙《收拾舊山河》，第三獎：徐蒙《瘋子》。

5月12日~31日　「台語劇團」在台北市設立訓練所，同時開訓，共有廿五人參加，課程安排有「精神講話」、「宣傳要點」、「戲劇理論及技術」等單元。

6月13日　「台語劇團」在台北市省立第一女子中學大禮堂，試演呂訴上編的反共抗俄劇《還我自由》。

下　旬　「台語劇團」在台北市各區，公演《還我自由》，免費招待民眾四萬人。

7月1日~10月8日　「台語劇團」隨同國民黨黨部組織之全省巡迴宣傳工作隊，作全省免費巡迴公演，該團共在七十個鄉鎮，招待觀眾廿二萬八千五百餘人。

8月　台大與師大學生史惟亮、李文中、李子堅、李行、馮雯、馬森、劉塞雲、王人祥等組團赴澎湖勞軍，除歌舞外，師大劇社演出

契訶夫喜劇《求婚記》。

一九五二年（民國四一年）

1月1日　「文獎會」公布元旦話劇獎金得獎名單，多幕劇本類第一獎：方曙《憤怒的火燄》，第二獎：仇眞《家園戀》，第三獎：巴禾《烽火大涼山》。獨幕劇本類第一獎：王震梓《彭城之戰》，第二獎：黎中天《搞通思想》，第三獎：鍾雷《如此「優撫」》。

「新社會劇團」在台北市鄭州路鐵路局大禮堂，演出四幕諷刺喜劇《寄生草》。

2月4日　教育部「社會教育推行委員會」爲提高民眾反共情緒，在台北市師範學院禮堂公演李果編的四幕反共喜劇《滿園春色》。後來該委員會所組織的劇團陸續演出《憤怒的火燄》、《高山夜曲》、《天涯若比鄰》。

15日　戲劇節，「基隆憲兵話劇團」在基隆市演出反共抗俄劇《大巴山之戀》。

3月8日　「正義劇團」演出《養女淚》。

31日　「自由萬歲劇團」在台北市中山堂公演唐紹華編的革命史劇《碧血黃花》。

4月7日~9日　「中華實驗劇團」公演《憤怒的火燄》，免費招待各界。

5月4日　「自由中國劇團」在台北市大有戲院公演申江編的古裝劇《木蘭從軍》。

6月9日　由「台語劇團」改組的「台語劇藝工作團」公演的四幕

間諜劇《回頭是岸》。

11 月 12 日　「文獎會」公布國父誕辰紀念話劇獎金得獎名單，獨幕劇本類第一獎：從缺，第二獎：鄧綏寧《新瞎子逛燈》，第三獎：丁衣《新地主》、鍾雷《三反五反反人民》。

一九五三年（民國四二年）

4 月中旬　「中國青年反共救國團」和省立台北師範學校，舉辦環島勞軍話劇隊，巡迴全島勞軍，演出仇眞編的四幕劇《家園戀》。

5 月　國民黨省黨部「文化工作隊」在台北市第一女中大禮堂演出台語話劇《萬眾回春》。

7 月 26 日　「中華文化復興工作團」在台北市中山堂，公演四幕古裝劇《董小苑》。

8 月 3 日~6 日　「中華實驗劇團」在台北市鄭州街鐵路局大禮堂，公演《田園春曉》、《恭禧發財》、《海》、《一家》、《高山夜曲》等劇。

10 月 4 日　海軍第三造船康樂隊演出雷亨利編劇《罌粟花》。

11 月 12 日　「文獎會」公布國父誕辰紀念話劇獎金得獎名單，多幕劇本類第一獎、第二獎：從缺，第三獎：趙之誠《女兒行》、申江《花蓮地震記》。獨幕劇本類第一獎：從缺，第二獎：王鼎鈞《散金台》，第三獎：符節合《夢醒》、荊永宸《父親》。

23 日~24 日　教育部、省教育廳台北市教育局聯合舉辦演出話劇《中華魂》。

一九五四年（民國四三年）

5月28日　台北市文獻委員會主辦「北部新文學、新劇運動座談會」。

8月　王詩琅主編的《台北文物》季刊三卷二期，推出「新文學新劇運動專號」，保存重要文學史料。

11日　國民黨台灣省黨部「文化工作隊」在台北市鐵路局禮堂，公演台語反共劇《牛小妹》。

17日　「中國劇社」在台北市鐵路局禮堂，演出三幕宣傳喜劇《闔家歡樂》。

26日　「勝利劇團」廣徵基本觀眾後，公演《一代紅伶》；後來該團繼續演出四幕劇《嶺山鐘聲》、古裝劇《牛郎織女》、喜劇《安全炸彈》、史劇《風蕭蕭兮易水寒》，成績不惡。

10月19日　「實驗劇團」在台北市鐵路局禮堂，公演三幕新型喜劇《喜臨門》，劇情旨在宣揚政府實施「三七五減租」、「耕者有其田」的政績。

11月12日　「文獎會」公布國父誕辰紀念獎金得獎名單，多幕劇本類第一獎：徐天榮《血海花》，第二獎：從缺，第三獎：丁衣《光與黑的邊緣》。獨幕劇本類第一獎：從缺，第二獎：駱仁逸《斷崖》，第三獎：劉枋《名優血淚》、高前《客來時》、劉熹《被出賣的骨肉》。

22日　為「社會教育擴大運動周」所辦的話劇《高山兒女》在台北市三軍球場公演，此劇動員演職員四百餘人，採舞蹈、音樂、歌唱、對話等綜合形式表演，由教育部「中華實驗劇團」演出。

12月10日　《台北文物》季刊三卷三期，推出「新文學新劇運動專號續集」，收論文、回憶十七篇。

12 日　「中華民國青年建艦復仇運動委員會」淡江英專分會爲建艦捐款，在台北市女子師範學校大禮堂演出四幕六場反共劇《天倫淚》。

一九五六年（民國四五年）

本　年

「中央話劇運動委員會」結束，「中華文藝獎金委員會」於本年停辦。

一九五九年（民國四八年）

12 月　楊逵在綠島演出其創作劇本《牛犁分家》。

一九六〇年（民國四九年）

3 月　白先勇與其同學王文興、陳若曦等創辦《現代文學》雜誌，引介西方現代小說家、戲劇家及詩人，揭開台灣「現代主義」文學的帷幕。

12 月　「華實劇藝社」於今年創立，首演《愛與罪》於「新南陽戲院」，賣座空前爆滿。

12 月起至次年 12 月　老戲劇家李曼瑰教授自歐美考察返國時，應教育部「中華劇團」團長劉碩夫之請，協助推行小劇場活動，重新活躍話劇演出。李氏率先組織「三一戲劇藝術研究社」以爲倡導。該社與「中華劇團」合作，在台北「國立藝術館」與「國光戲院」

演出張道藩的《狄四娘》，李曼瑰的《時代插曲》、《女畫家》，劉碩夫的《夢與希望》、吳若之的《赤地》以及王錫茝、吳青萍翻譯的《偉大的薛巴斯坦》等六劇。

一九六一年（民國五〇年）

1月　「廿世紀正風劇藝社」連續在「新南陽戲院」演出《花木蘭》、《豔陽天》、《男貪女歡》、《陰錯陽差》等劇。

2月　「自由劇藝社」在「新南陽戲院」演出《鄭成功》。

3月~4月　「新藝劇社」前後兩次在「紅樓劇場」演出《亂點鴛鴦》、《陰錯陽差》兩劇。

3月~5月　「南國劇藝社」前後三次在「新南陽戲院」演出《假鳳凰》、《太太萬歲》、《陳圓圓》等劇。

5月　「華實劇藝社」為慶祝「五四」文藝節，在「新南陽戲院」演出《暴風半徑》一劇，演出轟動，隨後率團赴中南部巡迴演出。

5月~6月　「萬里劇社」前後三次在「紅樓劇場」演出《紅男綠女》、《都市之鼠》、《雙喜臨門》等劇。

6月　「大漢劇團」在「新南陽戲院」演出《蘇西黃的世界》。「東方劇藝社」在「新南陽戲院」演出《妲己》。

本　年

「三一劇藝社」與「中國青年反共救國團」合作成立「小劇場運動推行委員會」，特別重視大專院校劇運的活動與推廣。

一九六二年（民國五一年）

本 年

在教育部藝術指導會報下，成立「話劇欣賞演出委員會」。該委員會由二十幾個機關團體組成，經常舉辦話劇大公演、青年劇展與世界劇展，並聘請文藝界先進每劇親臨觀賞評論，每年頒發各項「金鼎獎」。

一九六四年（民國五三年）

4月1日　《劇與藝》創刊，主編許希哲。

一九六五年（民國五四年）

5月　由我國留法同學創辦的《歐洲雜誌》開始刊行，以評介歐洲前衛思想及文學、藝術、戲劇、電影為主，馬森、金恆杰主編。

10月　「菲律賓劇藝社」與「中國華實劇藝社」合演《天長地久》十餘天，轟動一時。該劇由吳若編劇、王生善導演。該劇並由中影公司改編為電影《悲歡歲月》。

11月　姚一葦史詩劇《孫飛虎搶親》發表於《現代文學》雜誌。

12月31日　《台灣風物》十五卷五期，出版該年逝世的「張深切先生紀念特輯」。

一九六六年（民國五五年）

本　年

　　一批熱愛影劇的青年如陳夏生、劉大任、陳映眞等人，編印《劇場季刊》出版，每年出四期，因其內容新潮前衛，並不時舉辦電影發表會，頗受影劇界矚目。該季刊維持至五十七年，終因經費不繼停刊。

一九六七年（民國五六年）

本　年

　　李曼瑰教授成立「中國戲劇藝術中心」，以民間團體姿態出現，和隸屬於教育部並接受補助的「話劇欣賞演出委員會」互爲表裡。「欣賞會」以輔導及補助演出爲主，「戲劇中心」則以組、訓、聯絡、出版爲重心。

一九六八年（民國五七年）

2月15日　「中華民國電影戲劇協會」爲慶祝戲劇節，特邀「華實劇藝社」在國立台灣藝術館演出劉碩夫編導的《螢》。

11月　馬森第一齣前衛劇《蒼蠅與蚊子》以林火的筆名在《歐洲雜誌》第九期發表。

12月25日　「話劇欣賞演出委員會」發動聯合基督教、天主教各教會公演《聖誕先生》。該劇係周聯華牧師由英文翻成中文演出，頗爲轟動。

本　年

「華夏教師劇藝社」成立，把戲劇帶向教育園地，頗有貢獻。成立以來，曾演出十餘齣戲，其中《文饁圖》一劇，除在台北市演出外，還巡迴至桃園、新竹等地，擴大反共宣傳效果。

一九六九年（民國五八年）

本　年

「兒童戲劇推行委員會」成立，每年舉辦兒童戲劇訓練班，從該訓練班中選出賦有戲劇天才者為會員，成立「兒童教育劇團」，演出兒童劇。該委員會隸屬於「中國戲劇藝術中心」。

「話劇欣賞演出委員會」發動演出《漢武帝》，聯合台灣、香港、菲律賓三地自由中國影劇界二十九個團體作一次盛大公演，在「兒童戲院」演出廿天廿四場，票房鼎盛。該劇由李曼瑰編劇、劉碩夫導演、蘇子與曹健輪流主演。

《大眾日報副刊》特別推出「戲劇專刊」，陸續刊載馬森前衛劇作《獅子》、《弱者》、《蛙戲》、《野鵓鴿》、《朝聖者》等劇，使人耳目一新。

一九七〇年（民國五九年）

本　年

「海外劇藝推行委員會」成立，該委員會隸屬於「戲劇中心」，乃集合海外僑胞愛好戲劇同道，合作推動僑社戲劇與藝術。首任主委

是菲律賓僑領劇運家蘇子先生。

由張曉風、林治平伉儷及導演以功等領導組織「基督教藝術團契」，於每年聖誕節公演宗教劇十五、六場，先後演出《第五牆》、《無比的愛》、《武陵人》、《和氏璧》，均係張編劇、黃導演、林任演出執行人，成績每爲各劇團之冠。尤其《武陵人》的演出，最爲轟動，大專院校事後並舉行《武陵人》座談會。

一九七一年（民國六○年）

12 月 張曉風的《第五牆》，由「基督教藝術團契」公演。此次演出在舞台審美形式上帶有較大的實驗性突破，表現當時話劇工作者對傳統戲劇美學觀念與操作方式加以超越的意願。

一九七二年（民國六一年）

夏 季 李曼瑰教授邀請教育部文化局國教司、中教司、社教司、省教育廳、台北市教育局等六位主管敘商兒童戲劇推動問題，一致認爲首應徵求兒童劇本，於是成立「兒童劇徵選委員會」，向全省國中小教師徵求兒童劇本，並由「戲劇中心」舉辦函授班，予以訓練。

本 年

「華夏教師劇藝社」演出《華夏兒女》，特請蘇子先生贊助主演，轟動一時。

一九七三年（民國六二年）

2月 姚一葦在《現代文學》雜誌發表《一口箱子》，帶有荒謬劇的意味。

春 季 「我們劇團」成立，會員多為女教師與女演員，曾公演李曼瑰的《戲中戲》，由女星劉明主演，極為成功。

5月5日 「中國青年劇團」成立，由救國團主任李煥任指導委員會主委，李曼瑰任執行委員會主委，團員資格為大專院校畢業生或肄業生為準，該團隸屬於「中國戲劇藝術中心」。成立一年以來，曾公演《籠》、《海》、《山》等三劇。

7月 「青青劇社」成立。該社為紀念七七抗戰，首演的劇目是與「華夏教師劇藝社」合演的抗日反共劇《虎父虎子》。該劇曾獲中央文化工作會、教育部等單位嘉勉及第八屆話劇「金鼎獎」演出特別獎。

9月 「台北市話劇學會」成立。該會設有話劇「藝光獎」，曾先後頒發「劇運貢獻獎」給星雲法師、蘇子、蔣志平、顧文宗、王正良、黃偉立等人。

12月 十大輯精裝本之《中華戲劇集》出版問世，引起海內外各方重視。該套書係由「中國劇藝中心」李曼瑰、劉碩夫等人於五十八年起籌備，歷經四年艱苦經營、耗資六十萬元始成。該劇集共選印多幕劇五十五種、獨幕劇八種、兒童劇四種，總計六十七種，入選之劇作家計有四十二人，全套凡四百萬字。

「兒童劇徵選委員會」錄選劇本卅一部，經由專家修改後，選出廿

六部劇本，由「中國劇藝中心」分四輯出版《兒童戲劇集》。

一九七四年（民國六三年）

11 月　至本年 11 月止，統計十二年來「話劇欣賞演出委員會」輔導演出的的劇本，共有二百三十六劇次（小劇場運動「三一劇藝社」所演出的六劇除外）。

本　　年

國教司頒佈「國中國小兒童劇展實施要點」，通令各縣市教育機構舉辦兒童劇展，由國中國小參加演出。

一九七五年（民國六四年）

1 月　「青青劇社」為慶祝自由日演出孟振中編反共劇《流毒》，李立群導演，李國修、顧寶明參演。

3 月 29 日　「青青劇社」演出姜龍昭編反共劇《吐魯蕃風雲》。

本　　月　《姚一葦戲劇六種》由華欣出版社出版，內收《來自鳳凰鎮的人》、《孫飛虎搶親》、《碾玉觀音》、《紅鼻子》、《申生》、《一口箱子》。

9 月　業餘性質的「真善美劇團」成立，賈亦棣任團長，該團演出，皆不收門票。

一九六七年（民國六五年）

1月23日~26日　「青青劇社」演出丁洪哲新編的《血渡》。該劇以大陸同胞逃離鐵幕為題材，演出甚為感人。

一九七七年（民國六六年）

4月4日~18日　台北市教育局在「國立台灣藝術館」舉行「第一屆兒童劇展」，為日後兒童劇展樹立了規模。而後又印行《中華兒童戲劇集》第二集十冊，供全國國小採用。

7月　姚一葦主編《現代文學復刊》第一期發表馬森前衛劇作《一碗涼粥》。

本　　年

「耕薪實驗劇團創立」

張曉風發表獨幕劇《位子》，採用史詩劇場的表現方式。

一九七八年（民國六七年）

2月　《馬森獨幕劇集》由聯經出版公司出版，收《蒼蠅與蚊子》（1967）、《一碗涼粥》（1967）、《獅子》（1968）、《弱者》（1968）、《蛙戲》（1969）、《野鵓鴿》（1970）、《朝聖者》（1970）、《在大蟒的肚裡》（1972）、《花與劍》（1976）等九齣。以其前衛性，常為大專院校劇團演出，獲得甚多迴響與討論。

5月　成立於1977年的「聾劇團」，於本月的演出中獲得成功，吸引大批觀眾。該團以手語動作演戲，此乃話劇藝術中對形體表面潛

能的某種開發。

一九七九年（民國六八年）

年　初　文復會自六十五年開辦「文藝研究班」，由作家尹雪曼負責，至今年開辦第三屆，研討的主題是編劇。研習6月結束前，適逢美國片面宣佈與我斷交，群情激憤，於是全體研習會員集體完成三幕四場的時代劇《沸點》。

2月27日~3月1日　由第三屆「文藝研究班」同學擔任演員，一連演出三晚的新聞活報劇《沸點》，掀起一片愛國熱潮，使舞台劇帶來一股新力量。該劇所反映的時代性，亦在劇運史上留下難忘的一筆。

本　月　為抗議中美斷交，「青青劇社」聯合十五所大學戲劇社團在國立台灣藝術館演出《斯土斯民》，全國各文化團體均熱烈贊助，造成一時愛國熱潮。

4月　「青青劇社」為慶祝佛陀聖誕於「國立藝術館」演出佛劇《萬金和尚》。該劇取材自清代宜興玉琳法師的故事，弘揚佛法及紀念先總統蔣公逝世四週年，極有意義。該次演出，頗受佛教徒重視，全場爆滿，演後觀眾自動捐獻，場面熱烈。

5月5日　文化學院戲劇研究所汪其楣教授指導研究生分兩梯次演出八個實驗性現代劇，計有馬森的《獅子》、《一碗涼粥》、王禎和的《春姨》以及改編自朱西甯、黃春明、陳若曦、叢甦、康芸薇的小說的作品。姚一葦稱作是「一個實驗劇場的誕生」。

10月　台北市政府舉辦第一屆戲劇季，特邀「青青劇社」演出歷

史劇《楚漢風雲》，楊金榜導演，金士傑主演。

本　年

《李曼瑰劇存》四冊出版，李氏作品全部輯印在內。

一九八○年（民國六九年）

3 月　「眞善美劇團」演出吳若編《金錢與愛情》。

4 月　「耕莘實驗劇團」改稱爲「蘭陵劇坊」，以吳靜吉、金士傑、卓明爲首，採用西方現代劇場肢體語言的訓練方法。

7 月 15 日~31 日　由「中國話劇欣賞演出委員會」主任委員姚一葦主催策劃舉辦的「第一屆實驗劇展」，由台灣各戲劇團體赴台北參展，演出劇目都帶有一定的實驗性與新銳性，受到廣大觀眾的熱烈歡迎。演出劇目有「蘭陵劇坊」的《包袱》、金士傑編導的《荷珠新配》、姚一葦編的《我們一同走走看》、黃建業編導的《凡人》、黃美序編的《傻女婿》。其中《荷珠新配》大放異彩，連帶使「蘭陵劇坊」成爲當日小劇場中的翹楚。

9 月　台北市第二屆戲劇季，參演劇目有姚一葦的《碾玉觀音》（「青青劇社」）、張永祥的《歡樂滿蕉園》（「台北市話劇協會」）和《長白山上》（「中國戲劇藝術中心」）。

11 月~12 月　《幼獅文藝》出版「戲劇專號」兩集。

一九八一年（民國七○年）

3月　「眞善美劇團」演出《各出絕招》、《醉鬼之舞》、《人約黃昏後》三劇。

6月30日~7月14日　「第二屆實驗劇展」，演出劇目：《家庭作業》、《群盲》、《六個尋找作家的劇中人物》、《公雞與公寓》、《木板床與席夢思》、《早餐》、《嫁妝一牛車》、《救風塵》。

本　年

據中央文化工作會所統計的資料，現代文學書目中的「劇本創作」一項，達五百三十二種，由此可顯示戲劇創作方面的成績。

一九八二年（民國七一年）

3月　「新象藝術中心」舉辦第一屆「亞洲戲劇節」，會議六天，演出「蘭陵劇坊」的《貓的天堂》等劇。

7月　台灣第一所學院級的藝術學府「國立藝術學院」成立，內設戲劇、音樂、美術三系。姚一葦出任首任戲劇系主任。

8月7日　「新象藝術中心」推出白先勇小說改編的舞台劇《遊園驚夢》。

15日~25日　「第三屆實驗劇展」，演出劇目有《八仙做場》、《金大班的最後一夜》、《看不見的手》、《速時炸醬麵》、《九重葛》。

一九八三年（民國七二年）

7月18日~24日　「第四屆實驗劇展」，演出劇目有《當西風走過》、

《周臘梅成親》、《黑暗裡一扇打不開的門》、《素描》、《貓的天堂》、《冷板凳》、《百分生涯》、《救命的謊言》。

9 月　姚一葦邀請馬森、賴聲川分別由英美返國，任教於「國立藝術學院」戲劇系。

11 月　「蘭陵劇坊」推出蔣勳編劇、卓明導演的《代面》。

12 月 25 日　本日起至翌年 1 月 2 日「中國戲劇藝術中心」推出四幕六場話劇《海宇春回》。

一九八四年（民國七三年）

1 月 10 日~14 日　國立藝術學院戲劇系學生在耕莘文教院公演馬森導演的荒謬劇《禿頭女高音》、《腳色》及賴聲川導演的《我們都是這樣長大的》。《禿頭女高音》演後引發觀眾欲罷不能的討論，是荒謬劇在台灣首次獲得熱烈的迴響。《我們都是這樣長大的》是賴聲川第一次領導「集體即興創作」的嘗試。

7 月　「第五屆實驗劇展」，演出劇目有《回家記》、《黃金時段》、《她們的故事》、《我們都是這樣長大的》、《房間裡的衣櫃》、《什麼》、《交叉地帶》、《乾燥花》。

10 月 19 日　「中國戲劇藝術中心」演出革命史劇《石破天驚》，演員上百人，並配合多媒體影片及音效演出。

11 月　賴聲川與李立群、李國修成立「表演工作坊」，嘗試「集體即興創作」。

本　年

　　文建會編印之《戲劇叢書》第一輯，收有鍾雷、魯稚子《海宇春回》、張永祥、貢敏、趙琦彬《生命線傳奇》、丁衣、高前、張瑄《台北二重奏》、姜隆昭、依風露、蔣子安《幾番漣漪幾番情（青春四鳳）》、宋項如、趙玉崗、陳文泉《李家大屋》、姜龍昭《金色的陽光》、盧子達《三個戰場》、林富娟《如果三部曲》、陳文泉《百善舍》、林雪《我要回家》。

　　教育部文學獎舞台劇本得獎作品，計有丁衣《將軍之子》、沈卓人《黎明之前》、王清春《樹》、姜龍昭《國魂》、盧子達《成功者的新貌》、舒宗浩《價值》、盧子達《殊途同歸》、高雄市編劇學會《龍的傳人》、童大龍《國王的新衣》、李國修改編《稻草人》。

一九八五年（民國七四年）

3 月　「表演工作坊」推出第一個劇目《那一夜，我們說相聲》，利用傳統民間相聲技藝包裝現代內涵，獲得意外成功，連演十二場。

5 月　「筆記劇場」首演《流言》和《舊約》於「新象小劇場」。

6 月　由淡江大學學生組成的「河左岸劇團」首演《我要吃我的皮鞋》。

本　年

　　文建會編印之《戲劇叢書》第二輯，收有鍾雷、張永祥、魯稚子《石破天驚》、鄧綏寧、彭行才、劉藝《邊城風雲》、李曉丹、胡英、徐斌揚《追尋》、施以寬《掛零》、蔡國榮《戴面具的愛神》、程剛、劉

治華《岳父大人有病》、林富娟《大月亮》、李樹屏《面對面》。

　　教育部文學獎舞台劇本得獎作品，計有施以寬《我心深長》、林富娟《山戀》、王波影《世紀的對話》、楊玉璋《家》、丁衣《爺爺與我》。

一九八六年（民國七五年）

　　2月　台大學生李永萍等人組成的「環墟劇場」成立，創團作品《十五號半島：以及之後》，首演於「雲門實驗劇場」。該團常以其戲劇活動與現實社會情勢緊密配合，同時亦注重表現形式的前衛實驗。
　　3月3日　「表演工作坊」的《暗戀桃花源》首演於台北市國立藝術館，演出轟動。
　　8月　「新象藝術中心」推出奚淞編劇、胡金銓導演的《蝴蝶夢》。
　　10月6日　李國修脫離「表演工作坊」，另成立「屏風表演班」。
　　11月　「蘭陵劇坊」應新加坡政府邀請，參加該國「戲劇節」演出《荷珠新配》三場。

本　年

　　文建會編印之《戲劇叢書》第三輯，收有張瑞齡《轉機》、李曉丹《浪淘沙》。

　　教育部文學獎舞台劇本得獎作品，計有王友輝《白鷺鷥》、貢敏《蝴蝶蘭》、申江《浮城》、王波影《法統》、丁衣《青天下》、黎雪美《千里目》。

一九八七年（民國七六年）

4月　「新象藝術中心」推出張系國小說改編音樂歌舞劇《棋王》。

6月　姚一葦劇作集《我們一同走走看》由台北市書林出版公司出版，除書名劇外內收《左伯桃》、《訪客》、《大樹神傳奇》、《馬嵬驛》。

10月　馬森劇作集《腳色》由台北市聯經出版公司出版，除收入《馬森獨幕劇集》中九劇外，增加《腳色》、《進城》兩劇。

31日　「台北劇場聯誼會」成立，有「屏風表演班」、「魔奇兒童劇團」、「果陀劇場」、「蘭陵劇坊」等十九個團體加入。當時未加入「台北劇聯」的劇團則有「杯子兒童劇團」、「表演工作坊」、「優劇團」、「河左岸劇團」等十五個組織。小劇場紛紛成立，風行一時。

12月　「國家戲劇院」落成，委託「表演工作坊」製作歌舞劇《西遊記》。

本　年

在台南「華燈」藝術中心紀寒竹神父支持推動下，成立「華燈劇團」，以栽培地方戲劇人才爲宗旨。

文建會編印之《戲劇叢書》第四輯，收有蔣子安《那一條街》、王中平《戀曲1982》、沈卓人《復活》。

教育部文學獎舞台劇本得獎作品，計有施以寬《這一棟大樓》、黃英雄《雷雨之夜》、廖韻芳《沒有武器的戰爭》、王友輝《四郎探母》、林富娟《我們正在排話劇》、陳明英《一個坐賓士的女人》。

一九八八年（民國七七年）

4月5日　國立成功大學「成大劇社」演出馬森《花與劍》，獲大專戲劇比賽首獎。

6月　文建會編印《戲劇叢書》第五輯（內收黃美津《又是春季》、丁衣《洋鳳與土龍》、張兆英《變色聖誕》、申江《先婚後友》、韓麗華《二重奏》、劉旭峰《歸鄉》、張瑞齡《浮世繪》、黃英雄《婚禮》）出版。

劉靜敏成立「優劇場」，創團作品《地下室手記浮士德》首演。

7月14日　梁志民創辦「果陀劇場」，於「蘭陵劇坊」首演《動物園的故事》。

9月　田啓元創辦「臨界點劇象錄」，創團作品《毛屍》首演。

10月　黃美序《楊世人的喜劇》（另有《傻女婿》、《心的傳奇》、《木板床與席夢思》、《豈有此理》、《空籠故事》共六劇）由書林出版公司出版，帶有荒謬劇的意味。

12月　國立藝術學院的學生演出鍾明德、馬丁尼編導的《馬哈─台北》，全劇除配音外，沒有語言，充滿前衛的實驗性。

本　年

教育部文學獎舞台劇本得獎作品，計有黃美津《獨一無二》、黃英雄《台北車站》、姜龍昭《淚水的沈思》、王大華《鑼聲響起》、張素玲《全家福》、許慰敏《又見黎明》。

一九八九年（民國七八年）

1 月　「蘭陵劇坊」於香港「藝術節」演出《明天我們空中再見》。

2 月　「銅鑼劇場」、「幾何劇場」、「染色體劇社」、「陳世興音樂發表會」、「野薑花兒童劇場」組成「新劇場藝術文化交流中心」。

3 月 19 日　「果陀劇場」於「幼獅藝文中心」推出第三號作品《淡水小鎮》。

4 月 2 日　「四二五環境劇場」於台北市青年公園推出《孟母三〇〇〇》。該劇採用街頭表演，以引起公眾注目與傳媒焦點。

5 月　黃美序主編《中華現代文學大系（1970~1989）戲劇卷》兩卷由台北市九歌出版社出版，內收張曉風《自烹》、馬森《花與劍》、金士傑《荷珠新配》、閻振瀛《黑與白》、王波影《世紀的對話》、賴聲川《暗戀桃花源》、黃美序《空籠故事》、姚一葦《馬嵬驛》、丁洪哲《龍宮傳奇》。

6 月　「優劇場」《溯計畫》開始從事台灣傳統技藝與民間祭儀和當代表演藝術研究。

7 月　文建會指導「台北劇場聯誼會」協辦，「劇場十年」系列講座。

9 月 30 日　「表演工作坊」於台北市「國立台灣藝術教育館」推出《這一夜，誰來說相聲？》。

10 月　「國家劇院」實驗劇場演出「優劇場」的《鍾馗之死》、「外一章藝術劇坊」的《生命印象（II）──美麗之後》

12 月 24 日　台東「公教劇團」於台東縣立文化中心演出《禿頭女高音》。

本 年

　　文建會編印之《戲劇叢書》第六輯，收有丁衣《台北寓言》、黃英雄《急診時風波》、吳倩《沉船》、曾西霸《香港流言》、陳明英《風陵渡》。

一九九〇年（民國七九年）

3 月　「當代傳奇劇場」於國家劇院首演《王子復仇記》；又於該月於英國「皇家國家劇院」演出《慾望城國》。

4 月 5 日　「亞東劇團」的《默哈拉》獲全國社會組話劇比賽「團體精神獎」、「最佳編劇獎」。

6 月 11 日~16 日　「蘭陵劇坊」、「明華園歌仔戲團」於台北市社教館合演《戲螞蟻》。

8 月　「中華漢聲劇團」於台北市社教館演出《浮生六記》。

台北市「幼獅藝文中心」舉辦第一屆「幼獅兒童戲劇展」。

9 月　「九歌兒童劇團」於台北市「美僑協會國際婦女協會」演出《剪刀、石頭、布》，並遠赴東歐南斯拉夫、匈牙利演出。

12 月　成立於本年 10 月的「屏風表演班高雄分團」，演出《從此之後，他們不再去那間 PUB─男人版》。

12 月 27 日　「台北新劇社」於台北市「國父紀念館」演出《賭場共和國》。

一九九一年（民國八〇年）

1月4日　「屏風表演班」於台北市新學友潛能小劇場推出第十七回作品《救國株式會社》，從台灣轟動一時的新聞事件「日本女孩—井口眞理子來台失蹤」出發，探討媒體背後的眞相。該劇演出後首創小劇場七十場連演紀錄。

4月　「亞東劇團」演出《雅各》，獲全國社會組話劇比賽「最佳音樂獎」、「最佳音效設計獎」。

5月　「九歌兒童劇團」於蘇聯烏克蘭共和國第一屆「蘇聯國際偶戲節」演出《東郭・獵人・狼》。

6月30日　「蘭陵劇坊」於台北市「社教館」舉辦的「台北市戲劇季」演出《少年遊記》。

9月　「環墟劇場」於美國紐約蘇活區 KAMPO 文化中心演出《幽靈》。

9月25日　「一元布偶劇團」於泰北邊境難民營演出《小紅帽》、《蛀牙蟲之舞》。

11月19日~22日　高雄「南風劇團」成立，首演《三個不能滿足的寓言》（節自馬森《在大蟒的肚裡》、《腳色》、《花與劍》三劇，劉克華導演）。

本月　台中「觀點劇坊」獲文建會「優秀社區劇團活動推展計畫」經費補助三年六百萬元，並招考團員。

12月21日~22日　「環墟劇場」於台北市「皇冠小劇場」推出作品《縱貫線上吹喇叭》。

本　年

國立藝術學院增設戲劇、音樂、美術三個研究所，並成立科技藝術中心。

一九九二年（民國八一年）

1月13日~16日　「環墟劇場」於「國家戲劇院」實驗劇場告別演出《吠月之犬》。

2月18日　「台灣渥克劇團」於台北市「人性空間」演出創團作《熱鹹濕》。

3月28日　「原子劇場」於台北市「皇冠小劇場」演出創團作《如果》。

4月9日~16日　「台南市文化基金會」舉辦「亞洲民眾個人戲劇研習營」。

16日　「屏風表演班」於台北市「社教館」推出第二十回作品復仇喜劇《莎姆雷特》，創造開演前一個月十六場票已滿的賣座紀錄。

5月21日　「方圓劇場」於「國家戲劇院」實驗劇場首演《皇后的尾巴》。

22日~24日　「玉米田實驗劇場」於「新竹市立文化中心」演出《內灣線的故事》。

10月22日~29日　「息壤劇團」在國家劇院演出《三個不能滿足的寓言》（節自馬森《在大蟒的肚裡》、《腳色》、《花與劍》三劇，劉克華導演）。

24日~26日　王爾德原著、余光中譯《溫夫人的扇子》在台北市社教館演出。

本　月　李國修喜劇《莎姆雷特》由書林出版公司出版。

「玉米田實驗劇場」入選文建會「社區劇場活動推展計畫」年度補助款二百萬元。

11 月　「那個劇團」於台南市「窄門 COFFEE　SHOP」正式成立。

12 月 17 日　成功大學於成功廳舉行「第十三屆鳳凰樹劇展」。

一九九三年（民國八二年）

3 月　汪其楣策劃「戲劇交流道」劇本系列出版，內收李永豐等《魔奇兒童劇選》、李永豐《哪吒鬧海》、張黎明《夢幻仙境之旅》、黃美滿等《年獸來了》、李國修《三人行不行》、《救國株式會社》、田啓元《夜浪拍岸》、《王芭彈予魏京生》、《毛屍》、黎煥雄、葉智中《星之暗湧》、王友輝《風景 I》、蔡明亮《房間裡的衣櫃》、張國祥《倒數六七〇》、陳玲玲《八仙做場》、陳榮顯《看不見的手》、蔡明毅《台語相聲》、許瑞芳《帶我去看魚》、陳慕義《過溝村的下晡》、梁志民、游源鏗《台灣第一》、游源鏗《噶瑪蘭歌劇》、《走路戲館》、陳玉慧《誰在吹口琴》、《戲螞蟻》、汪其楣、黃建業《天堂旅館》、鴻鴻《如果在多夜一個旅人》。

1 日~6 日　「紙風車劇坊」舉辦「兒童戲劇實驗長期班」。

6 日~7 日　「身體原點工作室」為「反雛妓」而巡迴全省演出《英雄救美》。

22 日　「優劇場」於香港「第二屆亞洲民眾戲劇節」演出《水鏡記》。

26 日　「果陀劇場」在國家劇院演出《淡水小鎮》.

6月 「亞東劇團」的《天堂樂園》獲全國社會組話劇比賽「團體總冠軍」及「最佳導演獎」、「最佳編劇獎」、「最佳音效設計獎」、「最佳服裝造型設計獎」、「最佳舞台設計獎」和「最佳演技獎」。

7月5日 「臨界點劇象錄」於「1993身體表演藝術祭」演出《白水》。

10月7日 文建會針對各別劇團每年提供兩百萬資金，連續兩年資助台北以外的小劇場發展社區劇場功能。高雄的「薪傳劇團」、「南風劇團」，台南的「華燈劇團」、台東的「公教劇團」等獲文建會審查通過，使劇運一直不夠發達的中南部和東部地區受益匪淺。

本　月 「屏風表演班」推出第二十二回作品《徵婚啓事》，該班藝術總監李國修創一人飾演二十二個求偶男子角色的串演紀錄；該劇並打破台北最大演出場地國父紀念館（場容兩千六百人）十年來從未全滿的紀錄，連滿五場。

10月~11月 「當代傳奇劇場」於日本東京「新宿文化中心」、大阪「厚生年金會館」演出《慾望城國》。

12月 「優劇場」參加新加坡第一屆「亞洲藝術節」。

國立藝術學院成立「表演藝術中心」和「傳統藝術研究所」，舉辦「關渡藝術節」，特邀請大陸「中國青年藝術劇院」來台訪問，並演出田漢名劇《關漢卿—雙飛蝶》，該院戲劇系則演出斯特林堡的《夢幻劇》，彼此切磋戲劇藝術，開啓兩岸四十餘年難得一次的舞台交流。

年　底 香港中文大學召開「當代華文戲劇創作國際研討會」，第一次爲兩岸三地及海外華文劇作家與戲劇學者提供交流機會，台灣

有戲劇學者馬森、黃美序、司徒芝萍與會。

本　年

　　教育部文學獎舞台劇本得獎作品，計有王友輝《悲愴》、黃英雄《幻想擊出一支全壘打》、何昕明《消失的舞台》、吳杏芳《歸宿》、謝曉帆《楊貴妃》。

一九九四年（民國八三年）

1 月　「表演工作坊」的《那一夜，我們說相聲》巡迴美國洛杉磯、舊金山演出；3月巡迴新加坡演出。

3 月　「四二五環境劇坊」舉辦「補天計畫劇場藝術研習營」，於台北市松山慈惠堂呈現成果《補天》。

3 月~5 月　第一屆「皇冠藝術節—各式各樣小劇展」有「河左岸劇團」的《迷走地圖第四部—賴和》、「紙風車劇坊」的《紙風車狂想曲》等。

4 月 2 日~3 日　「果陀劇場」於「國家戲劇院」首演《新馴悍記》。

本　月　「江之翠實驗劇場」於淡水藝術季演出《鼓花陣》、《雙人枕頭》。

5 月　李國修據陳玉慧原著改編之《徵婚啓事》由遠流出版公司出版。

7 月　「臨界點劇象錄」於比利時布魯塞爾演出《白水》。

9 月　「當代傳奇劇場」於法國土倫夏德瓦隆藝術節露天劇場演出

《慾望城國》。

7 日　「表演工作坊」在國家戲劇院首演《紅色的天空》。

10 月　「皇冠廣場劇團」創團作品《三次復仇與一場審判民主的誕生》首演。

本　月　「屏風表演班」於美國紐約演出《西出陽關》。

11 月　郎雅玲編著《1994 小劇場創作劇本四種》由大度山劇場出版。

本　年

教育部文學獎舞台劇本得獎作品，計有許君健《同氣連枝》、鍾雲鵬《大樹下的牛》、黃顯庭《鄉旅歸來》、何恃東《火山傳奇》、黃英雄《尋找佛洛伊德》、蔡思果《天邊老人》。

何偉康《皇帝變》獲文建會優良舞台劇本首獎。

一九九五年（民國八四年）

3 月　田啓元主持的「臨界點劇象錄」推出女演員上空的《瑪麗‧瑪蓮》。

5 月 3 日~7 日　「果陀劇場」於「國家戲劇院」實驗劇場首演《夢幻迷宮》。

6 月　「九歌兒童劇團」於烏克蘭「國際偶戲節」演出《城隍爺傳奇》。

7 月　「河左岸劇團」於「河左岸十週年團慶」演出《青鳥 II》。

8月　文建會編印《現代戲劇集》演出劇本系列（內收邱娟娟《內灣線的故事》、《與東門城對話》、《跳舞的砂子》、許瑞芳《鳳凰花開了》、胡克仁《高富雄傳奇》、郎亞玲等《可以靠你一下嗎？》、林原上《後山煙塵錄》、江宗鴻《鋼鐵豐年祭》、林明謙《犯人 A 犯人 B 正在逃亡》、王娟、蔣薇華《不及格的生活》、李國修《三人行不行 III─Oh！三岔口》、《西出陽關》、陳映真《春祭》、黎煥雄《迷走地圖第四部─賴和》、田啟元《目連戲》、《魔宴彌撒》、楊長燕《肥皂劇 I》、《縱貫線上吹喇叭》、王友輝《風景 II》、《青春球夢》、陳永明《冉冉紅塵》、鄭淑芸《大頭目說故事》、陳筠安等《隱身草》）出版。

　　「頑石劇團」於台中市「科學博物館」演出《悲情火車站》。

9月　《高行健戲劇六種》（內收《彼岸》、《冥城》、《山海經傳》、《逃亡》、《生死界》、《對話與反詰》，並有胡耀恆的評論《百年耕耘的豐收》），台北市帝教出版社出版。

1 日~3 日　「原形劇場」於「國家戲劇院」實驗劇場首演《翼手龍家族》。

本　月　「杯子劇團」於台北市「國父紀念館」首演《反毒黑光劇─魔法國》。

10 月　「莎士比亞的妹妹們劇團」於台北市「多面向舞蹈劇場」演出創團作《甜蜜生活》。

本　月　「優劇場」於「香港藝術節」、倫敦「Re:Orient 戲劇季」演出《水鏡記》、《初生落葉》。

10 月~12 月　「台灣渥克劇團」於台北市中山堂光復廳演出《來

看我祖公》。

11 月 3 日~7 日　「歡喜扮戲團」於英國倫敦 Albany Theatre 演出彭雅玲導演的《台灣告白・歲月流轉五十年》。

12 月　「紅綾金粉劇團」、「台灣渥克劇團」於台灣大學視聽小劇場「台大同志藝術節」分別演出《維納斯的誕生》和《桌子椅子賴子沒奶子》。

23 日　「表演工作坊」於台北市「國立台灣藝術教育館」首演《意外死亡（非常意外！）》（該劇乃譯自達利歐・弗的《一個無政府主義者的意外死亡》）。

一九九六年（民國八五年）

1 月　「身體原點工作室」於台北市、香港藝術節演出《我是你夜間的馬》。

本　月　「優劇場」於印度「奧修社區」演出《優人神鼓》。

1 月~4 月　屏東縣立文化中心舉辦「屏東劇場──教師戲劇人才培訓營隊」，由卓明、王墨林主持課程。

2 月 7 日~8 日　「鏡子實驗劇團」於台北市「社教館」演出《幻想擊出一支全壘打》。

11 日　「屏風表演班」於加拿大多倫多演出《莎姆雷特》。

本　月　「台灣渥克劇團」於台北市二二八和平公園「二二八槍與玫瑰紀念晚會」演出《重金屬秩序》。

「嚇嚇叫劇場」於台北市「台灣渥克咖啡劇場」演出《台北友情白皮書》。

3 月 15 日~18 日　「皇冠劇廣場劇團密獵者」於「第三屆皇冠藝術節」演出《等待「果陀」》。

25 日　「臨界點劇象錄」於羅馬尼亞演出《瑪麗‧瑪蓮》。

5 月 2 日~5 日　行政院文建會爲整理記錄台灣劇場的變革，特舉辦第一屆「台灣現代劇場研討會──1986~1995 台灣小劇場」，由台北皇冠藝文中心承辦，會議中拋出許多首度觸及的議題，各界反應良好。

17 日　國立藝術學院戲劇系於台北市「社教館」首演《紅旗白旗阿罩霧》。

本　月　《中外文學》第二十四卷第十二期出版「台灣現代小劇場」專號。

6 月　紀蔚然的（反）推理劇《黑夜白賊》由文鶴出版公司出版。

本　月　「當代傳奇劇場」於新加坡國際藝術節演出《樓蘭女》。

7 月 1 日~5 日　「紙風車劇團」於陽明山「教師研習中心」舉辦「青少年戲劇推廣活動—編導研習會」。

8 月 2 日　「果陀劇場」於「國家戲劇院」首演《天龍八部之喬峰》。

27 日~28 日　「綠光劇團」於北京中國兒童劇場「中國戲劇交流學術研討會」演出《領帶與高跟鞋》。

本　月　「當代傳奇劇場」於德國「阿亨美術館」、荷蘭荷林文藝季演出《慾望城國》。

11 月 15 日　「果陀劇場」於台北市「國父紀念館」首演《開錯門中門》。

一九九七年（民國八六年）

1月10日~4月6日　「第一屆耕莘藝術季」於台北市「耕莘實驗劇場」展開，計有「臨界點劇象錄」等十個劇團參演。

2月　「亞東劇團」於菲律賓「馬尼拉文化中心」演出《愛的世界》。

22日　「八十六年府城戲劇嘉年華會」計有「那個劇團」於台南市立文化中心「國際會議廳」西側迴廊演出《小王子回來了》、「華燈劇團兒童劇組」於該中心「假日廣場」演出《花枝總動員》。

3月12日　「紙風車劇團」於法國巴黎「中華新聞文化中心」首演《牛的禮讚──牛牽到巴黎還是牛》。

3月~4月　「莎士比亞的妹妹們劇團」於香港「麥高利劇場」之「另類空間──台灣藝術聚焦」、台北市「耕莘實驗劇場」演出《自己的房間》。

4月　石光生的《台灣世紀末三部曲I──小兵之死》由書林出版公司出版。

11日　戲劇學者、劇作家姚一葦逝世。

12日　「台北故事劇場」於台北市「國父紀念館」首演《春光‧進行‧曲》。

4月~7月　「金色蓮花表演坊」推出《太虛大師》巡迴全省公演。

5月　馬森劇作《我們都是金光黨/美麗華酒女救風塵》由書林出版公司出版。

「南風劇團」於高雄市美術館「奧賽黃金印象展」演出《戲光》。

5月~6月　「南台灣戲劇觀摩展──戲劇大車拼」，計有「南風劇團」

等六個劇團參演於台南市「華燈藝術中心演藝廳」。

6 月　創團十年的「華燈劇團」，正式改名爲「台南人劇團」。該團已累積近三十個創作劇本，致力於本土素材的發掘，以更接近南部台語社會。本年文建會選出該團執行「輔導地區劇團人才培育及戲劇推廣計畫」。

7 月 5 日　「南台灣戲劇觀摩展」檢討會於「華燈劇團」召開，擬成立「南台灣劇場聯盟」。

8 月 1 日　「果陀劇場」歌舞劇《吻我吧！娜娜》於「國家戲劇院」首演。該劇獲「中國時報」九七年度十大表演藝術節目「台灣創作第一名」，並由《音樂時代雜誌》推薦爲「台灣十年來最好的音樂劇」。

本　月　「台東「公教」劇團」正式改名爲「台東劇團」。

8 月~9 月　「莎士比亞的妹妹們劇團」於日本「小愛麗絲劇場」之「小亞細亞一九九七」、台北市「皇冠小劇場」演出《六六六—著魔》。

10 月　「身體原點工作室」於台北市「摩登革命熱情戲劇節」演出《飛行地圖》。

3 日~5 日　「屏東縣戲劇協進會」於屏東市「黑珍珠表演工作室」主辦「阿猴城第一屆現代劇場聯展」。

11 月起　至翌年 1 月，由文建會主辦「台南人劇團」承辦「丁丑歲南北戲劇聯展」，計有七個劇團參展。

12 月　石光生的《台灣世紀末三部曲 II—X 山豬的故事》、《台灣世紀末三部曲 III—台灣人間兼神》由書林出版公司出版。

26 日~27 日　國立成功大學於「鳳凰樹劇場」舉辦「鳳凰樹戲劇節」，計有四個劇團參演。

本　年

　　教育部文學獎舞台劇本得獎作品，計有蘇德軒《落水變》、阮延南《直到一九九八年夏天為止》、黃顯庭《重逢》、邱少顯《作品與真相》、何恃東《雙調的七字仔》、陳瑤華《雕情記》。

一九九八年（民國八七年）

1 月　「莎士比亞的妹妹們劇團」於香港「壽臣劇院」之「中國旅程一九九八」演出《隨便做坐—在旅行中遺失一隻鞋子》。

24 日　「表演工作坊」於「香港藝術中心」之「中國旅程一九九八」，演出《先生，開個門！》。

3 月　「第一屆全國大專學生文學獎」（台大主辦）劇本組決審結果：首獎台大戲劇研究所王文娟《此地出租》、二獎國立藝術學院戲劇研究所陳秋萍《末日逃亡》、三獎國立藝術學院戲劇研究所陸欣芷《爬行‧動物樂園》、佳作中正大學中文系周丹穎《主角》和台大戲劇研究所周一彤《即將登陸的過去》。

3 月~12 月　「台南人劇團」於「華燈藝術中心演藝廳」推出改編自俄契訶夫的笑劇《求婚記》，加入本土化素材，以中西合併的實驗性手法巡迴校園演出而受歡迎。

3 月 21 日~5 月 24 日　文建會主辦、「創作社」承辦「大專院校戲

劇列車」活動。

4月10日~11日　「創作社」於「國家戲劇院」演出《夜夜夜麻》。

本　月　國立藝術學院戲劇系舉辦「姚一葦逝世周年紀念活動」。

4月~5月　「台南人劇團」邀請英國「格林威治青少年劇團」來台舉辦「綠潮—互動劇場研習營」。

7月30日~8月9日　「中華技術劇場協會」、「表演工作坊」於台北市「新光三越百貨公司」信義店舉辦的「劇場設計博覽會」。

9月11日　「果陀劇場」於台北市「新舞台」推出汪其楣編導愛情狂想喜劇《複製新娘》。

17日　「表演工作坊」於「國家戲劇院」推出瘋狂社會暴動喜劇《絕不付帳》，該劇由本屆諾貝爾文學獎得主達利歐・弗授權「表坊」演出。

11月12日~15日　台中市立文化中心舉行「中區戲劇博覽會」，計有十個劇團參演。

20日　「果陀劇場」創團十年，於台北市「國父紀念館」推出狂歡音樂歌舞劇《天使不夜城》。該劇改編自費里尼電影《卡比利亞夜》，由該團藝術總監梁志民導演。

12月　「表演工作坊」的《紅色的天空》在北京演出，由「中國戲劇影視研究院」製作，賴聲川導演。該劇於1994年9月7日首演於台北「國家戲劇院」。

11~13日　「青田劇團」於國家戲劇院首演何偉康《皇帝變》（大陸導演陳薪伊導演）。

本　年

教育部文學獎舞台劇本得獎作品，計有曾淑眞《我們散步去》、邢一軒《冬末最後的海灘》、顧新怡《生日快樂》、黃英雄《離婚進行曲》、李光華《團聚》、何恃東《銅雀煙雲》。

一九九九年（民國八八年）

1月1日　元尊文化出版社出版《賴聲川・劇場》，收集整理「表坊」歷年作品，共四冊十六個劇本。

3月　「第二屆全國大專學生文學獎」（成大主辦）劇本組決審結果：首獎從缺、二獎國立藝術學院戲劇研究所黃麗如《痛》、三獎國立高雄師大教育系李怡如《十八歲的暑假》、屏東科技大學生活應用科學技術系賴虹伶《新新師生》、佳作台大戲劇研究所周一彤《網事夢幻BBS》、中興大學推廣進修部中文系張致庭《魔鏡獨幕劇》、中央大學英美語文研究所唐嘉悅《等待》。

12日~14日　由行政院文建會策劃、成功大學中文系主辦第二屆「1999台灣現代劇場研討會」於成大舉行。該研討會囊括「專業劇場」、「社區劇場」、「兒童劇場」等三議題，集結中外兩岸戲劇學者、劇場工作者及教育界人士共同參與。大會期間展演劇目有「果陀劇場」《淡水小鎮》、「南風劇團」《甜蜜家庭滴答滴》、「台南人劇團」《風鳥之旅》、成大中文系《大戲即將上演》、「一元偶劇團」《新西遊記》、「杯子劇團」《奇幻世界》等，以收觀摩之效。

4月10日　「表演工作坊」賴聲川編導的《十三角關係》於台北

「新舞台」首演。

7月30日　「果陀劇場」精靈狂想歌舞劇《東方搖滾仲夏夜》於「國家戲劇院」首演。

9月12日　小劇場創作者劉守曜發表新作《差異・共振＃二》，以純粹肢體、獨腳戲方式呈現另類風貌的表演藝術，拋出舞蹈與戲劇界限的問題。

本　　月　黃中宇編《打鑼三響包得行》（張英劇作集）由九寶建設公司出版。

10月1日　「屏風表演班」推出張大春原著、李國修編導的《我妹妹》，於台北「新舞台」首演。

5日　作家黃春明編導的兒童歌舞劇《小李子不是大騙子》獲統一企業支持，將以「投資的觀念進行贊助」。該劇全台巡演活動由「新象文教基金會」主辦，於「國家戲劇院」首演。

23日　「紙風車兒童劇團」推出新戲《兔子不吃窩邊草》於台北「新舞台」首演。

11月　九二一地震重創中台灣，在國家文藝基金的補助下，許多劇團動員，投入災區心靈重建計畫。包括小青蛙劇團、金枝演社等，先後進駐災區演出。

12月　「屏風演劇祭」邁入第四年，本年度參與的團體有「台北曲藝團」《紅眼病》、「光之片刻表演會社」《不肖夜行》、「踏搖娘劇坊」《盜賊三部曲》（包括《聖誕節「果陀」外出》、《找條路出去》、《親愛的亡妻》三小戲）等。

本　年

　　教育部文學獎舞台劇本得獎作品，計有雷曉青《眉》、姜富琴《小卒過河三部曲》、梁明智《上班女郎教戰守策》、王玉《第三位》、張文誠《行走・落腳》、李光華《四季》。

二〇〇〇年（民國八九年）

1 月　文建會繼第一階段心靈重建系列活動之後推「心靈劇場」晚會及「藝術治療—角色扮演遊戲課程」。心靈劇劇場由紙風車文教基金會執行長李永豐擔任總編導，紙風車劇團承辦及規畫。後者由歡喜扮戲團深入災區，針對當地中小學設計「角色扮演遊戲課程」。

2 月　「南風」劇團，將 98 年高雄首演之《魚水之間》巡演於紐約，為南台灣劇團首開先例。

3 月 6 日　「身體氣象館」於中正二分局小劇場演出《二〇〇〇・新肉體主義宣言》後，主持人王墨林決定「身體氣象館」暫閉。又一個小劇場的停止活動，顯示台灣小劇場發展的困境。

4 月　「臨界點劇象錄」製作「一支獨秀—臨界點八女二男的獨角戲」系列作品，計有十部作品演出。其演出、製作頻率為當前小劇場較高者。

15 日　南下成功大學執教的汪其楣編導《一年三季》，由「台南人劇團」製作，於台南社教館演出。

20 日　中文音樂歌舞劇在「果陀」、綠光等劇團的的努力下，發展成風，一向以現代戲劇為主要作品的「表演工作坊」，繼早年的《西

遊記》後，再次嘗試戲劇與歌舞的結合，製作《這兒是香格里拉》於國父紀念館首演。導演爲丁乃箏，演員包括流行音樂歌手「蟑螂合唱團」、「原野三重唱」、林智娟等。

5月5日　第二屆女節聯演於台北皇冠小劇場展開，總計有八個作品演出。

26日　莫斯科藝術劇院來台演出《凡尼亞舅舅》。

6月　趙自強及郎祖筠分別自組創立「如果兒童劇團」、「春禾劇團」。

30日　「果陀」歌舞劇新作《看見太陽》於台北首演。故事以台灣原住民在都市生存發展爲基調，爲現代戲劇較少接觸的主題，亦是「果陀」歌舞劇作品中首見以台灣在地爲主題的首作。導演爲梁志民，音樂編曲爲流行音樂歌手陳國華。

7月4日　綠光又一歌舞劇新作《黑道眞命苦》台北首演。演員集結了劇場界、電視表演界甚至新聞主播，期待不同領域的結合，創造出不同於一般劇場演出效果。但整體演出票房不如預期，使得綠光劇團面臨製作方針調整的考驗。

24日~8月1日　「第三屆華文戲劇節」於台北國家戲劇院展開，以「華文戲劇的根、枝、花、果」爲主題。來自兩岸、港澳及新加坡等地的戲劇學者，展開七天的研討會。參演的劇團及劇目有國立藝術學院《X小姐》、上海話劇藝術中心《商鞅》、澳門曉角話劇研進社「水滸英雄」之【某甲某乙】》、天津人民藝術劇院《蛐蛐四爺》、台灣藝人館《狂藍》、新加坡實踐劇場《夕陽無限》等。

25日　高雄「南風」劇團製作，石光生劇作《台灣人間〈兼〉神》

首演。導演爲加拿大籍 Brad Logrin。

9月1日　「臨界點劇象錄」「志同道合劇展」展開。

15日　鴻鴻策畫之「台灣文學劇場」開演，五部作品均選自台灣文壇上各擅勝場的小說家之作品改編而成，在棄絕文本爲尚的小劇場界，頗爲突出。五部作品分別爲莎士比亞的妹妹們的劇團《蒙馬特遺書》、密獵者劇團《她的小說，我的故事》及《離城記》、「河左岸劇團」《妻夢狗》、台灣渥克劇團《暈眩令人豔羨》。

由台北、香港、日本、釜山等地聯手策畫的「小亞細亞二〇〇〇戲劇網路」開演。在台灣演出的部份爲澳洲 Willian Yang 的《血緣》、上海戲劇學院《誰殺了國王》、深圳大學藝術學院的《故事新編之出關篇》、日本京都「折衷的作品」的《東方見聞錄》及香港「樹寧‧現在的單位」的《村上春樹的井底意象‧慢慢開往起點的快車》。

二〇〇一年（民國九十年）

2月　由華裔演員楊呈偉所創辦的「第二代劇團」來台巡演《鋪軌》，以音樂劇的型式，展現東方的聲音。內容題裁來自上世紀末，大量華工至美參與鐵路建設及東方移民在美奮鬥的種種片段。

文建會「九十年度演藝團隊發展扶植計劃」公布，引發爭議，再度突顯許多中小劇團依賴補助爲生的局面及劇團經營之困境，亦引起對補助制度的討論。

4月11日　王友輝劇作選集《獨角馬與蝙蝠的對話》四冊，台北市天行文化公司出版。

6月　暫停兩年的「當代傳奇劇場」，以《李爾王》一劇重新出發，

並由吳興國一人扮演七種角色，仍以結合傳戲曲行當、音樂，成爲現代戲劇的創作元素爲其特色。

馬森劇作《陽台》發表於《中外文學》第三十卷第一期。

7月 馬森新作四圖景劇《窗外風景》發表於《聯合文學》第十七卷第九期。

8月1日 兩所位於北台灣的藝術學院，同時改制爲藝術大學。

本　月 中文歌劇「西施」由國立台灣交響樂團在台南藝術中心首演。

9月 教育改革浪潮中，革命性的「九年一貫課程」正式起步，七大領域中「藝術與人文」裡，戲劇部份列入正式課程。但師資培育及相關課程卻仍付之闕如。

附　記

一、本文所提及的戲劇名稱，不論長劇、短劇，一律加書名號《》。

二、本「大事紀要」製作主要參考資料，按出版年代先後排列於後，對諸前賢就「台灣現代戲劇史」所做的研究貢獻謹致敬意。

三、本「大事紀要」受限於篇幅，且爲平衡報導，只能擇要記錄；特別對於八○年代以後台灣風起雲湧的「小劇場運動」，僅能略記犖犖大者，滄海遺珠，在所難免；如有資料舛誤處，尚祈各方先進不吝賜正。

參考書目

1961年，呂訴上《台灣電影戲劇史》，台北華銀出版部。

1987年2月，葉石濤《台灣文學史綱》（內附有林瑞明所編「台灣文學史年表」），高雄市文學界雜誌社，初版。

1989年5月，黃美序主編《中華現代文學大系戲劇卷（1970~1989）》，台北市九歌出版社，初版。

1991年7月，馬森《中國現代戲劇的兩度西潮》，文化生活新知出版社，初版一刷。

1992年6月，邱坤良《舊劇與新劇——日治時期台灣戲劇之研究（1895~1945）》（內附有「日治時期台灣戲劇年表」），台北市自立晚報社文化出版部，一版一刷。

1994年3月，焦桐《台灣戰後初期的戲劇》（內附有「戰後台灣戲劇年表」），台北市台原出版社，一版二刷。

1994年8月，楊渡《日據時期台灣新劇運動（1923~1936）》（內附有「日據時期台灣新劇活動年表（1923~1936）」），台北市時報文化出版公司，初版一刷。

1996年8月，田本相主編《台灣現代戲劇概況》，北京市文化藝術出版社，一版一刷。

1997年8月，皮述民、邱燮友、馬森、楊昌年合著《二十世紀中國新文學史》，板橋市駱駝出版社，一版一刷。

1999年5月，廖美玉主編《1999台灣現代劇場研討會成果集》（內附有楊美英編「1989~1998年台灣現代劇場活動紀事年表」），台北市行政院文建會，初版。

1999年8月，鍾明德《台灣小劇場運動史：1980~89》，台北市揚智出版社，初版一刷。

《表演藝術》，國立中正文化中心，1992年10月試刊號—2001年9月第一〇五期。

《教育部文藝創作獎作品集》，國立台灣藝術教育館編印，1993-1999年。

馬森著作目錄

一、學術論著及一般評論

《莊子書錄》，台北：台灣師範大學國文研究所集刊，第二期，
　　一九五八年。

《世說新語研究》，台北：台灣師範大學國文研究所，一九五九
　　年。

《馬森戲劇論集》，台北：爾雅出版社，一九八五年九月。

《文化・社會・生活》，台北：圓神出版社，一九八六年一月。

《東西看》，台北：圓神出版社，一九八六年九月。

《電影・中國・夢》，台北：時報出版公司，一九八七年六月。

《中國民主政制的前途》，台北：圓神出版社，一九八八年七月。

馬森、邱燮友等著《國學常識》，台北：東大圖書公司，一九八九
　　年九月。

《繭式文化與文化突破》，台北：聯經出版社，一九九〇年一月。

《當代戲劇》，台北：時報文化出版社，一九九一年四月。

《中國現代戲劇的兩度西潮》，台南：文化生活新知出版社，
　　一九九一年七月。

《東方戲劇·西方戲劇》（《馬森戲劇論集》增訂版），台南：
　　文化生活新知出版社，一九九二年九月。

《西潮下的中國現代戲劇》（《中國現代戲劇的兩度西潮》修訂
　　版），台北：書林出版公司，一九九四年十月

馬森、邱燮友、皮述民、楊昌年等著《二十世紀中國新文學
　　史》，板橋：駱駝出版社，一九九七年八月。

《燦爛的星空——現當代小說的主潮》，台北：聯合文學出版
　　社，一九九七年十一月。

《戲劇——造夢的藝術》（戲劇評論），台北：麥田出版社，二
　　○○○年十一月。

《文學的魅惑》（文學評論），台北：麥田出版社，二○○二年
　　四月。

《台灣戲劇——從現代到後現代》，台北：佛光人文社會學院，
　　二○○二年六月。

《中國現代戲劇的兩度西潮》再修訂版，台北：聯合文學出版
　　社，二○○六年十二月。

〈台灣實驗戲劇〉，收在張仲年主編《中國實驗戲劇》，上海人
　　民初版社，二○○九年一月，頁一九二－二三五。

二、小說創作

馬森、李歐梵《康橋踏尋徐志摩的蹤徑》，台北：環宇出版社，
　　一九七○年。

《法國社會素描》，香港：大學生活社，一九七二年十月。

《生活在瓶中》（加收部分《法國社會素描》），台北：四季出
　　版社，一九七八年四月。

《孤絕》，台北：聯經出版社，一九七九年九月，一九八六年五
　　月第四版改新版。

《夜遊》，台北：爾雅出版社，一九八四年一月。

《北京的故事》，台北：時報出版公司，一九八四年五月，
　　一九八六年七月第三版改新版。

《海鷗》，台北：爾雅出版社，一九八四年五月。

《生活在瓶中》，台北：爾雅出版社，一九八四年十一月。

《巴黎的故事》（《法國社會素描》新版），台北：爾雅出版
　　社，一九八七年十月。

《孤絕》（加收《生活在瓶中》），北京：人民文學，一九九二
　　年二月。

《巴黎的故事》，台南：文化生活新知出版社，一九九二年二
　　月。

《夜遊》，台南：文化生活新知出版社，一九九二年九月。

《M的旅程》，台北：時報出版公司，一九九四年三月（紅小說
　　二六）。

《北京的故事》，台北：時報出版公司，一九九四年四月（新
　　版、紅小說二七）

《孤絕》，台北：麥田出版社，二〇〇〇年八月。

《夜遊》，台北：九歌出版社，二〇〇〇年十二月。

《夜遊》（典藏版）台北：九歌出版社，二〇〇四年七月十日。

《巴黎的故事》，台北：印刻出版社，二〇〇六年四月。

《生活在瓶中》，台北：印刻出版社，二〇〇六年四月。

《府城的故事》，台北：印刻出版社，二〇〇八年五月。

三、劇本創作

《西冷橋》（電影劇本），寫於一九五七年，未拍製。

《飛去的蝴蝶》（獨幕劇），寫於一九五八年，未發表。

《父親》（三幕），寫於一九五九年，未發表。

《人生的禮物》（電影劇本），寫於一九六二年，一九六三年於
　　巴黎拍製。

《蒼蠅與蚊子》（獨幕劇），寫於一九六七年，發表於一九六八
　　年冬《歐洲雜誌》第九期。

《一碗涼粥》（獨幕劇），寫於一九六七年，發表於一九七七年
　　七月《現代文學》復刊第一期。

《獅子》（獨幕劇），寫於一九六八年，發表於一九六九年十二
　　月五日《大眾日報》「戲劇專刊」。

《弱者》（一幕二場劇），寫於一九六八年，發表於一九七〇年
　　一月七日《大眾日報》「戲劇專刊」。

《蛙戲》（獨幕劇），寫於一九六九年，發表於一九七〇年二月
　　十四日《大眾日報》「戲劇專刊」。

《野鵪鴣》（獨幕劇），寫於一九七〇年，發表於一九七〇年三
　　月四日《大眾日報》「戲劇專刊」。

《朝聖者》（獨幕劇），寫於一九七〇年，發表於一九七〇年四

月八日《大眾日報》「戲劇專刊」。

《在大蟒的肚裡》（獨幕劇），寫於一九七二年，發表於
　　一九七六年十二月三－四日《中國時報》「人間副刊」，並
　　收在王友輝、郭強生主編《戲劇讀本》，台北二魚文化，頁
　　三六六－三七九。

《花與劍》（二場劇），寫於一九七六年，未發表，收入
　　一九七八年《馬森獨幕劇集》；並選入一九八九《中華現代
　　文學大系》（戲劇卷壹），台北九歌出版社，頁一〇七－
　　一三五；一九九三年十一月北京《新劇本》第六期（總第
　　六十期）「93中國小劇場戲劇展暨國際研討會作品專號」
　　轉載，頁十九－廿六；一九九七年英譯本收入 *Contemporary
　　Chinese Drama*, translated by Prof. David Pollard, Hong Kong,
　　Oxford university Press, pp. 253-374。

《馬森獨幕劇集》，台北：聯經出版社，一九七八年二月（收
　　進《一碗涼粥》、《獅子》、《蒼蠅與蚊子》、《弱者》、
　　《蛙戲》、《野鵓鴿》、《朝聖者》、《在大蟒的肚裡》、
　　《花與劍》等九劇）。

《腳色》（獨幕劇），寫於一九八〇年，發表於一九八〇年十一
　　月《幼獅文藝》三二三期「戲劇專號」。

《進城》（獨幕劇），寫於一九八二年，發表於一九八二年七月
　　廿二日《聯合報》副刊。

《腳色》，台北：聯經出版社，一九八七年十月（《馬森獨幕劇
　　集》增補版，增收進《腳色》、《進城》，共十一劇）。

《腳色——馬森獨幕劇集》，台北：書林出版社，一九九六年三月。

《美麗華酒女救風塵》（十二場歌劇），寫於一九九〇年，發表於一九九〇年十月《聯合文學》七二期，游昌發譜曲。

《我們都是金光黨》（十場劇），寫於一九九五年，發表於一九九六年六月《聯合文學》一四〇期。

《我們都是金光黨／美麗華酒女救風塵》，台北：書林出版社，一九九七年五月。

《陽台》（二場劇），寫於二〇〇一年，發表於二〇〇一年六月《中外文學》三十卷第一期。

《窗外風景》（四圖景），寫於二〇〇一年五月，發表於二〇〇一年七月《聯合文學》二〇一期。

《蛙戲》（十場歌舞劇），寫於二〇〇二年初，台南人劇團於二〇〇二年五月及七月在台南市、台南縣和高雄市演出六場，尚未出書。

《雞腳與鴨掌》（一齣與政治無關的政治喜劇），寫於二〇〇七年末，二〇〇九年三月發表於《印刻文學生活誌》。

《馬森戲劇精選集》（收入《窗外風景》、《陽台》、《我們都是金光黨》、《雞腳與鴨掌》、歌舞劇版《蛙戲》、話劇版《蛙戲》及徐錦成〈馬森近期戲劇〉、陳美美〈馬森「腳色理論」析論〉兩文），台北：新地文學出版社，二〇一〇年三月。

四、散文創作

《在樹林裏放風箏》，台北：爾雅出版社，一九八六年九月。

《墨西哥憶往》，台北：圓神出版社，一九八七年八月。

《墨西哥憶往》，香港：盲人協會，一九八八年（盲人點字書及錄音帶）。

《大陸啊！我的困惑》，台北：聯經出版社，一九八八年七月。

《愛的學習》，台南：文化生活新知出版社，一九九一年三月（《在樹林裏放風箏》新版）。

《馬森作品選集》，台南：台南市立文化中心，一九九五年四月。

《追尋時光的根》，台北：九歌出版社，一九九九年五月。

《東亞的泥土與歐洲的天空》，台北：聯合文學出版社，二〇〇六年九月。

《維成四紀》，台北：聯合文學出版社，二〇〇七年三月。

《旅者的心情》，上海人民出版社，二〇〇九年一月。

五、翻譯作品

馬森、熊好蘭合譯《當代最佳英文小說》導讀一（用筆名飛揚），台南：文化生活新知出版社，一九九一年七月。

馬森、熊好蘭合譯《當代最佳英文小說》導讀二（用筆名飛揚），台南：文化生活新知出版社，一九九一年十月。

《小王子》（原著：法國‧聖德士修百里，譯者用筆名飛揚），

台南：文化生活新知出版社，一九九一年十二月。

《小王子》，台北：聯合文學，二〇〇〇年十一月。

六、編選作品

《七十三年短篇小說選》，台北：爾雅出版社，一九八五年四月。

《樹與女——當代世界短篇小說選（第三集）》，台北：爾雅出版社，一九八八年十一月。

馬森、趙毅衡合編《潮來的時候——台灣及海外作家新潮小說選》，台南：文化生活新知出版社，一九九二年九月。

馬森、趙毅衡合編《弄潮兒——中國大陸作家新潮小說選》，台南：文化生活新知出版社，一九九二年九月。

馬森主編，「現當代名家作品精選」系列（包括胡適、魯迅、郁達夫、周作人、茅盾、丁西林、沈從文、徐志摩、丁玲、老舍、林海音、朱西甯、陳若曦、洛夫等的選集），台北：駱駝出版社，一九九八年六月。

馬森主編《中華現代文學大系一九八九—二〇〇三・小說卷》，台北：九歌出版社，二〇〇三年十月。

七、外文著作

1963 *L'Industrie cinémathographique chinoise après la sconde guèrre mondiale*（論文），

 Institut des Hautes Études Cinémathographiques, Paris.

1965 "Évolution des caractères chinois"，*Sang Neuf*（Les Cahiers de l'École Alsacienne, Paris），No.11,pp.21-24.

1968 "Lu Xun, iniciador de la literatura china moderna" ,*Estudio Orientales*, El Colegio de Mexico, Vol.III,No.3,pp.255-274.

1970 "Mao Tse-tung y la literatura:teoria y practica" , *Estudios Orientales*, Vol.V,No.1,pp.20-37.

1971 La literatura china moderna y la revolucion" , *Revista de Universitad de Mexico*, Vol.XXVI, No.1, pp.15-24.

"Problems in Teaching Chinese at El Colegio de Mexico" , *Journal of the Chinese Language Teachers Association in North America*, Vol.VI, No.1, pp.23-29.

La casa de los Liu y otros cuentos（老舍短篇小說西譯選編），El Colegio de Mexico, Mexico, 125p.

1977 *The Rural People's Commune* 一九五八-*65: A Model of Social and Economic* Development (Dissertation of Ph.D. of Philosophy at University of British Columbia, Canada).

1979 "Water Conservancy of the Gufengtai People's Commune in Shandong" (25-28 May，The Annual Conference of Association for Asian Studies).

1981 "Kuo-ch'ing Tu: *Li Ho* (Twayne's World Series), Boston, Twayne Publishers, 1979" , *Bulletin of SOAS*, University of London, Vol. XLIV, Part 3, pp.617-618.

"The Drowning of an Old Cat and Other Stories, by Hwang Chun-ming (translated by Howard Goldblartt), Bloomington, Indiana University Press,1980", *The China Quarterly*, 88, Dec., pp.707-08.

1982 "Jeanette L. Faurot (ed.): *Chinese fiction from Taiwan: Critical Perspectives*, Bloomington: Indiana University Press, 1980", *Bulletin of the SOAS*, Unversity of London, Vol. XLV, Part 2, pp.383-384.

"Martine Vellette-Hémery: Yuan Hongdao (1568-1610): théorie et pratique littéraires,

Paris, Collège de France, Institut des Hautes Études Chinoises, 1982", Bulletin of the SOAS, Unversity of London, Vol. XLV, Part 2, p.385.

1983 "Nancy Ing (ed.): *Winter Plum: Contemporary Chinese Fiction*, Taipei, Chinese Nationals Center,1982", *The China Quarterly*, ?, pp.584-585.

1986 *"Contemporary Chinese Literature: An Anthology of Post-Mao Fiction and Poetry*, edited with an Introduction by Michael S. Duke for the Bulletin of Concerned Asian Scholars, New York and London, M. E. Sharpe Inc., 1985", *The China Quarterly*,?, pp.51-53.

1987 "L'Ane du père Wang" , *Aujourd'hui la Chine*, No.44, pp.54-56.

1988 "Duanmu Hongliang: *The Sea of Earth*, Shanghai, Shenghuo shudian, 1938", *A Selective Guide to Chinese Literature 1900-1949*, Vol.1 The Novel, edited by Milena Dolezelova-Velingerova, E. J. Brill, Leiden • New York, KØbenhavn Köln, pp.73-74.

"Li Jieren: *Ripples on Dead Water*, Shanghai, Zhong hua shuju, 1936", *A Selective Guide to Chinese Literature 1900-1949*, Vol.1, The Novel, edited by Milena Dolezelova-Velingerova, E. J. Brill, Leiden • New York, KØbenhavn Köln, pp.116-118.

"Li Jieren: *The Great Wave*, Shanghai, Zhong hua shuju, 1937", *A Selective Guide to Chinese Literature 1900-1949*, Vol.1, The Novel, edited by Milena Dolezelova-Velingerova, E. J. Brill, Leiden • New York, KØbenhavn Köln, pp.118-121.

"Li Jieren: *The Good Family*, Shanghai, Zhonghua shuju, 1947", *A Selective Guide to Chinese Literature 1900-1949*, Vol.2, The Short Story, edited by Zbigniew Slupski, E. J. Brill, Leiden • New York, KØbenhavn Köln, pp.99-101. \

"Shi Tuo: *Sketches Gathered at My Native Place*, Shanghai, Wenhua shenghuo chu banshee, 1937", *A Selective Guide to Chinese Literature 1900-1949*, Vol.2, The Short Story, edited by Zbigniew Slupski, E. J. Brill,

Leiden • New York, KØbenhavn Köln, pp.178-181

"Wang Luyan: *Selected Works by Wang Luyan*, Shanghai, Wanxiang shuwu, 1936",

A Selective Guide to Chinese Literature 1900-1949, Vol.2, The Short Story, edited by Zbigniew Slupski, E. J. Brill, Leiden • New York, KØbenhavn Köln, pp.190-192.

1989 "Father Wang's Donkey"（translated by Michael Bullock），*PRISM International*, Canada, Vol.27, No.2, pp.8-12.

"The Theatre of the Absurd in Mainland China: Gao Xingjian's *The Bus Stop*", *Issues & Studies*, National Chengchi University, Vol.25, No.8, pp.138-148.

1990 "The Celestial Fish"（translated by Michael Bullock），*PRISM International*, Canada, January 一九九〇, Vol.28, No.2, pp.34-38.

"The Anguish of a Red Rose"（translated by Michael Bullock）, *MATRIX*（Toronto, Canada），Fall 一九九〇, No.32, pp.44-48.

"Cao Yu: *Metamorphosis*, Chongqing, Wenhua shenghuo chubanshe, 1941", *A Selective Guide to Chinese Literature 1900-1949*, Vol.4, The Drama, edited by Bernd Eberstein, E. J. Brill, Leiden • New York, KØbenhavn Köln, pp.63-65.

"Lao She and Song Zhidi: *The Nation Above All*, Shanghai Xinfeng chubanshe, 1945",

A Selective Guide to Chinese Literature 1900-1949, Vol.4, The Drama, edited by Bernd Eberstein, E. J. Brill, Leiden • New York, KØbenhavn Köln, pp.164-167.

"Yuan Jun: *The Model Teacher for Ten Thousand Generations*, Shanghai, Wenhua shenghuo chubanshe, 1945", *A Selective Guide to Chinese Literature 1900-1949*, Vol.4, The Drama, edited by Bernd Eberstein, E. J. Brill, Leiden • New York, KØbenhavn Köln, pp.323-326.

1991　　"The Theatre of the Absurd in Mainland China: Kao Hsing-chien's *The Bus Stop*" in Bih-jaw Lin（ed.）, *Post-Mao Sociopolitical Changes in Mainland China: The Literary Perspective*, Institute of International Relations, National Chengchi University, Taipei, pp.139-148.

"Thought on the Current Literary Scene", *Rendition*（A Chinese-English Translation Magazine）, Nos.35 & 36, Spring & Autumn 一九九一, pp.290-293.

1997　　*Flower and Sword* (Play translated by David E. Pollard) in Martha P.Y. Cheung & C.C. Lai (ed.), *Contemporary Chinese Drama*, Hong Kong, Oxford University Press, pp.353-374.

2001　　"The Theatre of the Absurd in China: Gao Xingjian's *Bus-*

Stop" in Kwok-kan Tam (ed.), *Soul of Chaos: Critical Perspectives on Gao Xingjian*, Hong Kong, The Chinese University Press, pp.77-88.

2006　二月，《中國現代演劇》（《中國現代戲劇的兩度西潮》韓文版，姜啟哲譯），首爾。

八、有關馬森著作（單篇論文不列）

龔鵬程主編：《閱讀馬森──馬森作品學術研討會論文集》，台北：聯合文學，二〇〇三年十月

石光生著：《馬森》（資深戲劇家叢書），台北：行政院文化建設委員會，二〇〇四年十二月

索 引

關 鍵 詞 索 引

五　劃

六　劃

十六劃

十七劃

二十一劃

人 名 索 引

六　劃

九　劃

十一劃

十二劃

十三劃

十四劃

十五劃

書 名 索 引

四　劃

五 劃

六　劃

八　劃

九 劃

十　劃

十二劃

十六劃

十七劃

十八劃

美學藝術類　PH0027

台灣戲劇
——從現代到後現代

作　　者/馬　森
主　　編/楊宗翰
責任編輯/孫偉迪
圖文排版/張慧雯
封面設計/陳佩蓉

發 行 人/宋政坤
法律顧問/毛國樑　律師
出版發行/秀威資訊科技股份有限公司
　　　　　114台北市內湖區瑞光路76巷65號1樓
　　　　　電話：+886-2-2796-3638　傳真：+886-2-2796-1377
　　　　　http://www.showwe.com.tw
劃撥帳號/19563868　戶名：秀威資訊科技股份有限公司
　　　　　讀者服務信箱：service@showwe.com.tw
展售門市/國家書店（松江門市）
　　　　　104台北市中山區松江路209號1樓
　　　　　電話：+886-2-2518-0207　傳真：+886-2-2518-0778
網路訂購/秀威網路書店：http://www.bodbooks.tw
　　　　　國家網路書店：http://www.govbooks.com.tw

2010年12月BOD一版
定價：300元

國家圖書館出版品預行編目

台灣戲劇：從現代到後現代 / 馬森著. -- 一版.
　-- 臺北市：秀威資訊科技, 2010.12
　　面； 公分
BOD版
含索引
ISBN 978-986-221-575-3(平裝)

1. 戲劇史　2. 劇場藝術　3. 文集　4. 臺灣

983.3807　　　　　　　　　　　99015589

讀 者 回 函 卡

感謝您購買本書，為提升服務品質，請填妥以下資料，將讀者回函卡直接寄
回或傳真本公司，收到您的寶貴意見後，我們會收藏記錄及檢討，謝謝！
如您需要了解本公司最新出版書目、購書優惠或企劃活動，歡迎您上網查詢
或下載相關資料：http:// www.showwe.com.tw

您購買的書名：＿＿＿＿＿＿＿＿＿＿＿＿＿＿＿＿＿＿＿＿＿＿

出生日期：＿＿＿＿＿年＿＿＿＿＿月＿＿＿＿＿日

學歷：□高中 (含) 以下　　□大專　　□研究所 (含) 以上

職業：□製造業　□金融業　□資訊業　□軍警　□傳播業　□自由業
　　　□服務業　□公務員　□教職　　□學生　□家管　　□其它＿＿＿＿

購書地點：□網路書店　□實體書店　□書展　□郵購　□贈閱　□其他

您從何得知本書的消息？

　□網路書店　□實體書店　□網路搜尋　□電子報　□書訊　□雜誌

　□傳播媒體　□親友推薦　□網站推薦　□部落格　□其他＿＿＿＿＿＿

您對本書的評價：(請填代號　1.非常滿意　2.滿意　3.尚可　4.再改進)

　封面設計＿＿＿　版面編排＿＿＿　內容＿＿＿　文／譯筆＿＿＿　價格＿＿＿

讀完書後您覺得：

　□很有收穫　□有收穫　□收穫不多　□沒收穫

對我們的建議：＿＿＿＿＿＿＿＿＿＿＿＿＿＿＿＿＿＿＿＿＿＿

＿＿＿＿＿＿＿＿＿＿＿＿＿＿＿＿＿＿＿＿＿＿＿＿＿＿＿＿＿＿

＿＿＿＿＿＿＿＿＿＿＿＿＿＿＿＿＿＿＿＿＿＿＿＿＿＿＿＿＿＿

＿＿＿＿＿＿＿＿＿＿＿＿＿＿＿＿＿＿＿＿＿＿＿＿＿＿＿＿＿＿

11466
台北市內湖區瑞光路 76 巷 65 號 1 樓

秀威資訊科技股份有限公司　　　收

BOD 數位出版事業部

..

（請沿線對折寄回，謝謝！）

姓　　名：＿＿＿＿＿＿＿＿＿　年齡：＿＿＿＿　性別：□女　□男

郵遞區號：□□□□□

地　　址：＿＿＿＿＿＿＿＿＿＿＿＿＿＿＿＿＿＿＿＿＿＿

聯絡電話：(日)＿＿＿＿＿＿＿＿＿　(夜)＿＿＿＿＿＿＿＿＿

E-mail：＿＿＿＿＿＿＿＿＿＿＿＿＿＿＿＿＿＿＿＿＿＿